王安祈　◆　著

郭小莊
開創台灣京劇新紀元

光照雅音

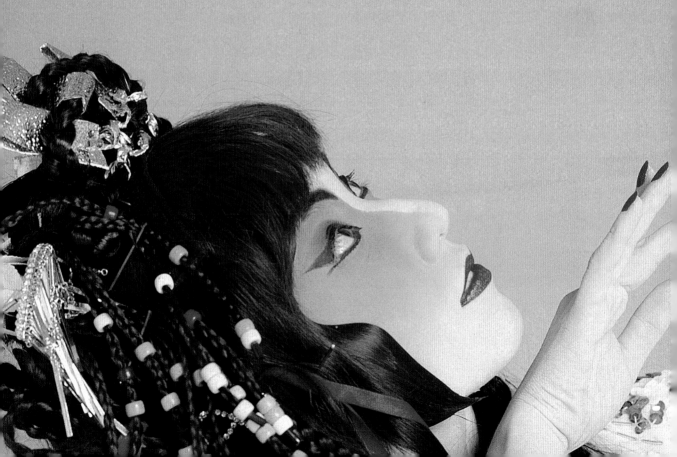

國立臺灣傳統藝術總處籌備處主任

明光照耀　雅音繞樑

林德福

一九七〇、八〇年代，台灣面臨經濟起飛、中美斷交、退出聯合國、鄉土文學論戰等社會文化激烈變革之際，當時被稱為「國劇」的京劇，也開始邁出自我思索、尋求蛻變的腳步，成為一股重要的文化浪潮。其間最勇於改革創新，且卓然有成獲文化界認同的，首推郭小莊小姐的「雅音小集」。

而台灣京劇在當時文化浪潮中的觀念啟發，更應該上溯、歸功於一九六〇、七〇年代藝文界的精神領航者——俞大綱先生。彼時俞先生不僅深刻影響了台北藝文界的邱坤良、林懷民、蔣勳、王秋桂、施叔青、黃永松、楚戈、奚淞等年輕人，更一手引導、教育郭小莊小姐，創作新編京劇《王魁負桂英》由其主演，孕育了後來「雅音小集」的誕生。

「雅音小集」郭小莊以一己之力在京劇界首開導演制度，結合舞台、燈光、服裝造形設計，並以國樂作曲融合傳統文武場做整體的音樂設計，並與各類藝術形式密切互動，開創京劇的現代化，引領藝文新風潮；深入校園使得觀眾層層大幅增加年輕的知識份子，欣賞京劇再度從「傳統藝術」蛻變為時興的藝文活動，對後來各種戲曲進入現代劇場亦有深刻的影響。

光照雅音

②

然而，不管是以死亡見證正義真理的竇娥、穿越陰陽探尋真情的焦桂英、委屈裡堅持尊嚴的劉蘭芝、或跨越性別創造命運的孟麗君，郭小莊的舞台形象始終堅毅深情，一如她在戲外人生的勇敢執著。

郭小莊小姐從第五部新編大戲《劉蘭芝與焦仲卿》開始邀請王安祈教授編劇，包括《再生緣》、《孔雀膽》、《紅綾恨》、《瀟湘秋夜雨》等，有將近十年的密切合作，不管是文字書寫或劇場表演，二者對創作都有一個最大的共同點：用情至真至誠，因此引發觀眾最深刻的感動。林懷民先生曾說：「俞先生走了，留下了一個人：郭小莊。」而能夠為郭小莊與「雅音小集」留下文字紀錄的最佳人選，又非王安祈教授莫屬了。

去年（民國九十六年）是俞先生逝世三十週年暨百歲誕辰，文建會邱坤良主委策劃了一連串的紀念活動，傳藝中心非常榮幸主辦「紀念俞大綱先生百歲誕辰戲曲學術研討會」，開幕更邀請王安祈教授專題演講《俞大綱先生對戲曲現代化的影響》。王安祈教授近年擔任國光劇團藝術總監，儼然當代台灣京劇發展的領航者，她本身也深受俞大綱先生影響（參見她於國光劇團「俞大綱紀念公演」節目單所寫《性靈的開啟》一文）；前人行誼，後人式之，寧不令人敬哉？

國立傳統藝術中心對京劇的研究、出版也著力甚深，近年出版過《台灣京劇五十年》、《金聲玉振──胡少安京劇藝術》、《寂寞沙洲冷──周正榮京劇藝術》、《露華凝香──徐露京劇藝術生命紀實》等書（前三項為王安祈教授著作），如今欣見城邦相映文化公司出版此書，為表演藝術家堅毅、執著的精神與璀璨的藝術光華留下紀錄。謹聊綴數筆，以表敬意。

愛戀紅氍毹

戲曲藝術歷經千百年華夏文明孕育而來，因著各地方語言和聲腔的不同，發展出大大小小百餘劇種。京劇，理當是大陸北京的代表劇種，何以一位生長在台北的郭小莊，宿命般地成為開創台灣京劇新紀元的先鋒？王安祈女士用深厚劇本編寫功力，生動勾勒出郭小莊的藝術光芒是由汗水與淚珠交織而成，以及她如何以民間個人力量和過人的意志力與奮鬥不懈堅持理想的精神，不畏艱難篳路藍縷的開創新戲曲景觀，使這本圖文並茂的專書讓人細細讀來動容不已。

很難想像台灣八○年代沒有「雅音小集」，傳統戲劇舞台藝術是否仍能保有今天傲視華人文化圈的整體成就和水準。當時社會氛圍將藝文創作與淑世理想劃上等號，尋找有別於西方品味和遙遠中國的創意，成為藝術工作者們的使命。影響至今，不斷在傳統與創新之間探索微妙的平衡關係，更是當代華人藝術家必須面對的基本課題。戲曲演員是全方位的表演藝術家，師承傳統猶如家規國法般桎梏，每一小步的創新，相信走來特別艱辛。

李永萍

光照雅音

「演員內在要豐厚，但生活要單純」俞大綱教授如是說，郭小莊小姐像個行者如是奉行，特別是這近十多年的沉潛歲月中，沒有掌聲、鎂光燈和花束，站在眞實的人生舞台上，扮演著自己最愛的角色，平靜地充實心靈世界。期待郭小莊小姐趁此次出版之際，再度爲京劇發聲，激發你我對戲曲文化的喜愛與重視。

開創新局

我發現，這樣的人都有一些特質：

真正的認識自己——知道自己有哪些優勢，也瞭解自己有哪些弱項

真正的認識環境——不致盲目的樂觀，也不會一昧的認命

真正知道自己要什麼，也瞭解自己需要付上什麼代價

禁得起「熬」、耐得住「磨」

受得了「質疑」、忍得下「孤單」

千變萬化「敏銳的創意」、堅持到底「不變的執著」

無可救藥「作夢者的心思」、腳踏實地「開拓者的意志」

世界因為有這些人，變得精彩、多元、豐富

每天因為有這樣的事，會驚訝、會讚嘆、會期待

我佩服這樣的人！

郭小莊，正是這樣的人！

寇紹恩

十幾歲的時候看郭小莊，是大鵬萬花叢中的一枝，扮得漂亮、個頭好，刀馬花旦挺邊式，挺好看！那個時候，我也看不出什麼門道，也就是看看熱鬧，而郭小莊的戲都挺熱鬧！所以好看，所以我喜歡郭小莊！

那個階段，在「大鵬」和「台視國劇」看了郭小莊非常多戲，《馬上緣》是她的一鳴驚人之作！接下來一系列的刀馬旦戲《棋盤山》、《穆柯寨》、《樊江關》、《十三妹》、《七星廟》、《梁紅玉》、《辛安驛》……，展現她磁實的功架：她的小花旦戲《拾玉鐲》、《金玉奴》、《開茶館》、《梅龍鎮》、《荷珠配》、《鬧學》……，看到她細膩的做表：荀派戲《紅娘》、《二尤》、《勘玉釧》、《蝴蝶盃》、《玉獅墜》……，本門劇藝發揮得淋漓盡致，還排了不少冷門戲，如《青城十九俠》、《人面桃花》、《活捉三郎》、《思凡下山》、《打麵缸》、《雙搖會》……，更顯示她的用功與心胸！

其實，說郭小莊扮像漂亮，倒有這麼一則軼事：小莊還在做科時，一回大師姐唱《百花亭》，學妹們一起上陣扮宮女，小莊扮完戲，師姐走來，指著她說：這個宮女怎麼扮得這麼醜，結果她硬生生被換下來，好強的小莊，深受刺激，立志一定要成為最漂亮的花旦，她咬著牙一點一點努力、一點一點研究、一點一點改進，她終於成為台上最亮眼的「角兒」，（我曾經好奇問過徐露小姐，這位大師姐是不是她，她曾聽人提起這事，但她實在記不起來了，若當年真的傷了學妹，她願向小莊道歉；而郭小莊卻表示，她從來沒提過師姐是誰，因為這事重要的是：她從其間得到的激勵，而不是怨懟的情緒，一來一往之間，我看到兩位傑出藝術家的寬廣與坦然），在「雅音」時期，她一個人忙前忙後，忙裡忙外，忙上忙下，真的忙翻了，人瘦得快乾了，她還在嘴裡

含兩塊棉花，將削瘦的臉頰撐起來，為的就是讓舞台效果好一點，台上亮一點，完美一點，這就是郭小莊！

二十歲上下的郭小莊，有幸認識張大千、俞大綱等幾位大家，開廣了她的眼界、拓展了她的胸懷，俞大綱教授新編的《繡襦記》，郭小莊牛刀小試，去劉荷花展現實力，之後特別為她編寫的《王魁負桂英》，由哈元章、高蕙蘭配演，大展身手，次第又為她整理編排《楊八妹》等劇，俞教授並安排她到文化接受大學教育，全方位的栽培造就她，這個時期的郭小莊已經讓自己的演出漸漸從「伶人」提升到另一個藝術層面！

隨著電視電影電視的興起，郭小莊不能免俗的也走過一段抉擇之路，第一部電影《秋瑾》就獲得武俠影后，電視劇方面，幾齣精彩叫座的《一代》古裝大戲，她飾演的董小宛、虞姬、莊姬公主……紅遍大街小巷，但魚與熊掌，如何取捨？雖然電視電影名利雙收，但是，郭爸爸的一句話：「藝術才是長遠的！」提醒了郭小莊，關鍵時刻，她還是選擇了：終身投注於京劇舞台事業！

開創「雅音小集」是郭小莊生命中的一大轉捩點！

演了《王魁負桂英》，郭小莊已經從刀馬旦，正式走進青衣花衫的行列，梨園行有個觀念：青衣才是正旦，有嗓子的好材料都得唱青衣，沒嗓子只會做戲的去演花旦，再不行只好學武旦！郭小莊不被定型在傳統的概念中，她只勇於走自己的路！

「雅音」引進現代劇場觀念，運用現代劇場元素，豐富整體表演，她也懂得透

過行銷、宣傳手法，讓更多傳媒注意到這個傳統藝術，她進入校園，主動向莘莘學子促銷京劇，使他們成爲進入劇場的新觀眾！

「雅音」推出《白蛇傳》時，不少人都在觀望、品頭論足，老戲迷們批評得多、鼓勵得少，內行人看好戲的心態明顯，不少人打包票：她絕對走不下去，

「這種『外江金光戲』，早就有人玩過了，玩不了多久的！」此類風涼話充滿藝壇！郭小莊當然聽見了，但她選擇不回應、不洩氣、不停止腳步，這就是郭小莊！

《感天動地竇娥冤》是「雅音」向前邁進的一大步，而這一步邁得艱辛，關漢卿的原著，孟瑤女士的新編，有別於程硯秋的《六月雪》（《金鎖記》），籌備以來，排山倒海的攻擊、抹黑，莫須有的罪名、控訴，較諸今天的「選秀」真有得拼！台上的戲還沒開，台下已經鬧得沸沸揚揚，是否「感天」，不得而知，

「動地」卻絕對有之！郭小莊一個年輕的戲劇工作者、一位獨立面對一切衝撞的女性，又要排戲、又要安撫團員、又要對抗外力、又要尋找出路、還不知道到底演不演得成，她咬著牙走過來！「雅音」活下來了！

接著一齣齣新戲、一年年躍升，從國內到國外，從亞洲到歐美，從文藝中心到世界一流舞台，儘管還是有一些「保守黨」對「雅音」有意見，但郭小莊不在意，她在意的是：京劇若要生存下去，就必須抓住新一代的觀眾！讓年輕人走進京劇劇場才是當務之急！這一點，郭小莊真正做到了，她不僅是新生代注意到京劇，她也使紐約、巴黎的觀眾，注意到這個東方劇種，歐美藝界想到亞洲戲劇，不冉只是日本「能劇」「歌舞伎」！五十年前，梅蘭芳大師帶著《一隻鞋的故事》（汾河灣），讓西方人驚艷於這個男扮女裝的表演家和這個古老國度的藝術

精粹，五十年後，郭小莊接下這一棒，在世界舞台嶄露頭角！

近幾年，吳興國、魏海敏的「當代傳奇」也在國際藝壇頗受注目，但也感受到

其間的舉步維艱，就更能體會台灣京劇界跨出這第一步的郭小莊，當年篳路藍縷

的艱辛！

「雅音」的戲充分展現郭小莊的優勢和魅力，創新、精緻、多元、華麗，除了

郭小莊本身的全心全力投入之外，丑角吳劍虹、小生曹復永和楊傳英、朱錦榮、

曲復敏、杜匡稷、馬嘉玲、劉嘉玉……等人組成的堅強團隊，也是不可或缺的綠

葉功臣，吳劍虹是前輩名丑，從傍著顧正秋、張正芬到郭小莊，一路走來始終精

彩，曹復永在「復興」就是一枝獨秀的頭牌，更是當年台灣栽培出來僅有的男性

小生，可是在「復興」時，總覺得還可以更好、更深入、更深刻，在「雅音」就

不一樣了，不但稱職，尚且每有佳作、出人意表的好成績，可見，表演也是可以

被要求、被激勵、被撞擊的！朱錦榮等當年的新生代，也都在「雅音」有了提升

和成長，到後來，哈元章、謝景莘、朱陸豪、孫麗虹等名角也陸續加入助陣！

「唱工」原不是小莊的強項，但是，透過朱少龍老師不斷的幫襯吊練、行腔度

曲，終究唱出她自己的味兒！

「雅音」還有一大功臣，就是編劇王安祈，王先生從戲迷到戲劇學者，再到優

秀的劇作家，而今是國家劇團的藝術總監，「雅音」造就了王安祈，王安祈也豐

富了「雅音」，「雅音」給王安祈揮灑的空間，王安祈也提升了「雅音」創作的

內涵，安祈與小莊相輔相成，相得益彰！

有幾件事，我看出郭小莊的好強與不斷突破自我……

當大家都說郭小莊搞新戲、弄時髦玩意兒，把老東西都丟掉時，有一年，「雅

光照雅音

音」在社教館推出一系列老戲，其中一場，她規規矩矩唱了一齣程派唱工戲《鎖麟囊》。郭小莊唱《鎖麟囊》，有沒有搞錯？沒有，人家不但唱了，而且還唱的很不錯，滿宮滿調、直呼直令，當然，這齣《鎖麟囊》未必趕得上章遏雲的「程」味兒，但像她所有的戲一樣，有她自己的味兒！

還有一回在香港，當兩岸不像現在這樣交流頻繁時，郭小莊已經和大陸名角同台競藝了，那一次她是和前輩老伶工景榮慶先生合作，郭小莊挑了一齣梅派身分戲《霸王別姬》，郭小莊唱《霸王別姬》，還在大陸方家面前，行不行啊？台下可坐得一批批所謂的「京朝大角」，等著批你、特來損你的！靈不靈喔！郭小莊確是唱下來了，也還真沒給台灣菊壇丟臉！

「雅音」的好戲相當多，討論得也多，像：《孔雀膽》、《紅綾恨》、《問天》、《西施歸越》……不但戲好，衝擊大、張力強，而且討論的問題也深刻，這也是王安祈的功力！

在台灣京劇舞台上，「雅音」幾乎是第一批將燈光、布景、樂團……等現代劇場元素搬進傳統藝術演出的，（「麒麟廳」時代也曾演一些所謂的「南派戲」，如：《封神榜》等，也有過所謂的機關布景，但和今日結合西方戲劇概念的整體劇場演出，還是不一樣的）當時被批得體無完膚、大逆不道，甚至有「通匪」之嫌，如今，海峽兩岸備受矚目的《曹操與楊修》、《徐九經升官記》、《慾望城國》……甚至國家劇團（國光）的《金鎖記》、《快雪時晴》……哪一個不是這樣，甚至新潮得大大過之有餘！台下看得照樣頻頻叫好，想來不勝感慨，開創維艱啊！

還有幾齣小莊的好戲，讓我頻頻回味……

郭小莊和吳劍虹合作的《鴻鸞禧》，無論小生是誰，觀眾注目的焦點都在這對父女情深，吳老師的方巾丑不如周金福的書卷氣、醜婆子逗不過于金驊的花梆子，崇公道又有馬元亮的冷面笑匠在前，但金松這一類的小人物，卻絕對獨步菊壇，尤其他和小莊長期合作的默契，兩人演來，賺人熱淚；而郭小莊的金玉奴，從前面「施粥」的熱情單純，到後來「上任」的委曲求全、再到「棒打」的哀怨心冷，她的表演充滿層次感，有深度，絕非一般小花旦可比擬！

非常懷念郭小莊和高蕙蘭合作的許多戲，高蕙蘭真是不可多得的天才小生，扮像英俊而沒有脂粉氣，台風灑脫比男小生還英挺、玉樹臨風。演戲就是這樣，非得要對手夠份量，一來一往才能帶出好戲，從《馬上緣》到《得意緣》，就算劉長瑜配葉少蘭也未必能勝出幾分，可惜，高蕙蘭英年早逝，一位藝壇巨星殞落了，這樣的精彩對手戲再也看不到了！

十多年前，郭小莊離台赴美，「雅音」暫停演出，令人惋惜，可是那三年培養出許許多多的京戲新生代觀眾，和帶出一批批敢於創新的菊壇後起之秀，「雅音」在中華戲曲史上，必定留下無以取代的一頁！

光照雍音

目錄

光照雅音

卷

【壹】

打開記憶之門，傾聽雅音

陸沙舟／攝影

宛照唯音

蔡榮豐／攝影

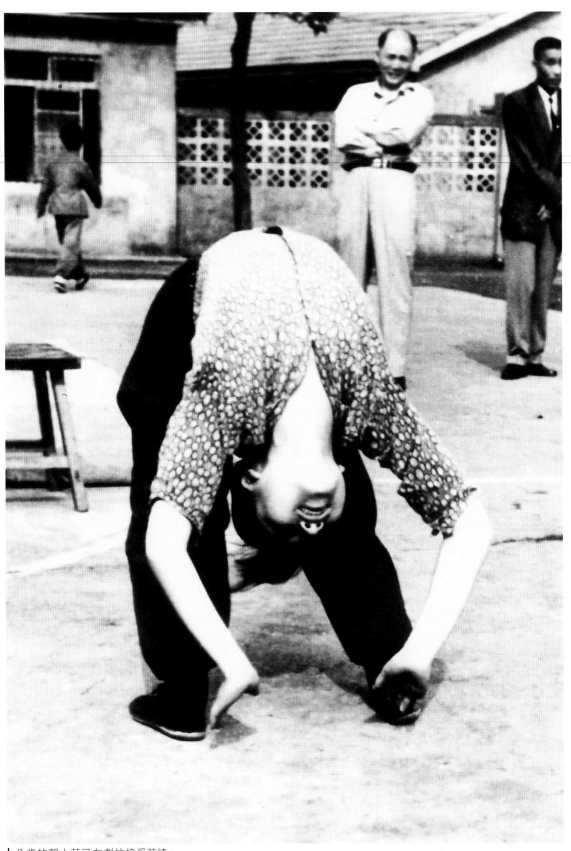

八歲的郭小莊已在劇校接受苦練。

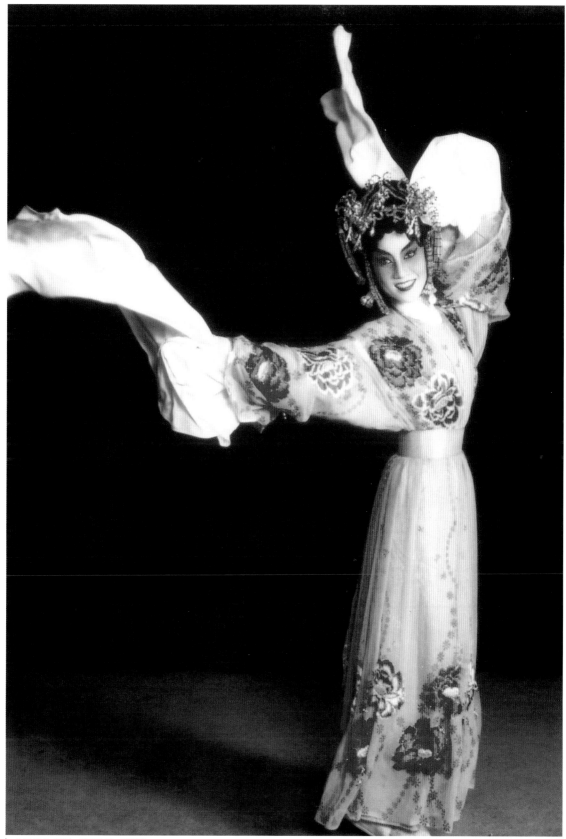

《紅娘》劇照。張照堂／攝影

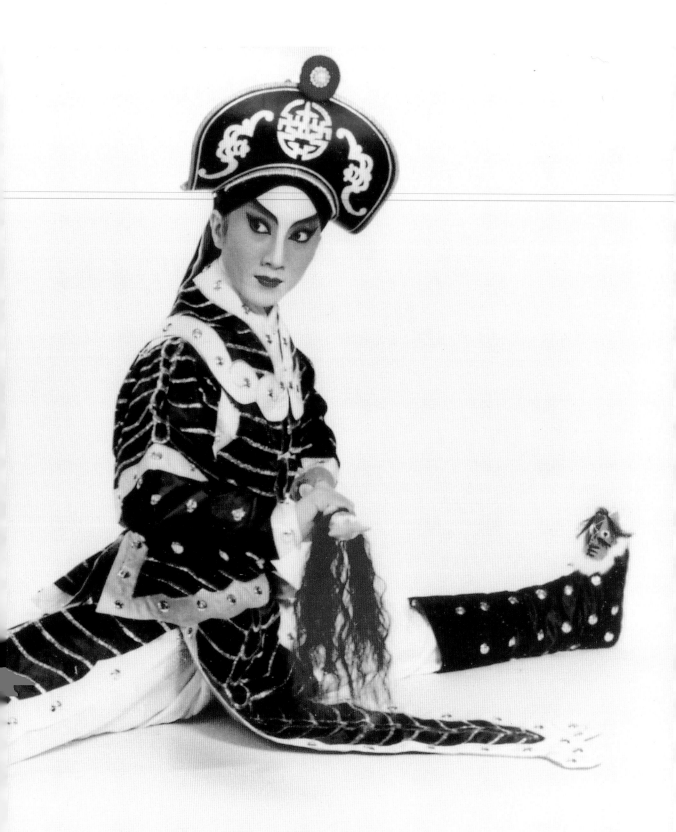

美艷造型

小大鵬京劇社郭小莊前程似錦

《花木蘭》劇照。張照堂／攝影

夜訪

── 卸卻穠華的鳳紋彩蝶，

── 從國父紀念館出來，

── 郭小莊逕自捧著劇本來到我家。

郭小莊與我結緣的開始是「雅音小集」第五部新編大戲《劉蘭芝與焦仲卿》。

一九八五年六月一日，我通過博士論文口試當晚，歷經一天戰鬥，回到家中，打開電視稍作休息，正看到郭小莊的《紅娘》精華片段。那不是專門的京劇節目，是一場在國父紀念館舉行的大型晚會，內容包羅萬象，歌唱、舞蹈各方頂尖藝人都出場了，郭小莊是傳統戲曲的代表。透過螢幕，我看著她盛裝華麗、水袖婉轉，如鳳紋彩蝶般穿梭翩飄之際，突然門鈴響了……

「十點多了，會是誰呢？」打開門，站在眼前的竟然就是電視裡的伊人。

真是個奇異的場景！螢光幕仍播放著兩小時前的演出，眼前之人卻遠離繁囂，進入另一個情境。郭小莊一襲湖綠色連身洋裝，清雅脫俗，卸卻穠華的鳳紋彩蝶，沒有友人共享宵夜，更沒有夜生活，從國父紀念館出來，逕自捧著劇本來到我家。

我一時還沒回過神來，郭小莊迫不及待說明來意。《劉蘭芝與焦仲卿》是她請楊向時教授新編的雅音小集年度大戲，距離演出約有兩個多月，預售票早已搶購一空，偏偏楊教授突然病倒，而劇本還有未完成以及待修整的部分。她希望我接手。

當時我和郭小莊不過只有幾面之緣，但她是我們年輕戲迷的希望，面對這樁突如其來的重責大任，縱有惶恐卻覺得義不容辭。郭小莊如同「拚命三郎」般的努力，對象正是我們的下一代，我們有權利說「不」嗎？

接下重任後，原以為郭小莊該回去休息了，我也累了。沒想到，她竟然當下進入工作狀態，從皮包裡掏出了《孔雀東南飛》原詩，說：

以前俞大綱老師教我讀過，楊向時老師在動筆編劇之前也帶我讀了一遍，但我現在一邊排戲一邊想得更深入，總覺得原詩裡一些細節一些場景還可以掘得更深入，我們再一起複習一遍吧。

郭小莊說的是：「再一遍吧！」而不是「再一遍，好不好？」她的口氣裡，沒有商量餘地。我來不及反應，她就開始讀著：

孔雀東南飛，五里一徘徊……

時近午夜十二點，這首詩很長耶！這是我加入雅音小集工作的開始，以震撼起

始。

郭小莊半夜離去，我非常疲累，卻一夜未眠，眼前盡是她讀詩的表情——時而淚珠盈睫，時而隱忍壓抑，偶爾又流露出對軟弱丈夫的包容寬諒。她是這麼「入戲」，早忘了時間，早忘了身體疲憊。

雅音小集的成立，對京劇圈甚至藝文界都投下了震撼彈，大部分的觀眾鼓勵期待，偶爾也有一些雜音，而我看到的只有「努力」二字，全身心投入的努力。

我一夜未眠，因為感動。

這是一九八五年，我們結緣的初始。而我和郭小莊是怎麼認識的呢？需把時間推回四年。

光照雅音

28

初見

郭小莊現身了，喜氣洋洋卻難掩憔悴，
她無心慶生，
只是熱切地想聽聽新生代對傳統戲曲的看法。

一九八一年，郭小莊三十歲生日，我接獲邀請前往財神酒店（今仁愛路圓環台新大樓的位置）餐敘。非常意外！我不過是個學生，從來不認識這位大明星，怎麼會邀我一起慶生？

抵達現場，發覺另有十幾位和我年齡相近的青年學子，有的是大學京劇社團的成員，有的是雅音小集志工。其中兩位我原先認識，是一起看戲的朋友，大家都不知因何受邀。過了不久，郭小莊現身了，一身大紅旗袍，喜氣洋洋卻難掩憔悴，原來雅音小集剛成立不久，諸事繁忙，她根本沒有慶生的心情，卻想藉此機會和年輕朋友聚一聚，聽聽新生代對傳統戲曲的看法，做為雅音小集努力方向的參考。她請文化大學的同學邀集各大學京劇社團的成員——我因為在《國劇月刊》發表〈我對雅音的看法〉而受邀。

用餐時，郭小莊熱情招呼我們，而她自己只要了一杯熱開水（特別退回原來的

冰水，強調要熱的，並向服務生說明是為了保養嗓子），從頭到尾沒有進食，只是專注地聽我們談戲。我們彼此原不熟識，所以談話並無條理層次，何況年輕學生難得進大飯店，面對豐盛的菜餚都忙著大吃。

郭小莊於凌亂話題中理頭緒，記下了三大重點，包括：有人談到傳統戲曲的龍套太呆板，站在兩邊只像活道具，和主角劇中人的情緒毫無呼應互動，不管發生什麼驚天動地的變化都安然不動穩如泰山，很不合理；也有人談到傳統京劇若要廣為傳播一定要通過電視的力量，但是原來的電視拍法太平面，應加強燈光、服裝、鏡頭運用，要以拍電視劇的心態拍京劇，才能達到傳播效果；更有人談到「情感的寫實」，傳統京劇表現過於含蓄內斂，甚或太抽象寫意，很多情緒都凝聚隱藏在行腔轉調、咬字吐氣之間，太不食人間煙火，很難激起觀眾共鳴，建議情感的表達要真實一點。

這三點當然不是郭小莊餐後當眾宣讀的。那多掃興啊！而是熟識後聽她談起的，經過多年，我很驚訝她竟記得清清楚楚。

這三點刺激郭小莊很深刻的思考，當時她正籌備俞大綱教授專為她編寫的《王魁負桂英》在「台灣電視公司」的拍攝，那是一部特別的電視京劇，不是單純的舞台演出記錄，而是進棚精心錄製，全新設計布景、道具、服裝，全新的劇本分鏡，並由知名導播黃以功負責。

黃以功導播代表作無數，其時風靡全台的作品為蕭芳芳、劉德凱主演的連續劇《秋水長天》，一九八○年播出時，是台視、也是全台灣電視史上第一部ENG單機外景作業的八點檔連續劇。蕭芳芳與劉德凱站在古樸的北淡線關渡站月台上，

郭小莊（右三）三十歲生日與年輕朋友餐敘。（左二為本書作者王安祈；右一為寇紹恩，目前為小莊的牧師；左三為大鵬著名武旦楊蓮英。）
郭巨川／攝影

宛然顧曲

30

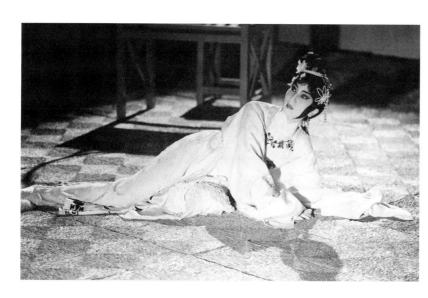

黃昏暮色中，觀音大屯山色迷濛，淡水波光粼粼如銀河星系，襯著王芷蕾的悠悠歌聲，這畫面至今仍為人津津樂道。

郭小莊非常重視與台視和黃導播合作的機會，三十生日餐會的閒談，更使她警覺一定要藉此一舉開創電視京劇的新紀元。

後來我看到《王魁負桂英》播出，第一個鏡頭隨著王魁「開道」兩字出現，圓形內含格線圖案的光影映在地面，步履移動，王魁踏進狀元府登上青雲路。抽象圖形裡有多重意義，可以解釋為狀元府的雕花窗格，也象徵即將展開的重重糾葛，更像是人內心的多重思慮。

桂英接到休書倒地痛哭的那一刻，郭小莊情真意切，胡琴「過門」（間奏）裡全身顫抖、抽泣哽咽，寫實的情感與京劇優美的形姿完美融合，身上的壽宴華服更顯得伊人渺小孤零，鏡頭靜靜掃過簡單空靈的室內布景，集中於手部特寫，桂英仲手向上，似乎指向遠方無義的王魁，又像是想在蒼茫塵世裡緊握住此什麼。逝去的愛情？生命的依憑？不知道，只隨著鏡頭看到無力的下垂，墜落下來那一剎那，蘭花指尖微翹向上，落花有恨、落地無聲，是桂英的無助，也是桂英的不甘與不屈，真實細膩的情感，盡在京劇的美感裡。

後來聽郭小莊描述，她在拍電視時對桂英妓院四姐妹的表情特別嚴格要求，絕對不能使他們淪為龍套活道具。這四姐妹在原來劇本裡就有生動的刻劃，但是傳統京劇的習慣讓他們很容易「龍套化」。京劇的倫理觀念太強，配角不能搶主角的戲，龍套不能攪主角的唱，因此主角在唱的時候龍套都靜默如山，連一點面部表情都不敢有，郭小莊原來就覺得不合理，而她了解年輕觀眾的審美習慣後，更增強信心要把京劇的倫理暫拋一邊，強力推出「整體劇場」的觀念。

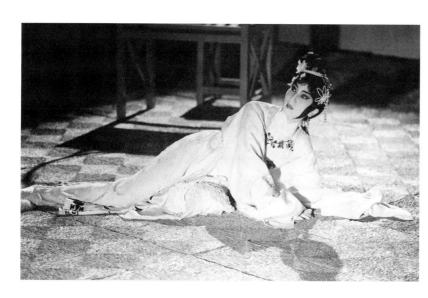

1984年，在台視名導播黃以功精心設計下，郭小莊主演《王魁負桂英》的光影交織象徵人情糾葛。

郭小莊的三十生日宴盡興而散，我們都非常興奮也非常感動，通常明星的生日都會和家人或名人共同慶祝，而她卻以此為和年輕人接觸的特殊時日。臨行前她約我們隨時聚談，一起為傳統藝術的未來而努力。

據我所知，這些朋友後來的確經常聚會，我因父親生病住院而未再參加。與郭小莊再次相見就是四年後她的夜訪了。

回想前後因緣，不得不感佩小莊的用心，為了傳統藝術的未來，她和年輕世代真心相交，她希望京劇屬於現代，更認定京劇必屬於現代。

光照雅音

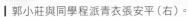
郭小莊與同學程派青衣張安平（右）。

郭小莊（右）與武旦楊蓮英（左）小生高蕙蘭。
郭巨川／攝影

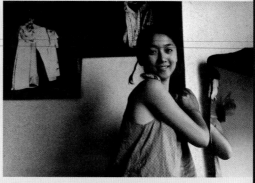

郭巨川／攝影

光照睢音

想要一個洋娃娃，陪伴在身邊。

郭巨川／攝影

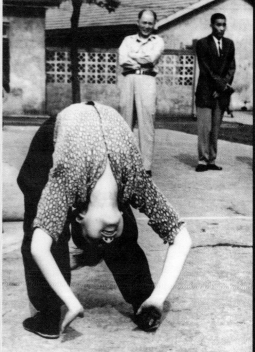

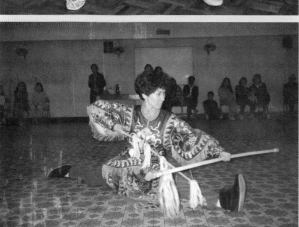

（右上至下）
踩蹺。
下腰。
排練金山寺水鬥，小莊飾白蛇
（右），左為楊蓮英的小青。
（左上至下）
馬述賢老師教《紅娘》。
成立雅音小集後仍勤練《花木
蘭》劈岔。

郭巨川／攝影

光照雅音

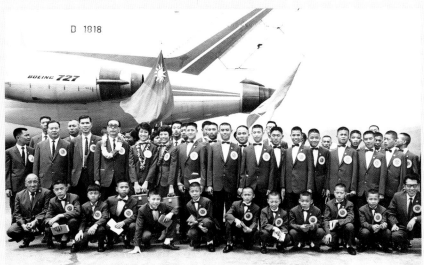

不負辛勤，1970年獲選少年國劇團赴日參
加萬國博覽會主演《金山寺》。

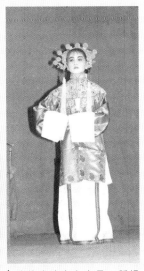

跑龍套演宮女也是一種操
練。郭巨川／攝影

卷

【貳】

閃出一顆耀眼新星——棋盤山與扈家莊

穿花蛺蝶，飛進深幽的園林——從紅娘到尤三姐

和淚試嚴妝，穿越陰陽探尋眞情的女子——王魁負桂英

棋盤山與�家莊

棋盤山

前排的觀眾把紅紙亮向觀眾席，大聲宣唸著：「郭小莊！」

觀眾席先後應答，「郭小莊」、「郭小莊」之聲前後傳遞、

此起彼落，熱鬧極了。

做為台下的觀眾，我對「舞台郭小莊」的認識，當然不會遲至她三十歲生日宴。回溯第一次看郭小莊的戲，是她十六歲的《棋盤山》，印象太深刻了。

一九六七年，郭小莊還是「小大鵬」（空軍大鵬劇校）的學生，在空軍專屬劇場「新生社介壽堂」（今台北科技大學斜對面）演出，這劇場乾淨清爽，但當時沒有幻燈字幕，僅有大紅色紙一張，上頭寫著戲碼劇目和演員名，用白稠黏物「漿糊」貼在側邊台口（古早年代還沒有各式各樣黏膠），有時貼上一會兒就掉落在地上了。

《棋盤山》演出時，先出場的薛丁山和薛金蓮是程燕齡、朱繼屏（後來的電視明星李璇），大家都認識，而女主角竇仙童由初挑大樑的郭小莊飾演，一亮相就讓人眼前一亮，觀眾席頓時鬧了起來：「誰呀？誰呀？叫什麼名字？紅紙呢？怎麼掉地了？前面的撿起來！」有的觀眾乾脆擠到台口撿起掉落在地的紅紙，

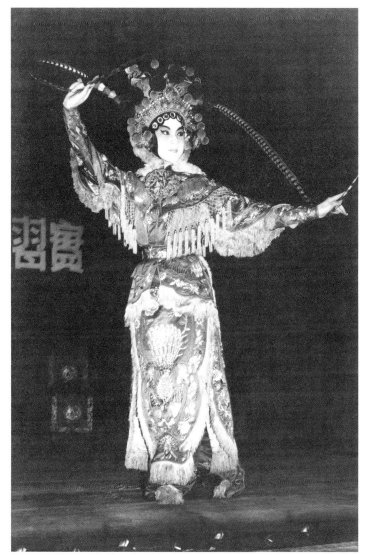

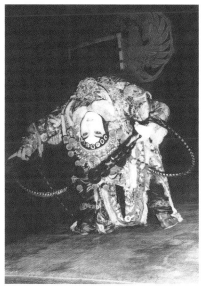

想要重新貼上，漿糊卻已經乾掉了，觀眾席又傳出聲音：「別貼了，唸出來，唸出來！」擠在前面的觀眾把紅紙像「亮票」一樣的亮向觀眾席，同時大聲宣唸：「郭小莊！」觀眾席先後應答，「郭小莊」、「郭小莊」之聲前後傳遞、此起彼落，熱鬧極了。

這是我對「郭小莊」這三個字的第一印象，那時我十二歲，「戲齡」已有七、八年，卻第一次見識這般轟動。

1967年，郭小莊於小大鵬實習公演時飾《棋盤山》竇仙童，一鳴驚人。

《棋盤山》紮靠下腰。
郭巨川／攝影

扈家莊

扈三娘出場的瞬間，構成台灣京劇史上紛華耀眼的一景，一顆閃亮的新星就此出台，締造了台灣京劇轉型創新的奇觀。

第二次《扈家莊》更不得了，這回好像不再是學生實習公演，已經進入中華路「國軍文藝中心」，是正式大鵬國劇隊的公演，郭小莊才十七歲，已經走紅。

《扈家莊》登場時九點多了，觀眾熱情卻才爆發，郭小莊飾演的扈三娘出場前，一堆觀眾衝向台前，準備好照相機，站好位置、擺好姿勢，準備捕捉「亮相」的英姿。當時劇場並不禁止攝影，但拍照的人實在太多了，擋住了觀眾視線，鎂光燈閃爍耀眼，觀眾開始不安，傳出了「退後！下去！下去！」之聲，越來越多人應和，而拍照的人打死不退，等郭小莊出來掏翎子一亮相，叫好聲、拍手聲、鎂光燈、人頭人影亂成一團。事隔多年，聽小莊提及，她說當時嚇壞了，還以為觀眾是叫她下去！

扈三娘出場的瞬間，構成台灣京劇史上紛華耀眼的一景，一顆閃亮的新星就此出台，締造了台灣京劇轉型創新的奇觀！

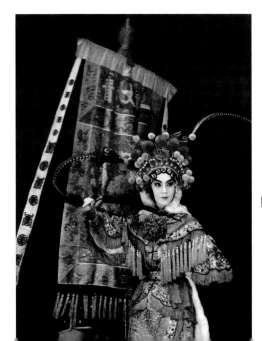

1968年國軍文藝中心，郭小莊飾演扈三娘出場，耀眼的鎂光燈裡，閃出一顆新星。郭巨川／攝影

翠屏山

潘巧雲在鋼刀威逼下，

踩著蹻，烏龍絞柱，滿地翻滾，

令人覺得無辜可憐。

這兩台戲之後，郭小莊的演出我幾乎沒有錯過。沒多久再演《扈家莊》，就是由《翠屏山》、《石秀探莊》、《扈家莊》三齣組合成全部《金石盟》，郭小莊「一趕二」分飾兩角，除了扈三娘之外，前面還飾演《翠屏山》的潘巧雲。

這是《水滸傳》的故事，楊雄妻子潘巧雲與和尚通姦，被石秀發現，石秀鼓動楊雄誆潘巧雲到翠屏山，兩人聯手殺了她。花旦潘巧雲要踩蹻（或寫作「蹺」，裏小腳），和楊雄、石秀演對手戲。那時郭小莊受歡迎的程度簡直「紅火」，大鵬劇隊特別由北平「富連成」出身的孫元彬、孫元坡兩位前輩分別飾演石秀和楊雄，孫氏兄弟出身名校又是京劇世家（爲名武生孫毓堃之子），肯提攜後進，令郭小莊十分感動。

潘巧雲一向被視爲淫婦，小說和京劇皆然，而郭小莊的演出很特別，或許年輕、清純，踩著蹻步、婀娜多姿，實在惹人憐愛，遂爲定型的淫婦形象增添了幾

許不同詮釋。丈夫楊雄酒醉回家，她向前迎接卻挨了一巴掌，隔天清早起床，慫著一夜怒氣，恣意要丈夫服侍盥洗，有點委屈又有點嬌嗔；後來聽說石秀說了自己壞話，大鬧一場想要趕石秀出去，做壞事被發現，心虛得無理取鬧，郭小莊演得真切極了。其間和父親的穿插對話，既親密又擔心，就怕糊塗老爹說出不該說的話。最後一場〈殺山〉，楊雄、石秀先殺了她貼身丫鬟，剩她孤身一人在鋼刀威逼下，踩著蹻，烏龍絞柱，滿地翻滾逃竄無門，雖說是罪有應得，卻使人不禁覺得無辜可憐。或許無心插柳，但郭小莊自身特質使角色性格多了此面向。

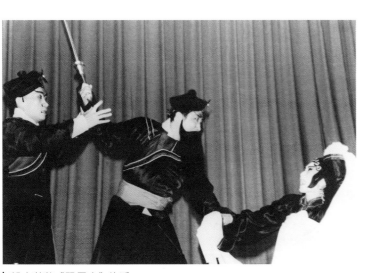

郭小莊飾《翠屏山》的潘巧雲，孫元彬（左）、孫元坡分飾石秀和楊雄。
郭巨川／攝影

大登殿

郭小莊嘴嘟了一下，

隨即一抿，轉為輕笑，笑的時候，

嘴角往右側微微上揚，形成一道美麗的弧線。

同樣的，薛平貴、王寶釧故事裡的代戰公主，因郭小莊「特有的嬌嗔」而與眾不同。

王寶釧苦守寒窯十八年，丈夫薛平貴卻在番邦和代戰公主快樂逍遙，直到一日打獵射下鴻雁，看見雁足纏繫的妻子所寫血書，忽然想起寒窯還有個受苦的王寶釧，趕緊回轉中原，夫妻團圓。而後薛平貴登基坐江山，兩個妻子同時上金殿受榮封。代戰公主穿著旗袍、腳踩「花盆底兒」（高跟在正中間的旗鞋），搖搖擺擺晃晃悠悠，一路睜大了眼睛觀覽風景：

他國穿的綾羅緞，我國穿的羊毛氈。

好个新鮮哪。上得殿來，卻發覺人家的原配已經鳳冠霞帔端坐在金鑾了，公主

一愣：

喲，來遲啦？（一轉身）回去吧！

旁人立即攔住、再三勸說，公主有點委屈，仍是識大體，是嘛！

他二人結髮在我先。

陽院，代戰公主對著正宮皇后唱了一句：

妳爲正來、咱爲偏。

想通了，笑眯眯開開心心上前見禮，姐妹手牽手雙雙見君受封。寶釧被封在朝

這句唱的語氣和表情都很難，太硬了像是不服氣要抗議，太平了又欠缺情緒、不夠人性。

郭小莊實在太妙了，嘴先嘟了一下，隨即一抿，轉爲輕笑，笑的時候嘴角往右側微微上揚，形成一道美麗弧線，眼睛一瞟，似笑非笑的，三分埋怨、兩分嫉妒，更多的是嬌嗔，把個灑脫活潑又深情的番邦公主形塑得透切之至！而也必須通過她這一嘟一抿一笑，我們觀眾也才發覺這劇本編得還真是人情周到。

光照雁音

(46)

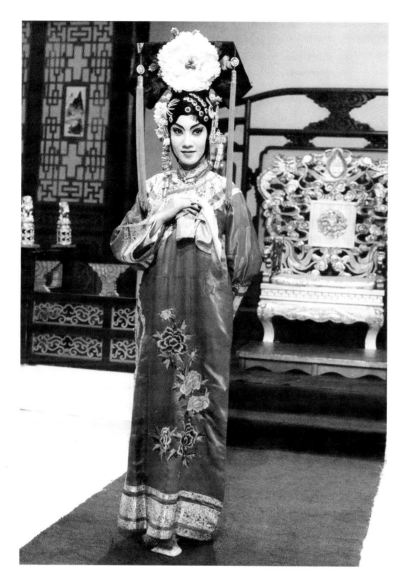

▎電視公司為京劇加布景，
　郭小莊演《大登殿》的代
　戰公主。郭巨川／攝影

拾玉鐲

郭小莊無處不是戲，
觀眾被她一連串生動、
生活化的嬌態給迷住了……

看郭小莊的《拾玉鐲》首先要讚嘆她的「蹻功」真好，有的演員踩蹻時臀部會有點翹，又有些派別的蹻步太過賣弄風情，郭小莊人瘦、腰挺、腿長，亭亭玉立、婀娜多姿，又正派又俏麗，趕雞、數雞、餵雞，彎著腰、屈著腿，姿態真美。

餵雞後用手巾撣撣散落在身上的碎米粒屑，誰知這一撣，碎粒揚起來，飛到眼睛裡去了，小莊突然一頓，停了幾秒，一手把眼皮掀起一條縫，一手用手巾擦擦弄弄，好了，碎粒隨著眼淚流下來了，眨眨眼，確定沒事了，嘟嘟嘴、輕輕跺跺腳，是向誰撒嬌啊？是觀眾吧？果然，觀眾都被這一連串生動、生活化的嬌態迷住了，接下來的搓線撚絲、飛針走線，更是「虛擬」美感的極致發揮。

幾次拾玉鐲身段表情俱有不同，最妙的是：先假裝四下看「母親怎麼還不回來？」故意把手巾遺落在鐲子上，自以為神不知鬼不覺只有觀眾看見，咬著下唇

輕輕向台下偷笑了一下（傳統戲曲講究和觀眾隨時互動），然後左右一瞧，確定沒人，才走「花梆子」蹉步，假裝過來撿手巾，偷偷順勢把蓋在下面的鐲子一併撿了起來。才戴上手腕還沒來得及欣賞呢，鐲子的主人竟突然站在面前，這下可糟了，好不容易脫了下來，上下左右甚至繞到背後塞還給人家：

我不要，我不要，拿了回去，拿了回去！

郭小莊嬌羞窘迫的神情，使這一齣小戲無處不是戲。

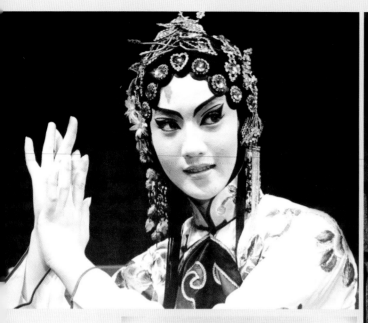

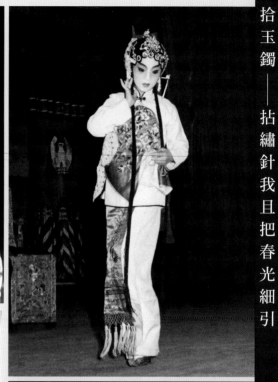

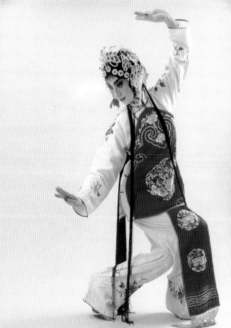

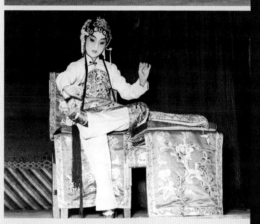

郭小莊十歲演《拾玉鐲》，踩著蹻拈針搓線（上）。
踩蹻演《拾玉鐲》（左中）。
《拾玉鐲》搓線。（左上）
　郭巨川／攝影

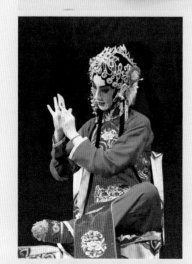

喬裝
反串

單手、雙掏、咬翎之外，
更有一隻手掏雙根，
翎子彎折的角度要和身體的曲側邊相映照。

郭小莊的《大英節烈》非常好看，這戲難演，前面開茶館時是小花旦，嬌滴滴地踩著蹻拎著茶壺進進出出，和媽媽逗趣撒嬌耍耍賴，母女間親得不得了；後面遭遇變故改扮男裝出逃，唱小生的招牌唱腔「娃娃調」，高低音差距很大，音域必須非常寬，還要大小嗓互用（本嗓和假音），很難唱；最後還要紮上硬靠耍槍開打，非常吃重。

「靠」就是鎧甲，「紮靠」在戲裡代表穿戴盔甲準備上陣廝殺，「靠」的整套裝備包括靠肚子、靠腿還有背後四面靠旗，重量好幾斤，要用粗繩在前胸後背緊緊好幾道，裡面還要穿上厚重的「胖襖」，才能固定在身。

我看過郭小莊的旦角女身靠功，像是《馬上緣》、《穆桂英》、《銀空山》等，一身重裝備小碎步跑起圓場還能全身不動；另有一種「軟靠」，又叫改良靠，像《棋盤山》、《扈家莊》、《樊江關》，沒有背後的靠旗，緊腰身，「下

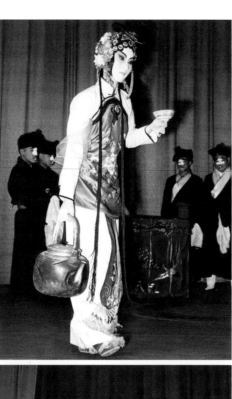

腰、涮腰」時看得清清楚楚，重點表演在翎子雉尾，單手、雙掏、咬翎之外，更有一隻手掏雙根，翎子彎折的角度要和身體的曲側邊相映照，我印象中，郭小莊每次掏翎亮相都得到滿堂彩。

男裝紮靠在她以前的戲裡沒看過，《大英節烈》是頭一回，穿厚底靴、翎子、耍槍，非常不容易。

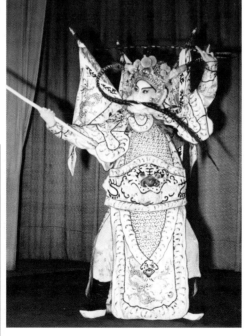

| 《大英節烈》前半，開茶館姑娘嬌滴滴的踩著蹻拎著茶壺進進出出。（右上、上圖）
| 《大英節烈》後半還要紮硬靠開打。（右下）
| 《大英節烈》郭小莊後半改扮男裝唱小生「娃娃調」。（下圖）
　郭巨川／攝影

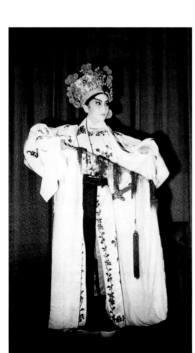

光照雅音

這齣戲之後，郭小莊還有另一齣扮男裝的《花木蘭》，頭尾女妝，中間小生有唱有開打，一場赴征程的「邊掛子」，載歌載舞，花木蘭腰掛寶劍，一手執槍，一手馬鞭，唱北曲〈新水令〉：

才從西市買鞍韉，東市中買來坐戰，南市買繪彎，北市買長鞭，月色當天，急忙裡莫遲延。

演員如果沒有好扮相、好嗓子、好個頭、好腰、好腿、好把子、好身段，就顯不出好，郭小莊諸般條件樣樣俱全，唱唸做舞又能遊走生旦兩行之間，轉換自如：邊式漂亮，只看這一場就值回票價：而最後花木蘭回到家中，軍中夥伴來探看時，她說出真情，唱一段「二六」，最後一句：

哪一日有戰事、我再赴疆場。

神情充滿了正氣英氣，為這戲做了圓滿收束。後來還看過她反串小生演《群英會》周瑜，英姿勃發，帥！

身手腰腿乾淨俐落、挺拔剛健，想必是長期苦練的成果，郭小莊是如何苦練的？雲門舞集林懷民先生描述得最傳神。二〇〇七年林懷民應邀到國立國光劇團來演講，談到當年在俞大綱先生家認識郭小莊，林先生說：

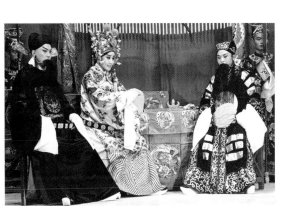

《群英會》郭小莊反串周瑜。
（左為李金棠飾魯肅，右為李
淑嫻飾孔明。）郭巨川／攝影

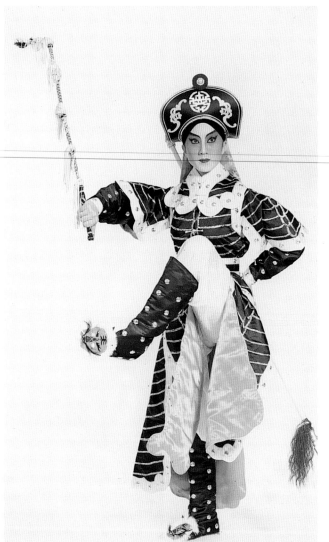
郭小莊《花木蘭》劇照。張照堂／攝影

我最怕郭小莊晚上來找我了，一看見她來，我就知道完了，今晚別睡了。郭小莊每次進門時都已是全身濕透，她已經練了一整天，才開始似的，整齣戲從頭走一遍，叫我看看有沒缺點。完完整整演完一遍後，已經快癱了，背靠在牆柱上，人一點一點往下溜滑，「很好。」她喘著喘著，突地一下子又撐了起來，啞著嗓子說：「再來一遍。」

郭小莊的苦練，簡直讓人間之色變。而《棋盤山》的雙刀、《花木蘭》的邊掛子、《大英節烈》的男裝紮靠開打，就是這麼練出來的。

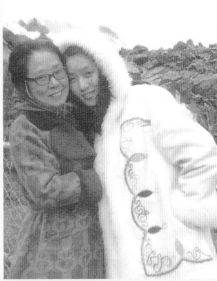

郭小莊與恩師白玉微
老師。（右上圖）
郭小莊與恩師蘇盛軾
老師。（上圖）
郭小莊與恩師梁秀娟
老師。（右圖）
郭巨川／攝影

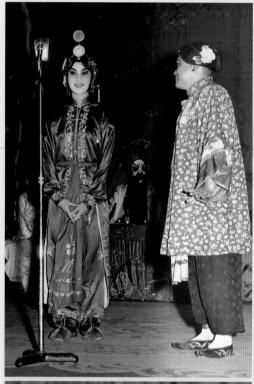

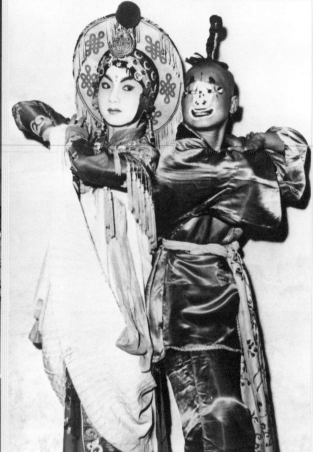

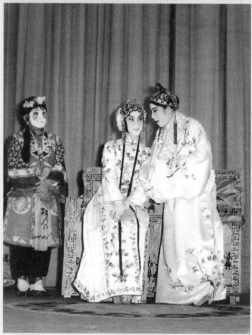

郭小莊幼年主演《小放牛》
（右上圖）牧童為杜匡稷。

《大溪皇莊》十美跑車「打
中台」戲中串戲。（右為王鳴
兆。）（左上圖）

郭小莊在「大鵬」主演《得意
緣》。（右為高蕙蘭，左為王
鳴兆。）（左圖）
郭巨川／攝影

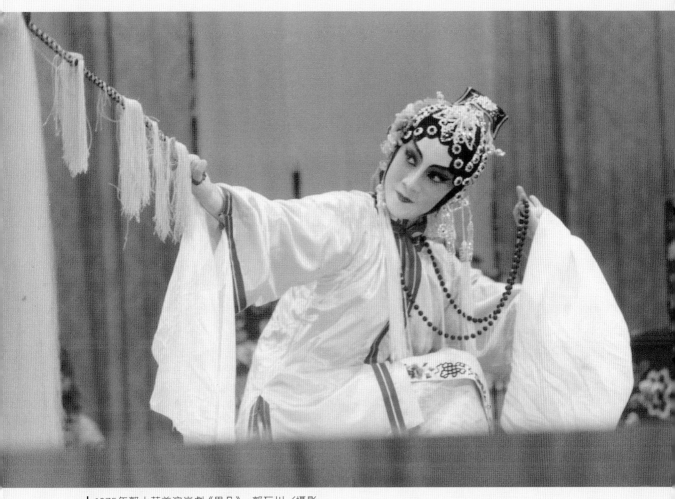

1975年郭小莊首演崑劇《思凡》。郭巨川／攝影

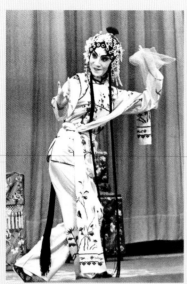

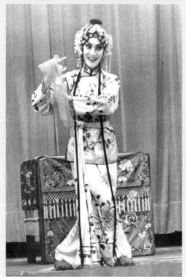

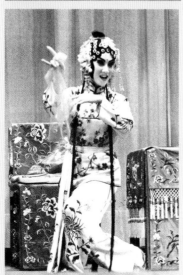

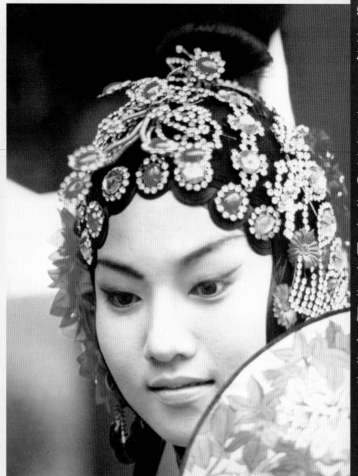

郭小莊在新聞局製作
的介紹戲曲電影中演
出《牡丹亭》春香。

《牡丹亭》現場照，
郭小莊主演春香鬧
學。

光照雅音

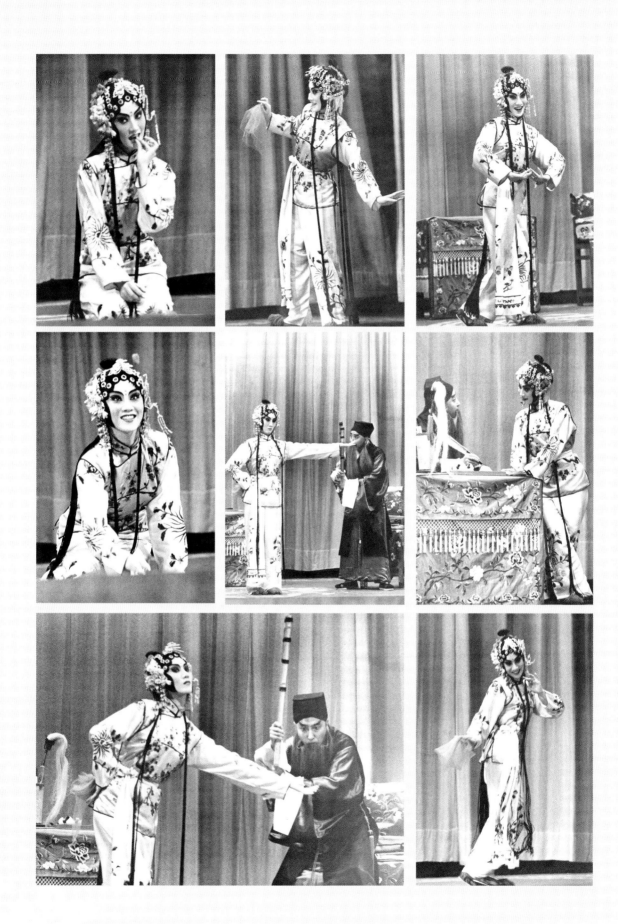

1974年國劇代表團赴美演出。
（第一排右起：王陸瑤、李陸齡、林陸霞、徐陸怡、吳陸君、溫陸華、劉陸嫻、趙復芬、胡陸蕙。第二排右二起郭小莊、王克圖、高德松、姜竹華、侯佑宗、嚴蘭靜、楊蓮英、張正芬、李環春、葉復潤。最後排左一周正榮、左二孫元彬、左四馬維勝、左五曹復永、右二吳劍虹。）

光照雅音

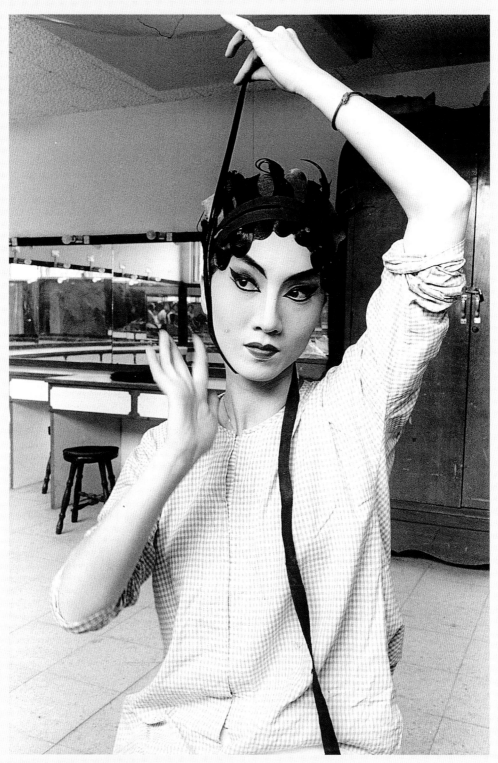

郭小莊赴美演出於後臺著裝。

穿花蛺蝶深深見，點水蜻蜓款款飛。

從《紅娘》開始，

郭小莊的戲進入到另一境界。

紅娘

在《紅娘》之前，我看郭小莊多演小花旦或刀馬旦，後來聽說大鵬請來馬述賢老師教戲，引進了荀派（荀慧生）唱法，郭小莊的表演風格自此不同於前了。

荀派紅娘的角色行當為「花衫」，花衫是介於正旦青衣和花旦之間，融合了青衣和花旦之長，既要有青衣的唱工，又必須具備花旦靈活生動的做表身段。馬述賢老師教的紅娘，唱腔上大體遵照童芷苓，身段較趨近荀派傳人許翰英的路數。

郭小莊嗓音比較嬌嫩，不像童芷苓穠華潤稠，卻另有一股青春、清新的氣息，令人驚艷的是水袖與身形的掩映襯托，千姿百態、繁複曼妙，更奇絕的是腳步。

荀派台步有兩種，一種是小碎步，像紅娘出場的遊園撲蝶，或是閨房與西廂之間的穿梭奔馳，小碎步圓場要穩健要俐落不能沉重，郭小莊掌握了「輕盈」。紅娘一出場，整個舞台充滿了流動感，套句杜甫的詩句，簡直是「穿花蛺蝶深深見，點水蜻蜓款款飛」。

另一種步伐卻和小碎步完全相反，在郭小莊演紅娘之前我從來沒見過這種走法。通常旦角無論站、立、行、坐一定是兩腿併攏，稍稍區分前後，後面的足尖輕輕踮起，重心在前。姿態顯現出性格，古代女子多半是這般優雅端莊，帶著點拘謹。而荀派招牌動作卻是「大步搖身」：雙腿分開，橫向大跨步，身形左右一晃──這麼形容好像有點粗魯，其實絕對不會，因為有裙子遮著，看不到兩條褲管斜杈，仍是優雅秀氣的，但是比兩腿緊攏顯得活潑開朗許多；而身子側偏一邊，這歪倚斜靠的姿態，透著點想黏在人身上發嗲撒嬌的意味，媚極了，惹人憐愛。因為雙足不動，所以身形左右閃移時，全身像螺旋麻花似地一扭一纏，腰和臀輕輕一閃，配著水袖翻起纏繞再甩下，一連串的動作俏麗嫵媚到極點，每一寸肌膚都散發出女性的魅力，同時，又像是把紅娘內心的轉折給具體形象化了。

紅娘有時候挺猶豫的，想成全張生和鶯鶯小姐，卻礙著老夫人家法威嚴，左右為難時，大步搖身、腰臀一扭，又美觀又有內心情緒，一舉兩得。

紅娘的為難猶豫，有時還用另一個身段表達，這也是荀派招牌動作。

當紅娘發現張生對小姐如此癡情時，她感動了，咬著唇思索了一下，下了決心，決計不顧一切為他們傳書遞簡。

此刻的表演是這樣的：郭小莊原來背過身去傾聽張生的癡言癡語，而後緩緩朝左，轉面側肩，水袖半遮面，只露出眼眉上額，觀眾急著看她的臉上表情，她偏賣一下關子，停了幾秒，水袖看著要放下了，要全面面對觀眾了，陡地猛地不提防地忽然來了個一百八十度反向扭腰翻轉，面向右邊一甩手，水袖垂掛，凝眸定神看張生一眼，再看看觀眾，搖了搖頭，才在胡琴前奏裡，微笑起唱。

這幾個荀派招牌動作，要腳步、腰腿、身形和水袖的絕妙配合，荀派水袖非常

有特色，和梅派、程派很不一樣。程派（程硯秋）水袖花樣非常多，無論怎麼翻轉都要有個重量，蜷曲抑折不能飄忽，婉轉中要見力度；梅派（梅蘭芳）不以花俏取勝，水袖功卻難學難練，因為講究「含在內裡的勁兒」，如果不夠大方穩重反顯得平淡；荀派水袖則好像「繞花纏線」似的，經常把水袖勾繞折疊兩三層一起舞弄，左三下、右兩道、再翻回左邊甩下，輕柔婉轉卻要有「黏呼勁兒」，不能輕飄飄的。

郭小莊的水袖跟著馬老師學，但比較剛健俊朗，這是她的個性，也適合她的高挑身材，水袖一甩英挺堅毅，恰恰是個打抱不平講義氣的俏丫頭紅娘。

因為嗓音清新、身段俊朗，所以她的紅娘形象俏麗講義氣，沒有原來唱詞做表裡隱藏的情慾想像，和郭小莊當時的年齡以及整體形象非常配合。效果非常好，《紅娘》轟動劇壇，一演再演，成為郭小莊招牌戲。

「反四平」，情緒單純集中在義氣，後面佳期那場的

【貳】穿花蛺蝶·飛進深幽的園林——從紅娘到尤三姐

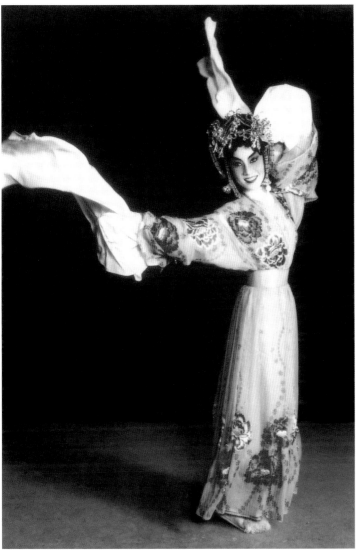

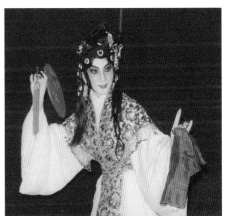

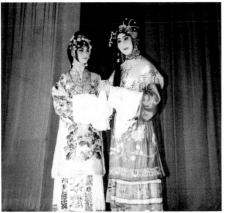

┃郭小莊《紅娘》劇照。
　張照堂／攝影
┃郭小莊紅娘扮相。
┃郭小莊與飾演鶯鶯小姐的
　王麗雲（左）。
　郭巨川／攝影
┃郭小莊與飾演張生的高蕙
　蘭（左）。郭巨川／攝影

勘玉釧

人生如戲、戲如人生……
前飾俞素秋，後趕韓玉姐，
郭小莊演活了通俗故事裡的世態真情。

繼《紅娘》之後，我看了郭小莊的荀派花衫戲《勘玉釧》，難度更高，因為「一趕二」，一人分飾兩角，前飾花衫俞素秋，後趕花旦韓玉姐。劇情曲折複雜，和崑劇《釵釧記》有點關係，但人名不同。俞素秋父親嫌貧毀婚，素秋不忍，約書生花園贈金，卻被冒名而來的書生友人韓成誆騙失身，當晚又有盜賊潛入俞府，為盜取玉釧殺害俞母和丫鬟。書生蒙冤被捕，俞素秋羞愧含恨自盡而亡。後來冤情得明，韓成認罪，韓玉姐自願嫁給書生為兄長贖過減罪。

這戲又名《誆妻嫁妹》，是從韓成的立場取的劇名。

全劇最後的高潮在於：書生本來不肯答應娶韓家小妹，因愧對俞素秋。相持不下時，韓玉姐掀開蓋頭對書生說：

你張口俞素秋，閉口俞素秋，也不瞧瞧俞素秋和我有什麼不一樣嗎？

「演員」和「劇中人」的身分在這裡合而為一了，非常有趣。這戲是當年劇作家專門為荀派創始人荀慧生量身打造的，特地設定「一趕二」，以便花衫的柔媚和花旦的嬌俏同時表現，最後當劇情發展遇到瓶頸時，乾脆利用「代角」解決問題。

「代角」是劇本設定一位演員除了飾演一位劇中人之外，還必須兼代另一位人物，看起來和「一趕二」一樣，都是一人飾演二角，而功能作用不同，「一趕二」是針對表演藝術的多元發揮所做的角色分派，「代角」卻是劇本設定。

《勘玉釧》的趣味在這裡，戲曲台上台下的界線經常是模糊的，反映的態度是：人生如戲，戲如人生，戲劇和人生何須強作區分？因此產生這樣有趣的編劇法。

郭小莊一趕二，發揮所長，後半韓玉姐一出台活脫脫十四、五歲小姑娘，和哥哥爭來鬧去為了討一只玉釧，和賣雜貨的討價還價為了買一只玉釧，上得公堂就著一只玉釧左衝右撞直話直說，小女孩天真純潔直率的形象簡直無需刻劃就直截呈現了，最後掀起蓋頭問書生：「俞素秋和我有什麼不一樣嗎？」把「代角」隱含的「人生如戲、戲如人生」意義，用最無厘頭也最自然的方式呈現出來，無辜純真又嬌嗔，整個演出，只能說妙不可言。

前半俞素秋的表現讓台下的我感覺到「郭小莊長大了！」那時距離我初看她《棋盤山》才過一年，此時的郭小莊也才十七、八歲，但她演的人物身分是千金小姐，俞素秋的內心戲很重，郭小莊竟能細膩深刻地一一詮釋。一開頭父母為了自己婚事爭吵，俞素秋猶豫著要不要違父命贈玉釧，有三段「二黃三眼」，委婉訴說自己的尷尬委屈，最後歸結到「世上最苦、苦不過婦女們」，這句唱腔曲折

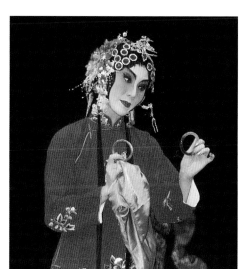
《勘玉釧》郭小莊後飾演韓玉姐。郭巨川／攝影

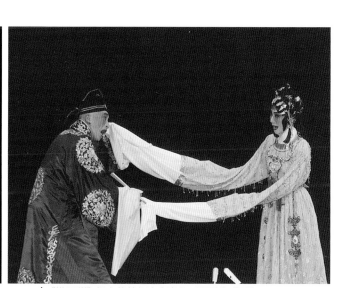
《勘玉釧》郭小莊前飾演俞素秋。郭巨川／攝影

婉轉，配上荀派特有的水袖，折疊勾纏左右繞花，唱出了古代女子共通的辛酸；

其間有段關鍵戲是冒名頂替的壞書生韓成騙她失身的情節，「四平調」害羞嬌媚

又有點惶恐無奈，這裡也用了荀派招牌動作，左半轉，忽地扭腰，轉為右邊甩

袖，因為是小姐身分，所以整個幅度力道和紅娘不太一樣。小花臉丑角飾演的壞

書生拉扯著她的長水袖，牽纏縈繞、百轉千迴，俞素秋終於棄守失身，導致後來

一連串悲劇命運。母親被害，俞素秋悲痛中聽說兇手抓到了，先是感到安慰，而

聽說兇手竟是那晚的書生，她驚駭無比，唱著「快四平」飛奔前堂，一見被捕的

書生不是那夜枕邊人，稍稍安心，而一聽此人名姓，起初不相信，追問再三，從

「不相信」、「不願相信」到「不能相信」，一問一顫抖，最後確定自己「失身

錯配野鴛鴦」，驚訝、錯愕、茫然、崩潰，層層轉折，郭小莊演得入木三分。

我覺得這戲的劇本編得甚至比《紅娘》還好，因為人物和劇情是交互包融著

的，不像《紅娘》，明明是張生、鶯鶯、紅娘鼎足而三的劇情，劇本卻把全部重

心放在紅娘一人身上。話說回來，郭小莊的明星氣質通過紅娘的再三上演而更加

鮮明，京劇舞台上要明星，明星才能創造新時代，明星才能開創新演法。

《勘玉釧》讓我們看到郭小莊會演內心戲，她能體會富家千金小姐的種種難

處，想突破世俗約束侷限、追求自己的人生，卻陰錯陽差陷入悲劇。

「郭小莊定是多情之人！」這是我看這戲時的認定，直到多年後我和她結識，

她要我修編老戲時，首先提出的就是《勘玉釧》，我沒猜錯！她演這戲是「有感

覺的」。青年時期演俞素秋，郭小莊就覺得劇本可以調整，表演也可以突破傳

統，直至她成熟了，創立雅音小集，果然付諸行動。

小莊希望我把誆騙感情害她失身那段的唱唸再做細膩處理，並採取「不改行

當、改扮相」的方式塑造韓成。原來壞書生韓成是由小花臉丑角飾演，京劇丑角的意思不一定是外表醜陋，主要是性格缺陷，但是所有的丑角都在臉上畫「豆腐塊」之後，看起來就像是生就一付邪惡嘴臉，大家閨秀俞素秋怎會見到一位邪門的書生就跟他同床共枕？顯然不合理，所以她請吳劍虹老師「俊扮」，鼻上不抹白色「豆腐塊」，身段盡量模仿正派小生，只偶爾流露出丑角本質。

修改《勘玉釧》是郭小莊三十歲以後的事，是後話了，不過她頭一回演這角色的體會就這麼深入，雖然那時只是劇校學生，卻不止於照本宣科。而我們還真有默契，雖不相識，我十幾歲看她演這戲的時候，竟然也就猜到了她是「有感覺的」。

尤三姐

——三姐思念柳湘蓮的青袍箭袖絲鸞帶，不只唱出單純的愛戀，更反射出自己的性格。

——既有風韻、風情，更有風骨。

不久郭小莊推出了另一部「一趕二」荀派戲《紅樓二尤》，前飾尤三姐，後趕二姐。《紅樓夢》故事，人物塑造非常有深度。但由於童芷苓唱片已然風靡，我本來有點擔心郭小莊這麼青春純真，怎麼演得出三分老辣？她頭一次推出此戲時，我是懷著忐忑不安的心情走進「國藝中心」的，沒想到她竟用自己的特質演成代表作。

同樣有荀派招牌動作，而尤三姐難的不在身段動作，在「風韻、風情、風骨」，既要有風韻風情，又要有風骨。

一九六○年代以童芷苓編的本子。陳西汀先生素有「紅樓老作手」之稱，對三姐性格詮釋和原書稍有不同，為的是便於戲劇發揮。

郭小莊以荀慧生原來的《紅樓二尤》為基礎，但前半尤三姐部分採用陳西汀於寄人籬下的三姐，對串戲的柳湘蓮心生愛慕，回家後仍思念不已，折了根柳枝

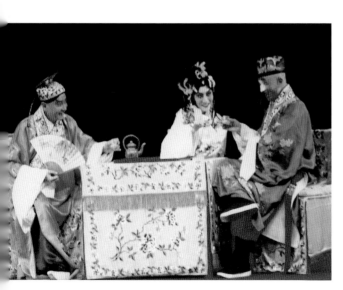

一邊把玩一邊回想「失路英雄無限悲懷」，三姐不是找到了意中人，而是把自己的人格投射在對方身上了──也不是對方，其實是對方串戲的劇中人物身上！三姐的孤寂與孤傲由此反襯而出，多令人感慨同情啊！心高氣傲的三姐不得已寄居賈府，心中原已潛藏鬱積了無限悲情，偏偏每日還得周旋於綺羅豪宴之間；而柳湘蓮串戲的英氣，以及英氣裡的壓抑與無奈，勾掘出了三姐內在的感懷，她思念他、模仿他的「青袍箭袖絲鸞帶」時，唱出的不只是單純的愛戀，從中還得反射出自己的性格──這不是我分析劇本的心得，是郭小莊的演出給我的感受。

最難的是〈鬧酒〉，賈珍、賈璉兩兄弟想占她便宜，三姐強壓滿腔怒火，借酒使力，以其人之道還治其人之身，暢飲三杯，賣弄起風情，但見她秋水雙眸、恣意流轉，一對耳墜子像打鞦韆似的，晃呀晃地，如此綽約風流，直逗得兩兄弟心癢骨酥、情慾難禁。此時三姐卻突然跳上桌子，扯開衣襟，露著蔥綠抹胸一痕雪脯，底下綠褲紅鞋，一對金蓮或蹺或併，沒半刻斯文：

你們瞧，你三姑奶奶長得美不美？俊不俊？好極了，這屋子裡也沒有外人，就是你們哥倆，過來，咱們一塊來親近親近吧！咦！這怕什麼的，你們榮寧二府，表面上那是簪纓門第，知書達禮，背地裡什麼亂七八糟的事做不出來？哥倆跟一個小姨子，怕什麼？你們還在乎這個嗎？賈璉，你快去把我姐姐也請出來，要樂咱們大家一塊兒樂，過來！過來呀！咱們一塊兒來親近親近吧！

這段唸白，又是嗲，又是媚，又是酥，又是狠，鼻音裡帶著點嘲弄，更多的是

郭小莊飾演《尤三姐》。郭巨川／攝影

隱忍的憤怒。郭小莊特有的嬌態與清純，控制了分寸，讓三姐不至於到淫蕩的

地步，用一根手指撫弄辮梢髮尾，寫意的詮釋小說原文「露著蔥綠抹胸一痕雪

脯」，賣足了風韻、風情、風流，展示的卻是風骨。

把兩個無恥之徒推出門後，全身一軟，背靠在門上，肩頭抽動，不斷啜泣，撲

在母親身上說出自己的人生追求：

他堂堂一表多英爽，天生就俠骨與柔腸，

富貴看作浮雲樣，照人肝膽不畏豪強。

這哪裡是柳湘蓮？這是三姐自己的理想人格、理想人生。剛剛鬧酒撒潑怒斥姐

夫的郭小莊，淚痕還沒乾呢，嘴角、眼裡、面頰已經漾起了憧憬笑意，這笑容不

是春情的追慕，是神聖的，莊嚴的。

後面「數年幻夢竟成眞」一大段「南柯子」，三姐捧著訂情信物鴛鴦劍，如癡

如醉沉迷在自己的夢境，我們觀眾卻看得心都碎了，想從泥濘裡掙扎爬起的女

子，以爲她爬了上來，見到了朗朗青天，卻在最後一刻被推入萬丈深坑，柳湘蓮

指著她鼻子說：

榮寧二府只有門前那對石獅子是乾淨的！

三姐用訂情鴛鴦劍維護了尊嚴，付出了性命。痴情人、剛烈性，郭小莊演出了

尤三姐風骨品格。這部文學底蘊深厚的悲劇，又成了郭小莊代表作，後來經常演

出，有時一趕二演《紅樓二尤》，前三姐、後二姐，由剛烈到軟弱，演技發揮得淋漓盡致（從大陸經美國到台灣的乾旦夏華達曾在後半飾演王熙鳳）；有時單演三姐，雅音小集成立初期幾檔戲都是一新一舊搭著演，《尤三姐》曾在國父紀念館登場。

值得特別紀念的一場，是和大鵬同學蔣桂琴分飾兩姐妹。蔣桂琴青春年華罹患骨癌，最後的願望就是上台唱一次最想演的戲：《紅樓二尤》。這個願望在大鵬帥生全力努力下達成了，也感動了社會大眾，大師姐徐露特別飾演王熙鳳，電視全程轉播了這場動人演出，那時蔣桂琴一條腿已經不能行動了，醫生護士後台待命，蔣桂琴飾演的二姐，在自願飾演丫鬟的同學師姐妹張安平、楊蓮英攙扶下登場。郭小莊飾演三姐，接受電視訪問時神情悲戚，她說沒有一次尤三姐演得這麼擔心，擔心在後台等待上場的同學的身體狀況。大鵬師生的情誼義氣令人感動，人生的悲劇裡，也看到了生命的莊嚴，癡情與尊嚴映照在台上台下，戲裡戲外。

後來我與小莊熟識，聽她說蔣桂琴去世後，自己再演尤三姐總有更多的體會，這是她第一次體會到人生無常，和自己一樣豆蔻年華，和自己一起同窗長大的人，竟無端逝去，本來她一直以為努力就有收穫，撒什麼種籽就收什麼莊稼，那一刻才知道生命不是我們能掌握的。那場演出後，悲涼感隨時浮現心頭，而她更明確體會：人生有限，要不斷努力。

郭小莊《尤三姐》劇照。

人面桃花

小河靜靜流淌，偶爾一陣風來，吹皺幾許漣漪，吹落幾許落花，隨風翻飛，隨水而逝。

郭小莊茫然卻堅定的眼神，營造了意境。

如果說《勘玉釧》演出了通俗故事裡的世態真情，《尤三姐》體現文學性的風韻與風骨，那麼在《人面桃花》裡，郭小莊呈現了意境。

《人面桃花》劇情很簡單：

人面不知何處去，桃花依舊笑春風。

去年今日此門中，人面桃花相映紅。

詩情畫意，唱作不算繁重，但是有情韻、有意境。桃花依舊，人事已非，短短一齣戲裡，盈佈著今昔之感，像一部清新小品，沒有劇烈衝突的情節，卻有細細的內心戲，郭小莊演得文靜，淡淡的、悠悠的，我想正是她對人生無常之感有體悟的時刻，尤其夢境裡穿梭在桃花仙子之間尋找博陵崔護那一場，氛圍清虛飄

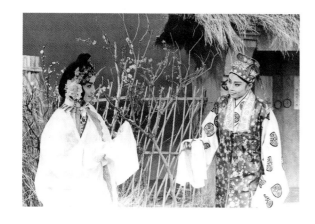

的編劇：俞大綱先生。

技。而提到《王魁負桂英》，就必須先說《繡襦記》，以及這兩部文學深情作品

我相信沒猜錯，因為她在《王魁負桂英》裡對情的詮釋，絕不只是外表的演

情的揣想，那時我並不認識台下的郭小莊，只能從戲裡猜測她這個人。

段、從水袖、深入到內在深幽。她像是能「品嚼」深情的人，這是我對她本人性

小莊對情感的體會細膩深刻。蛺蝶穿過花叢，飛進園林深處，郭小莊的戲，從身

（後來《卓文君》也性格鮮明情感豐富），或許是我的偏好，更多的原因應是郭

我更期待看《紅娘》、《勘玉釧》、《尤三姐》、《人面桃花》這些戲裡的深情

照理說郭小莊的英挺特質比較適合演《大英節烈》、《花木蘭》這類戲，可是

大鑼大鼓，品味這幽淡花香，惆悵裡尋覓溫馨。

幾許漣漪，吹落幾許落花，隨風翻飛，隨水而逝。我非常喜歡，暫時離開京劇的

戲的時候，好像遠離塵囂，心情都寧靜了，小河靜靜流淌，偶爾一陣風來，吹皺

渺、迷迷濛濛，情意卻堅定不移，郭小莊茫然卻堅定的眼神，營造了意境。看這

郭小莊和高蕙蘭的《人面桃花》。郭巨川／攝影

王魁負桂英

和淚試嚴妝，穿越陰陽探尋真情的女子——

俞大綱先生影響了郭小莊的一生，開啟了她的性靈，決定了她的藝術道路。當時我還不認識郭小莊，卻從看俞先生戲的感受裡理解郭小莊所受到的啟發與影響。

繡襦記

我從小愛看戲，更貪看戲裡人生。那個年代的京劇，名角如雲，翻來覆去，卻總是那幾齣老戲，我熱切盼望新編戲，期待當代劇作家能觸動內心幽微。偏偏當時「創作」風氣還沒打開，大家都認為京劇要保存傳統，沒必要新編，偶爾出現幾部新戲，都是教忠教孝，如《孟姜女》、《緹縈救父》，唱腔都很好聽，可是總覺得太崇高宏偉，和人情之私距離好遠。

我一直在探尋，卻一直不滿足，直到俞先生創作《繡襦記》，才深切感受到情緒被牽引勾動。

《繡襦記》先由大鵬嚴蘭靜、高蕙蘭首演，而後俞先生把劇本交給「小陸光」。在馬述賢老師指導下，主演的胡陸蕙嫵媚纏綿中見端麗，空靈幽緲中風情旖旎，意境全出。

俞先生的戲不僅詞句美，更令人動容的是他的深情。李亞仙曲江遊春乍見少年書生，一眼看穿「少年乍識春風面，牆花路柳總鮮妍」，而女性的敏銳體貼多情，竟使她不忍地閃避，花陰柳徑的「編辮子」身段何止是戲曲載歌載舞形式之美？其中流蕩的是何等複雜細膩的深情？是青樓風塵的世故，也是薄命煙花擔心幸福幻滅的自卑自憐與自傷，更是多情女子的體貼。轉身、移步、回眸、對望，一陣水袖翻轉，幾番糾纏之後，遊春驚艷竟收束在「多情後被無情遣，沒亂裡惱煞我李亞仙」，這樣的意境傳統京劇裡少見，我不認為是崑劇影響，因為俞先生有「結構觀念」（尤其《王魁負桂英》更具備壓縮的結構觀），這是崑劇沒有的。我認為這是俞先生的現代化，是俞先生的女性書寫！

在教忠教孝的時代潮流裡，俞先生偏寫青樓妓女的款款深情，與其說是俞先生有意突破時代潮流，不如視為俞先生創作貼近文學本質，展示了文學在「為人生而文學」之外的另外一條創作道路：為文學而文學。

我瘋狂追逐這戲的足跡，一放學就迫不及待揹著大書包趕赴不同的劇場，連看九次，硬是把全部唱詞背了下來。我飢渴地默寫曲文時，敏銳感受到自己性靈的開啓，清楚地意識到，古典詩文的情韻在我心中已建立一方世界，我更羨慕能親口一句一句唱出這些曲文的演員。

我一個月內連趕的九場《繡襦記》，俞先生來看了七次，每次都帶著郭小莊。郭小莊那時才十八歲，因《棋盤山》、《扈家莊》爆紅才兩年，大鵬的《繡襦記》裡演劉荷花，俊秀明慧、亮麗英爽，大段唸白連得四次滿堂彩，搶眼極了，而台下和俞先生來看戲時很安靜很專心。我坐在後排，一邊看著台上的胡陸蕙，

一邊望著台下的郭小莊，心中暗想：妳們在台上唱的每一句唱詞每一個眼神，對台下我這中學女生的心靈投下多大波瀾？我們不相識卻共同分享也共同構築著細膩多情的戲曲天地，那是一個有別於傳統老戲的性靈世界。

從報章雜誌得知俞先生在教郭小莊讀唐詩，多令人羨慕啊，俞先生的講解一定超越文字表層進入文化領域的探索。我看到俞先生邊看《繡襦記》邊指著台上對郭小莊說些什麼，郭小莊拿著紙筆隨時記錄，我坐在後面羨慕地偷看，人文精神的涵養靠的是隨時沁潤，氣質的變化來自日常生活。

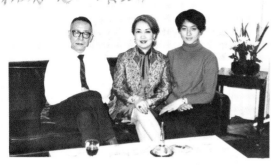

初識 恩師 居55年

1966年，十五歲的郭小莊與恩師
俞大綱教授夫婦。

1970年，郭小莊獲中國文藝協會
文藝獎，俞大綱教授夫婦參加頒
獎典禮。
郭巨川／攝影

1972年，郭小莊因《秋瑾》電
影榮獲武俠皇后獎，由香港
領獎返台時俞大綱教授親自
接機，令郭小莊非常感動。

郭小莊與恩師俞大綱夫婦。
郭巨川／攝影

恩師
俞大綱和
師母。

79

王魁負桂英

這是一部穿越生死探問真情的戲，

每回演出，郭小莊都像在自己的生命軌跡上刻印下一道轉折的紋路，

每一道紋路都以「和淚試嚴妝」的姿態印劃下，美麗，蒼涼，悲壯。

是郭小莊先潛入了桂英的內心幽微，

桂英轉而影響了郭小莊的生命走向。

繼《繡襦記》之後，俞先生根據南戲佚文、王玉峰《焚香記》和川劇〈情探〉，創作《王魁負桂英》，交由十九歲的郭小莊主演。我有幸從一九七〇年的首演開始，一路追隨，將郭小莊每階段的改變看入眼裡。

《王魁負桂英》不僅是俞先生最著名的代表作，更攸關台灣京劇的發展。劇本最引人注目之處，在於場次精簡，只有〈寄書〉、〈訣院〉、〈淒控〉、〈辭主〉、〈冥路〉、〈情探〉六場，並使用「集中壓縮」的手法。俞先生並沒有敘述故事之源起，而是直接由王魁高中開始，一方面將情節繼續往下推展，一方面又藉著對白，將種種前因再現出來。表面上是表演「現在」，卻又無時無刻不與「過去」發生關聯，構成了複雜的時空交錯。俞先生說：「六幕戲僅三個主角，戲劇進行是現在，嘴裡說的卻是過去，過去與現在同時進行，這種寫法中國戲比

較少用。」

尤其難得的是，每場戲中都精心安排多種「衝突」。俞先生不著痕跡地將西方戲劇手法移植到中國戲劇的形式內，藉著衝突的累積以營造高潮，全不仰賴偶發事件來連綴劇情。這是編劇的成功之處，是場次在「精簡」之外更具「壓縮特色」的主要原因。

最顯著的「壓縮」例子便是第二場〈訣院〉。短短一場之內，桂英由無奈的相思盼望，轉為接到情書之狂喜，再陡然跌入讀休書之震驚絕望。劇情轉變大起大落，情緒更是一波三折，戲劇張力展現無遺。多情女子負心漢的普通故事，竟因文辭內蘊深厚與結構壓縮衝突而顯出了獨特品格，超越了「情緒的抒發」而提升至「情感境界」的營造。

詞學名家葉嘉瑩先生在賞析詞作時提出「情感境界」，當一首詞寫出的不僅是一己的情感經歷，更能因文字質地與內涵底蘊的深美閎約而給予讀者整個生命的聯想感慨啓發時，「情感境界」於焉成形。《王魁負桂英》給我的感受正是如此，尤其是桂英接休書後的梳妝訣院，整場情境已從相思愛情中超拔躍升，成為生命品格的映照。

姐妹們歡天喜地，爭著為狀元夫人梳妝打扮，而萬念俱灰的桂英，在眾人面前強展笑顏，努力撐住一己之尊嚴，轉過身來獨自冰吞嚥雪：

強整儀容菱花對，
難遮恨眼與愁眉，

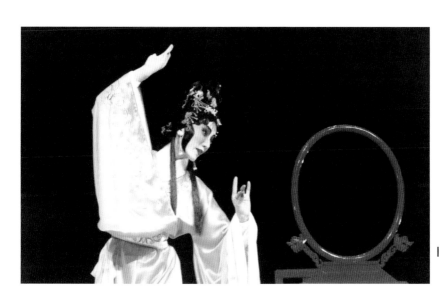

「強整儀容菱花對」，郭小莊主演《王魁負桂英》。
郭巨川／攝影

粉調點點傷心淚，

鏡裡花枝夢裡灰，

羅巾空結鴛鴦穗，

逝水恩情去不回。

羞郎卻爲郎憔悴，

腸斷新粧又一回。

一面菱花，交相鏡照的是姐妹的欣羨歡喜與桂英的啃齧悲苦，而已知被休棄的

桂英，猶自簪花坐對明鏡，整飭嚴粧，以絕美之姿走向死亡。生命的悲歡交織於

一台，繁華與孤寂的對比，美麗與哀愁的渾成，這是「和淚試嚴粧」的詩詞意

境，更是「猶自簪花、坐賞鏡中人」的生命境界。

情感境界使海神廟的〈淒控〉化哀怨爲悲壯，桂英的死不是悲痛自盡，而是

「看一堂神與聖無有答對」時，進入「想必是隔陰陽冤獄難推」的幽杳期盼與不

懈堅持，死亡是穿越陰陽界域、探問眞情何在的進一步追尋：

一抹春風百劫身，菱花空對海揚塵；

縱然埋骨成灰燼，難遺人間未了情。

飄零生命因執著而莊嚴，死後的桂英，一縷幽魂猶自悠悠忽忽尋尋覓覓到了相

府重見王魁，而桂英非爲「活捉」而來，只是爲了探詢人間是否還存在著摯情。

這是一部穿越生死探問眞情的戲，是俞先生的深情映現成的文字品格，也是郭小

光照雅音

莊的靈氣與莊嚴感形成的舞台意境。

我不知道俞先生的情感經歷，而我知道這是女性塑造，俞先生作品裡體現的戲曲現代化，是以壓縮結構深掘人物（尤其女性）內心，以古雅深情的文辭，提升文學意境，營造一片情感境界。性靈體現在作品中，開啓了表演，也啓示著觀眾。

這樣的作品幸虧遇見了郭小莊。

看郭小莊的戲最令人心蕩神搖處，常在她暫時抽離出戲情，以迷茫恍惚卻堅定執著的眼神，或凝視、或回眸、或遙望一己生命的那一刹那，如姐妹們問桂英：「接到了王郎書信，要幾時啓程啊？」桂英一秒鐘的停頓恍惚，隨即堅定地望向自己的未來：「即刻啓程。」她說出了自己的死亡之期，遙望自己掌握的命運終途。有時戲最「精」的地方不在什麼唱唸做打，只在一個出神的凝視，飄零無依的女子，莊嚴如一座純白石雕。

深情的郭小莊，演出了品格，營造了意境，把京劇帶入一個新紀元。

而在當時，一九七〇年，她的新表演法卻衝撞了傳統劇壇。桂英讀休書一段，按照傳統演法，桂英一定叫一聲「唉呀」，水袖一掀、兩眼一翻，倒坐在椅子上，昏厥，而後胡琴起過門，唱倒板，雙手揉眼，悠悠醒轉，再起叫頭，叫「王郎、唉、王郎啊！」這整套程式在京劇初起時一定很感人，然沿襲兩百年，每一次受到衝擊都這麼演，觀眾大概都感受不到衝擊了。

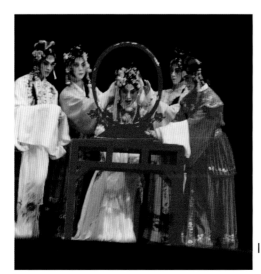

郭小莊主演《王魁負桂英》。
郭巨川／攝影

郭小莊想突破「程式」，想從情緒感受出發，她一陣昏眩，伸手想抓住什麼、撐住什麼，卻抓不到任何一點依恃，腿一軟，癱倒在地，掙扎著想撐起來，卻仍倒下。這段演出，竟像用整個肢體對此劇後半兩句唱詞做描摹：

落花如有恨，墜地也無聲。

渺小無助的桂英，以有情之身對抗無情天地，終如落花一片，婉轉飄零，含恨墜入塵泥。這段演出，情感是真實的，過程是寫實的，而身段美感是根本，無論扶牆落空、或頹然癱軟，身姿形影都是京劇的，都是優美的。

這段戲每演必引得觀眾落淚，可是，對當時京劇界保守觀念，卻形成強烈衝擊。郭小莊原為備受觀眾寵愛的當紅伶人，從此竟轉而以背叛傳統的姿態悲壯地站在舞台上改革傳統。人生際遇誰能預料？不經此一道轉折，怎能開創出京劇新生命？

《王魁負桂英》是轉折關鍵。這戲郭小莊演出多次，每回都像在自己的生命軌跡上刻印下一道轉折的紋路，每道紋路都以「和淚試嚴妝」的姿態印劃下，美麗，蒼涼，悲壯。

是郭小莊先潛入了桂英的內心幽微，桂英轉而影響了郭小莊的生命走向。

而對郭小莊生命最具決定性的一次，是一九七七年俞先生驟逝的紀念公演。俞先生去世第三年（一九七九），郭小莊以私人之力創立「雅音小集」，從此開啟以新表演法詮釋人物的世代。雅音小集的成立受愈先生驟逝的激勵，也受到當時《王魁負桂英》為紀念演出的啟發。

┃ 同一句唱詞：「任是春深怕試
　春衣」，1987年為紀念恩師逝
　世十週年再演，與首演時有不
　同的身段處理。（上）

┃ 1970年，十九歲的郭小莊初演
　俞大綱教授特別為她新編的
　《王魁負桂英》。（左上）

┃ 1970年十九歲的郭小莊初演
　《王魁負桂英》，接書信時狂
　喜嬌羞的神情。（左下）
　郭巨川／攝影

光照雅音

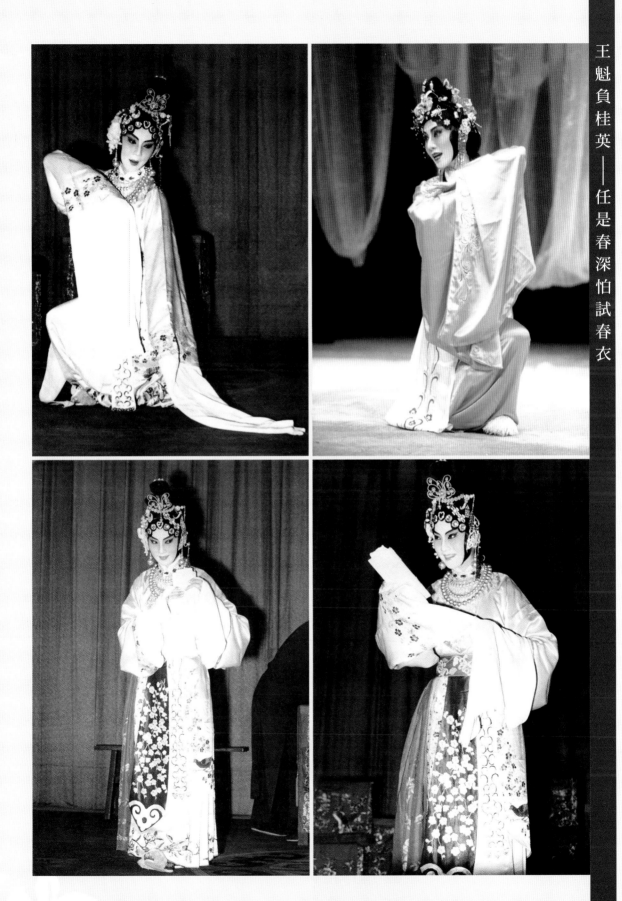

王魁負桂英——任是春深怕試春衣

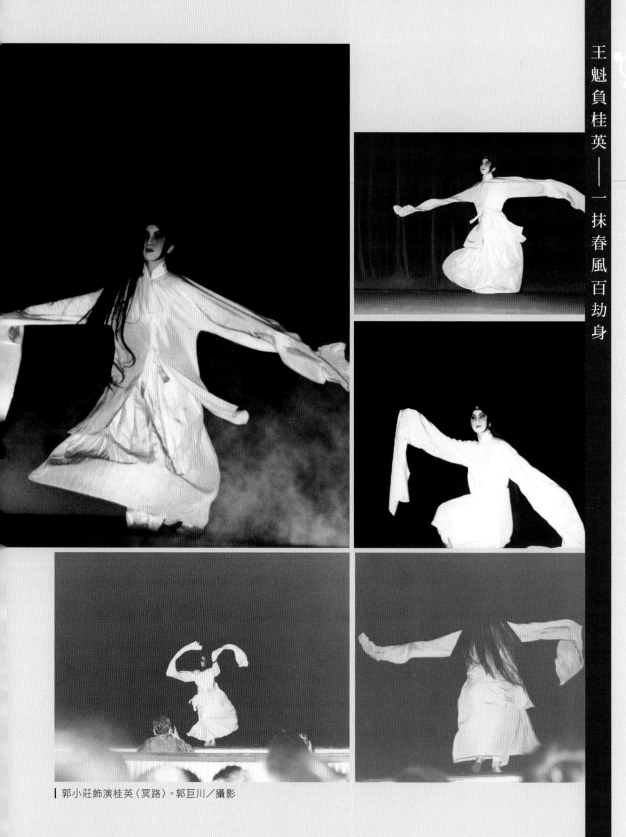

郭小莊飾演桂英〈冥路〉。郭巨川／攝影

文化大學畢業公演扭傷了腰仍奮力演完全劇，畢業典禮郭小莊（左一）還拄著柺杖呢。

文大畢業公演《王魁負桂英》從桌上翻「搶背」摔下時不慎傷了腰，但郭小莊忍痛演完全劇，謝幕後才倒在台上。郭巨川／攝影

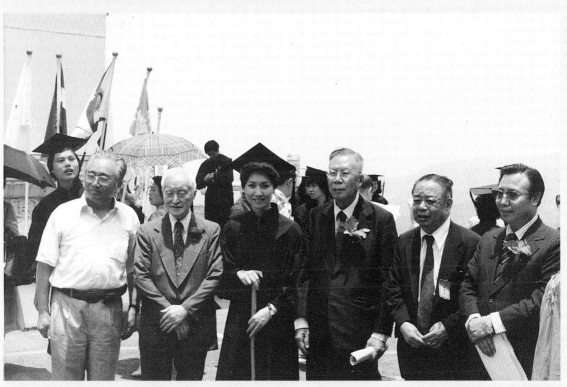

文大畢業典禮上郭小莊（中）與校長張其昀（右三）陳立夫先生（左二）合影。

卷

【參】

——雅音小集

小集創大業，傳統躍現代，京劇成時尚

雅音成立

俞大綱先生大概沒想到，他的驟逝竟激勵了郭小莊創立「雅音小集」。雅音小集的成立，就當時台灣京劇圈和藝文環境而言，幾乎可用「石破天驚」來形容。

俞大綱先生大概再也沒想到，他的驟逝竟激勵了小莊創立「雅音小集」的成立，就當時台灣京劇圈和藝文界環境而言，幾乎可用石破天驚來形容。

一九七七年五月二日，俞先生突然去世，郭小莊震驚、錯愕、傷痛，一切都還來不及反應，紀念演出已經展開。「雲門舞集」林懷民先生籌辦了盛大的紀念演出，演俞先生代表作《王魁負桂英》，主角當然是郭小莊，其他如曹復永（王魁）、哈元章（王興）、馬元亮（焦媽媽）、朱錦榮（判官），京劇界精銳盡出，而雲門舞集吳素君、鄭淑姬、杜碧桃、王雲幼、林秀偉、郭美香、王連枝、陳乃霓等著名舞者擔任焦家院眾妓女，在京劇舞台上走起京劇台步簇擁狀元夫人梳妝打扮，說著京劇唸白：「恭喜狀元夫人，賀喜狀元夫人！」在他們的襯映烘托之下，郭小莊演的桂英「和淚試嚴妝」走向生命終點，而陰間冥界的小鬼竟然是林懷民先生親自上陣，與郭小莊的鬼魂共舞蹉步、旋風步、高矮步。如此陣容

充分表現一九七〇年代藝文界對俞先生的尊重。

在這樣盛大紀念演出中，二十六歲的郭小莊有著什麼樣的心情呢？

我怎麼也不相信前一天教我讀唐詩的慈愛長者已經走了。面對這場演出，我的心情因悲傷而恍惚，直到開鑼了，大幕開啟，站出台，看到黑壓壓滿場觀眾，他們不僅在我面前，更在我的上方，掌聲鋪天蓋地傳來，熱烈而持續，我用心地邊唱邊做邊往前行，但，舞台怎麼這麼大，好像一直走不到台口，我才驚覺：這是國父紀念館！

國父紀念館有兩千幾百個座位，觀眾席是斜仰向上的，黑壓壓的一片人影，不在舞台腳下，而是從台面起一路向上延伸到最後方，場面非常壯觀。更實際的問題是，舞台面積非常大，台步走位和以前完全不一樣，加上這次演出有燈光設計，不同層次色澤的燈光映照下，表演也該有精準的新設計，而紀念演出來不及響排彩排。

這是我第一次站上現代劇場演京劇，發覺一切都不一樣，好在我對《王魁負桂英》太熟了，不是只有唱唸技術熟練，而是感覺，我潛入桂英內心太久了，換做任何場地我都還是桂英。

我記起俞老師教我唱「怎便青青誤盡歸期」時，眼前要有一片楊柳；唱「海茫茫慘離群愁雲無際」時，前方是一片波濤……俞老師的聲音在我耳畔響起，彷彿他就坐在第一排，看著我，看著我眼

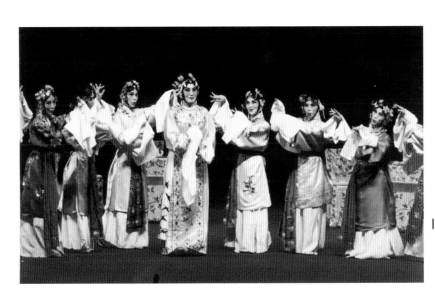

俞大綱逝世紀念演出，郭小莊（中）主演《王魁負桂英》，雲門舞集八位著名舞者自願參與。

神裡的楊柳與海浪。我穩住了，不再是急著走到台口的郭小莊，而化身為桂英，俞老師筆下的桂英。

謝幕時抬頭看著兩千多位觀眾，我非常激動，他們不見得都是傳統老戲迷，很多關心文學藝術的觀眾平常不見得看京劇，他們也許是為了紀念俞老師而來到這裡，我不能讓他們就此離去。

謝幕那一刻，低頭鞠躬時，我發下誓願：我不僅要把俞老師鍾愛的藝術留下來，我還要把這藝術主動迎向現代社會。

留下來，我還要把這藝術主動迎向現代社會。

雅音小集的成立在那一刻，那時還沒有取名字，理想已然成形。

林懷民先生曾說：「俞老師走了，留下了一個人：郭小莊。」

是的，郭小莊繼承俞先生的理想，「雅音小集」成立的念頭，就始自俞先生紀念演出謝幕那一刻。

國父紀念館是台北第一座現代化劇場，一九七二年開館之前，京劇演出都在國軍文藝中心（簡稱「國藝中心」或「文藝中心」），那是個中型劇場，屬於國防部，沒有現代化裝備，也沒有吊桿燈光，固定用「一桌二椅、明台、空台」傳統演法。它位在中華路西門町熱鬧商圈，卻像孤島租借似地和外在繁華不相關連，櫥窗裡的海報文宣樣式固定，門口兩個地攤也固定，一個賣著玉飾，一個賣中藥，來往進出於此的觀眾大都是固定的一群，他們多已上了年紀，彼此熟稔，這是一個自給自足的小圈圈，社會的變革好像與他們毫不相干，外在世界風雲變幻，此地不動如山的忠孝節義，他們指點著櫥窗裡的劇照，聊著梅蘭芳、程硯秋，親切祥和，但總有點「白頭宮女閒話天寶遺事」的蒼涼低迷。

老戲迷對藝術的品味值得尊敬，但我還年輕，應該帶著京劇迎向現代社會，走向外面世界。當時國父紀念館剛啓用（當時沒有社教館城市舞台，更別提國家劇院），我不常去，《王魁負桂英》演出前，我沿著入口進去，寬廣的公園像是年輕人聚集的新據點，散步的、運動的、推嬰兒車的，青春歡笑，熱力四散，伴隨我走向後台的是一股自由的風氣。這是一個有活力的、充滿青春氣息的場合，和國藝中心最大的分別在於文化氛圍，一個現代，一個老成，京劇要有明天就該走進這裡。

而走進新劇場就該有整套新思維新設計，舞台面會不會太大，會不會不適合京劇？

如果我直接把中型劇場的地毯搬上這裡，縮緊兩側翼幕，將寬廣的舞台硬生生擠弄得和國藝中心一樣，豈不是劃地自限？京劇為什麼不能在大劇場演出？我們練了十幾年的台步、水袖、彩帶、雲帚、風旗，若能在這樣的台上揮灑舞動，豈不更能顯出流動之美？

當然必須要變，身段肢體要誇張，彩帶、水袖要加長，那樣我會更累，但效果更驚人，更能吸引從不看戲的新觀眾。

京劇為什麼永遠只能「一桌二椅」？懸慢、墜綢、蝴蝶紗都可以增強舞台的視覺美感，和水袖長衫以及我們流動婀娜的身姿形影相配合；還有燈光，京劇為什麼永遠必須是「明台」？燈光可以營造不同的氣氛情韻，可

以烘托內心情緒，可以強化劇情轉折。

選擇了現代劇場就要利用現代化硬體設備，這是我的人生態度：迎向前去。

這些需要專業設計師，到哪裡去找呢？

台灣的京劇一直嚴守傳統，創作風氣沒有打開，連新編戲都很少，不用說新風格的新京劇了。京劇界甚至整個傳統戲曲界原本都是沒有舞台設計、沒有燈光設計，要到哪裡去找？

走出去！考慮了很久，我終於決定走出京劇圈、走出戲曲圈去尋找去邀請專業。舞台燈光的專業設計師都出自西方戲劇或現代劇場，當然得走出京劇圈。

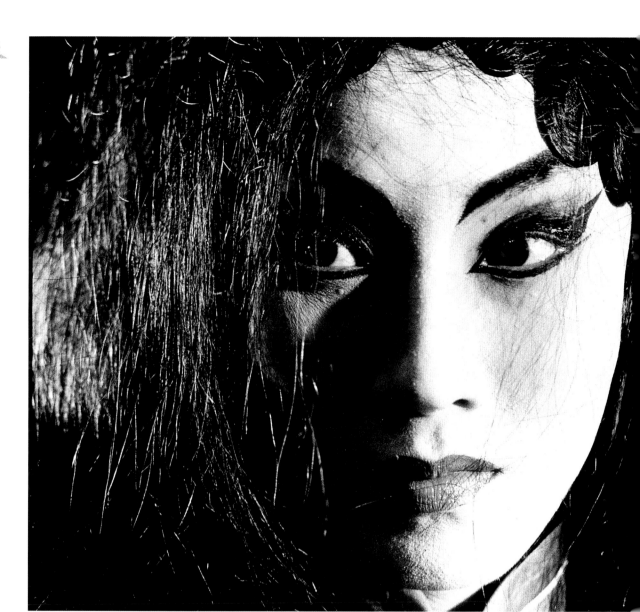

郭小莊《竇娥冤》劇照。張照堂／攝影

這方面最資深的專業是聶光炎老師，於是郭小莊登門邀請。

聶老師沒有做過京劇舞台燈光——當然沒有，因為沒有一部京劇是在現代劇場做的！但聶老師接受了郭小莊的邀請。戲曲從此真正進入現代劇場，不只是進入硬體殼子，是完整地結合融入，京劇新世紀開始。

聶老師說：

劇場歷史是從改變中向前演進的，尊重傳統是對的，但不可忽視：我們也是歷史的一部分，我們這個時代也該有創造性。很多人認為那些碰不得、改不得的東西，也都是經過無數改革而來的。如果一種藝術發展到了我們面前就停滯了，未免太遺憾了！

對於設計師而言，與京劇合作是全新的探索。他們的理念與實際作法，是「中與西、傳統與現代」第一度的交會。

當燈光布景、服裝設計成為戲曲創作中不可缺的一環，此時創作部門已較傳統京劇大為拓展，「導演」的統籌調度甚至創作功能勢不可免。「京劇導演」的觀念從雅音開始被引進確立，他的職能不僅限於傳統戲的「主排」，而必須對劇本二度創造，統合唱唸做打、調度走位、舞台美術、音樂舞蹈等一切表演的元素，除了統籌之外，更必須有主動的創作推動力，決定並呈現整齣戲的外圍調性與內蘊思想。

這是京劇從來沒有的觀念，雅音率先提出，影響所及，今日「戲曲導演」已漸成為劇團編制之一，即使沒有固定成員，也都必定要外聘，而且不只京劇界，還

包括歌仔戲等其他劇種。這是雅音小集的開創之功。

既然是整體新思維，服裝造型也要有新設計，樂隊也在傳統文武場之外加入了龐大的國樂團，伴奏之外也作曲，背景音樂和琴師所編的唱腔銜接成完整音樂設計，大海報和DM邀請專業文案和美編設計，照片也請專業攝影師拍攝。

更根本的是我的心態，我面對的不僅是專業懂戲的傳統觀眾，我要開創新觀眾；不是搶救已經式微的上一世紀的藝術，而是開創新時尚。

「雅音小集」是在這樣的觀念下開始的。名字是張大千伯伯取的，這四個字也是他老人家題的。張伯伯一直鼓勵我，京劇藝術不僅要保存，更要開創；不斷有新創，才能壯大傳統的生命力。

雅音小集成立後，郭小莊開創邀請攝影師拍照、印製精美節目單的風氣。圖為一邊化妝一邊與名攝影師謝春德討論照片、海報、節目單的藝術效果。

中為聶光炎，左為林克華，右為郭小莊。

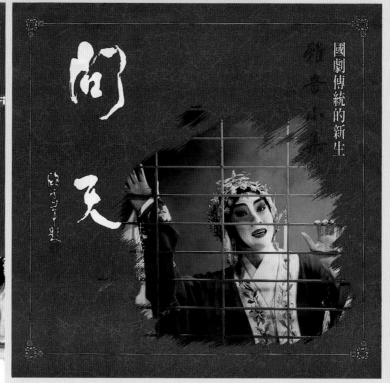

國劇傳統的新生

雅音小集

瀟湘秋夜雨

王安祈編劇

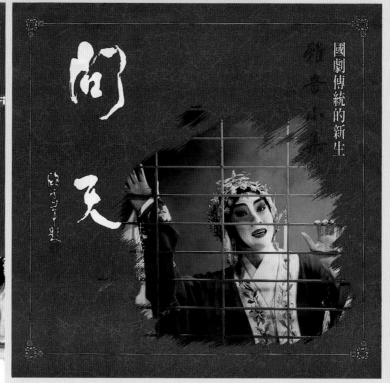

國劇傳統的新生

雅音小集

問天

再生緣 錄音帶正式出版

24軌電腦錄音·為千年歷史唱出新聲

郭小莊請您用 **Hi-Fi** 聽國劇

繼《劉蘭芝與焦仲卿》之後，一年一度再度推出「再生緣」

郭政劃撥·第一〇八〇八八八七號·定價一五〇元

發售地點：

教煌書局（全省）
遠東百貨公司（全省）
功學社（全省）
中視文化中心·金石文化廣場
中央書局·春之藝廊
全音書局
全省各大唱片行及百貨公司均售

再生緣

孟麗君傳奇

錄音帶正式出版

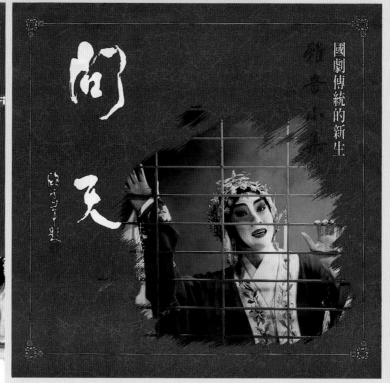

雅音小集國內外演出節目單

兒照雅音

98

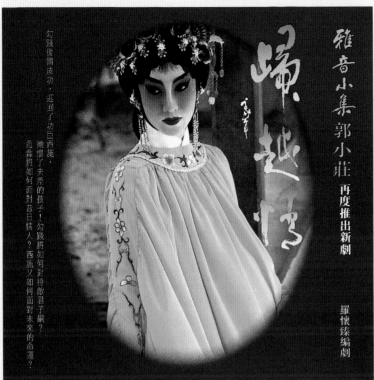

雅音小集 郭小莊 再度推出新劇

歸越情

羅懷臻編劇

勾踐復國成功，返回了功臣西施。

西施懷了夫差的孩子！勾踐將如何對待敵君子嗣？

范蠡將如何面對昔日情人？西施又如何面對未來的命運？

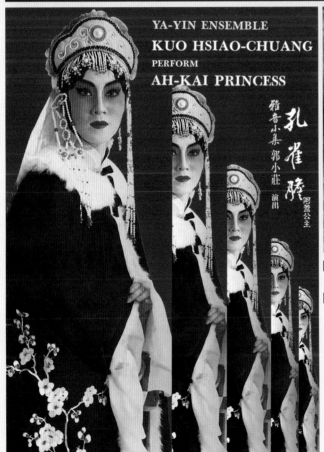

YA-YIN ENSEMBLE
KUO HSIAO-CHUANG
PERFORM
AH-KAI PRINCESS

雅音小集 郭小莊 演出

孔雀膽 阿蓋公主

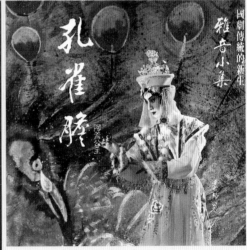

國劇傳統的新生

雅音小集

孔雀膽 阿蓋公主

1988年《孔雀膽》台北演出七場節目單封面。
（上圖）

1989年《孔雀膽》美西巡演六場節目單封面。
（左圖）

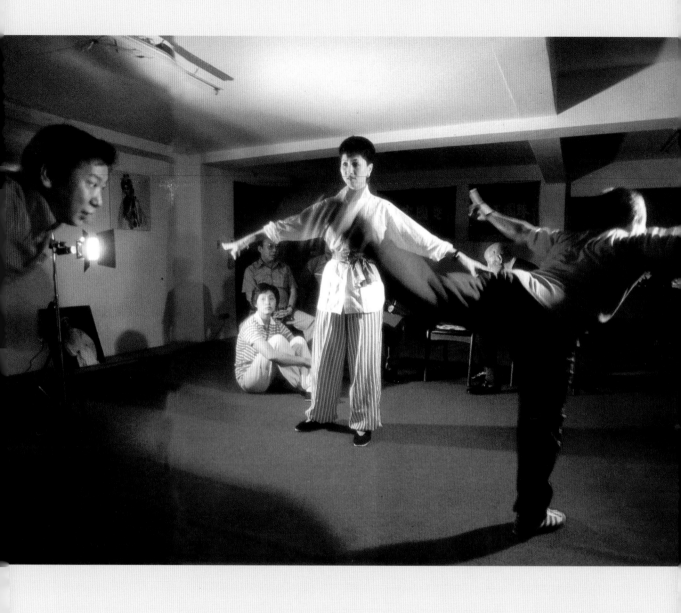

雅音小集首開京劇導演制度，中為導演郭小莊。（上圖）王信／攝影

雅音小集的海報陳列。（左圖）

光照雅音

雅音小集首開京劇導演制度，郭小莊親任導演，與琴師朱少龍老師、鼓佬侯佑宗老師（右）討論唱腔設計。

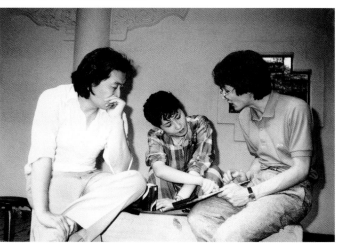

雅音小集首先結合傳統與現代，邀請劇場、燈光設計師從事舞台美術。圖為郭小莊與名攝影師張照堂（左），舞台監督黃義修（右）。

雅音小集首開國樂團與京劇文武場合作先例。

雅音小集成立文化公司將新戲新腔新音樂帶進錄音間錄製唱片與錄音帶。

光照雅音

之所以用「小集」，除了我的名字有個「小」字，「小集」代表郭小莊所召集：另一方面則因這一切都出自我個人的理想，人數少，故名「小集」。

有朋友怕「小集」氣勢不夠大，而我很感謝張伯伯對我的理解，標舉創新，對有悠久傳統的京劇而言，是一項叛逆的舉動，孤軍奮戰是必然的，「小集」點出了披荊斬棘的悲壯精神，雖千萬人吾往矣！

走進校園也是郭小莊帶起來的風氣，這是我親眼所見。一九七九年雅音小集第一部新戲《白蛇與許仙》演出前，郭小莊來到台灣大學演講。京劇演員進校園講京劇在當時是前無古人的，軍中劇團一向和黨政軍方關係密切，與學界聯繫較少，和青年學生更沒有關係，郭小莊是主動走進校園的第一人。

當時我在台大中文所讀碩士班，還不認識郭小莊本人，只看過她的戲，那天人好多，我擠在人群裡，擠進「學生活動中心」，演講開始了，郭小莊也到場了，但是擠不進來，好容易大家讓出一條路，郭小莊擠到前面，脂粉未施，一臉素淨，頭髮超短，深紅套頭毛衣，室內人多溫度高，她卻一付「冰肌玉骨自清涼無汗」的清秀素樸，熱切地介紹京劇之美，面對一大群從沒接觸過京劇的同學，聽眾之中有很多是我的同學或學弟妹，他們確實是從不看戲的。郭小莊講著、講著，拿起雲帚示範白蛇仙山盜草，原本因講解京劇之美而激動熱情的臉龐，突然轉過身來面對大家那一剎那，眉梢眼角盡是憂慮焦急，她已化身為擔憂夫婿生死的多情白蛇。她一回身，同學已有人掩嘴驚嘆，而後雲帚揮舞還表演了前翻，同學幾乎尖叫出聲，當下我好感動。我從小喜愛的藝術，第一次有演員親自把它端

到年輕朋友面前讓他們親眼看到難度、看到美感。從前京劇演員會到前輩的壽宴上清唱祝壽，郭小莊卻想到了直接到年輕人面前示範介紹，從雅音開創性地走進校園之後，到現在「校園推廣講座」已經成為各劇團用心經營的一項活動，甚至「中國京劇院」于魁智來台演出前，都會先到校園示範推廣，于魁智可能不知道，這股風氣是郭小莊在一九七〇年代帶起來的。

京劇圈外的人明顯感受到了雅音小集即將帶動一股熱力與風氣，而圈內呢？當時郭小莊的作風引起爭議，京劇界人士最訝異的是：原本和京劇完全沾不上邊的一批人，例如劇場設計師聶光炎、林克華、黃永洪、登琨艷、林清涼、詹惠登，還有中廣國樂團的王正平等等，居然搖身一變成為京劇新戲的「創作群」！這對一向師承嚴格、規範謹嚴的京劇界而言是極為震撼的。

雅音採取的文宣、行銷手法，例如主動深入各級學校演講示範，開始印製附解說與劇照的節目單，開始有定裝照的拍攝，開始設計販售如T-Shirt、扇子、別針等周邊商品，開始邀得企業界贊助等等，別說在保守的京劇界內部，就算是在當時的整個社會上都還不普遍──一九七〇年代距離「傳媒時代」還有一大距離！

隨著不懂京劇的人加入創作群，越來越多根本分不清西皮、二黃，更搞不懂「梅尚程荀」的人開始「敢」參與京劇的討論評論。這些由郭小莊帶起的「亂象」，引發很多京劇專業的憂慮甚至爭議，然而，三十年後的今天，回頭用學術眼光客觀檢視，雅音作法的正面意義已被肯定，郭小莊帶動台灣京劇走向「轉型蛻變期」，走進社會，更走向未來。

當這些「外行」分別從舞台美術、服裝設計、國樂伴奏、文宣設計、行銷策略甚或電視戲曲拍攝等等不同的角度參與京劇的創作時，當這些「外行」開始以

「評論者」的身分討論結構布局、分析人物性格時，京劇與當代各類藝術之間突然變得關係密切，當代戲劇（包括電視、電影、現代戲劇等）逐步滲入京劇，京劇的「純度」開始減弱，傳統的唱唸韻味不再是劇評的唯一標準，觀眾對戲的要求已明確地由「曲」放大到「戲」的全部。品評標準由「嗓音音色」唱腔韻味」擴大到「情節份量、結構布局、性格塑造、思想內蘊、風格情韻」，論述領域的開放，促成了京劇與其他類藝術文學的「對話」，拓寬了京劇創作的面向。

任何一類藝術形式都有自身的特質，但沒有任何一類藝術必須永遠自我封閉。在雅音之前，京劇雖然擁有正統文化價值，但是對青年人而言，京劇是「應該尊重的國粹，但我不懂，也不想懂」的不相干存在，在整個社會中，京劇像一個擁有崇高地位，卻無法也不屑於進入現代文化藝術網路之中的尊重骨董。從雅音開始，原本「孤僻的」京劇開始有了朋友，結交了國樂界、舞蹈界、現代劇場界、服裝設計界的朋友，雅音的演出激起了藝文界人士的積極參與感，大型現代劇場裡滿座的觀眾，「結構」明顯改變。所謂的「觀眾結構」，包括年齡、身份、職業、愛好。京劇不再只是上一代的消遣娛樂，不再只是古董國粹，京劇終於回復了「藝術性格」，成為藝文界人士普遍關心的「文化活動」。使京劇的性格由「前一時代通俗文化在現今的殘存」轉化成為「現代新興精緻文化藝術」，是雅音小集在台灣京劇史上最主要的「轉型」意義，最主要的貢獻。

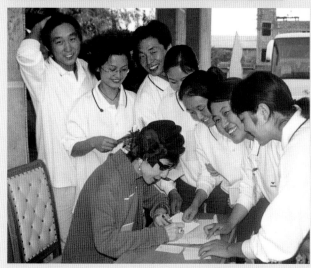

郭小莊赴校園演講。左上圖為1986年本書作者王安祈邀郭小莊
（左）到自己任教的清華大學中文系演講。郭巨川／攝影

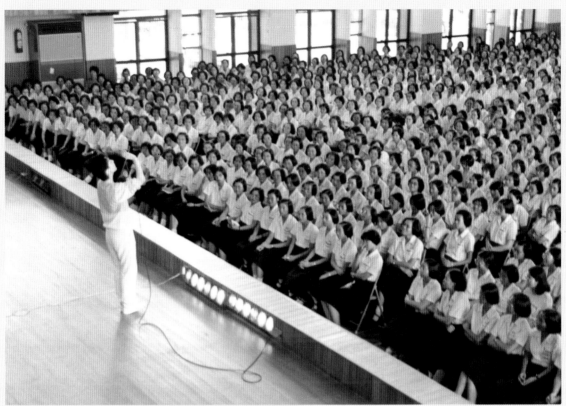

雅音為京劇轉型，由「前一時
代通俗文化在現今的殘存」
轉化成為「現代新興精緻文
化藝術」。

像電影的京劇

白蛇出場了，卸卻了滿頭翠亮簪環珠玉，
縈一條宛若時尚髮帶的白色長巾，
走動時似風弄柳條、搖曳飄蕩。

雅音問世了，從《白蛇與許仙》開始，一九七九年，國父紀念館爆滿還加賣站票，幾乎都是年輕觀眾。

大幕一開啓，白蛇、小青還沒出來之前，已有幾位演員兩兩三三在舞台各角落自在遊走，他們是誰？對傳統京劇戲迷而言，這景象太新鮮了，也可以說太沒規矩了，若是龍套，該要有程式規範，要不是「二龍出水」就是「斜一字」，總有個出場的套式，而這幾個小生小旦，怎麼回事？這不是京劇吧！

這是懂京劇的觀眾的反應，有點疑慮。對一般觀眾而言，這景象卻令人興奮：

「像電影，沒想到看京劇竟可以像看電影！」

三十年後郭小莊回憶當初，說道：

安排這畫面就是從電影發想的，要呈現出自在遊走的感覺，我特別跟演

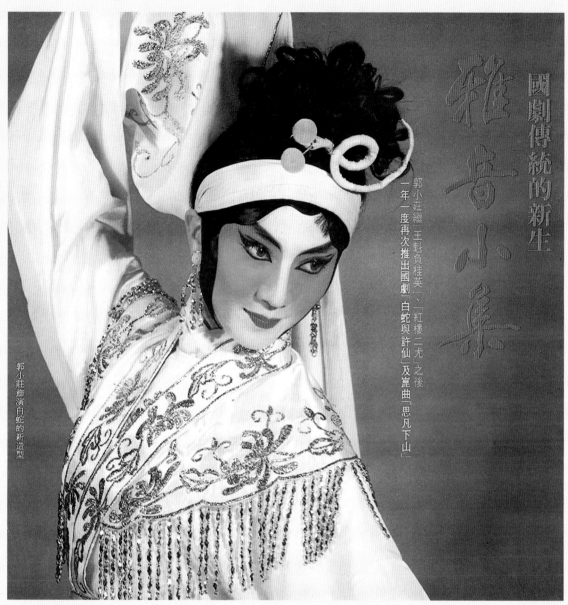

國劇傳統的新生

雅音小集

郭小莊繼「王魁負桂英」、「紅樓二尤」之後
一年一度再次推出國劇「白蛇與許仙」及崑曲「思凡下山」

郭小莊飾演白蛇的新造型

郭小莊《白蛇與許仙》劇照。黃永松／攝影

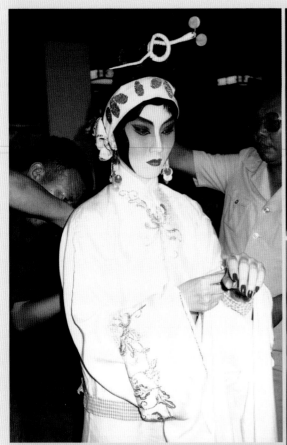

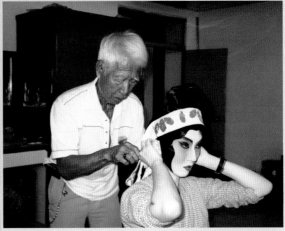

雅音問世，白蛇登場，
創新改革大旗舉起，
郭小莊飾演白蛇。

員說：千萬不要正正經經踩著鑼鼓點子走台步，也不要程式隊形，就要那麼參差散落，隨意觀賞，這才是遊客，這才能帶出西湖景致，也才能吸引觀眾逐漸聚焦到白蛇身上。

的確像電影一樣，先遠鏡頭全幅瀏覽西湖，而後才把焦點集中在主角，白蛇出場的「亮相」更像特寫鏡頭了。這樣的調度手法在一九七○年代非常新鮮，郭小莊的理念在一開幕已經透現了。

白蛇出場了，眼前一亮的是服裝造型，卸卻了滿頭翠亮簪環珠玉，改紮一條宛若時尚髮帶的白色長巾，走動時似風弄柳條、搖曳飄蕩。一襲純白束腰衫裙，展現了女性軀體的婉約婀娜，帶有幾分蛇腰纖纏的聯想。傳統京劇白蛇穿「帔」，是一種沒有腰身的對襟連身衣裙，形象端整，卻有些厚實，改成了束腰白衣，簡單中有時尚感，飄飄若仙。

細心的觀眾也會注意到，當遊客散在四周，白蛇的「南梆子」倒板胡琴還沒起音時，樂隊沒閒著，雅音請了國樂團和京劇文武場合作，除了壯大伴奏聲勢之外，更在「唱腔」之外加入「背景音樂」，沒有唱的地方，這些音樂始終緩緩鋪墊著，或者襯托著唸白，或者做兩場之間的情緒銜接轉折。原來傳統京劇用鑼鼓做轉場，較為喧鬧，和抒情成分重的戲不是那麼協調，雅音做了完整音樂設計，情緒從頭到尾流蕩著。

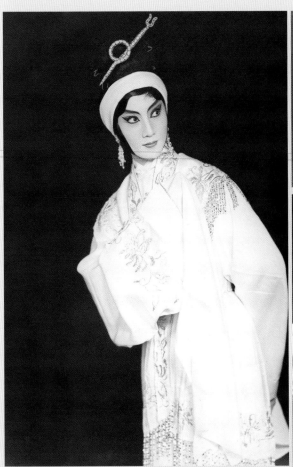

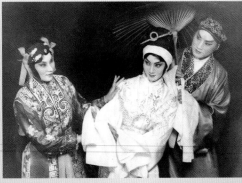

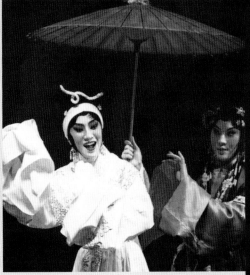

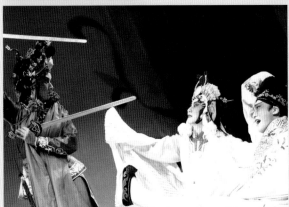

| 遊湖借傘。（曹復永飾許仙，馬嘉玲飾小青。）（右上）
| 郭小莊白蛇新造型。（左上）
| 白蛇與許仙。（右）
| 斷橋，中為郭小莊。（上）

說故事的京劇

幽壑叢林、霧濃雲纏，
迷茫不可知的是丈夫的生死，
是情愛的未來，是難測的天道人心。

最令人驚喜的是〈合缽〉和〈盜仙草〉這兩場的全新處理，尤其是〈合缽〉。

如果沒看過傳統京劇的〈合缽〉和〈盜仙草〉，或許不理解雅音說故事手法的創新。

〈合缽〉是白蛇被鎮壓到雷峰塔、與丈夫和初生兒子生離（其實是死別）的一刻，是情節上的關鍵重點，也是整個故事最後的收束，理當在唱唸表演上當高潮處理，可是，很奇怪的，傳統京劇的〈合缽〉只是過場，簡簡單單，只有幾句零散的唱，雖然配合托塔神三次追逐以及白蛇三度逃竄的身段和鑼鼓，製造了一點點緊張的氣氛，但基本上這場只像是爲下面的〈祭塔〉鋪墊。

〈祭塔〉是白蛇被鎮壓雷峰塔十六年後，兒子高中狀元來到塔前哭拜母親，白蛇有一大段唱腔，回憶當年與許仙的相識戀愛，並祝福兒子青史名標。〈祭塔〉的唱很好聽，然我始終覺得《白蛇與許仙》的高潮不在〈合缽〉反在〈祭塔〉，

是情節安排的重大失誤；如果情節安排失誤，唱得再好聽也是枉然。我心目中理想的《白蛇傳》就該結束在生死離別的〈合缽〉，至於〈祭塔〉可以另外單獨演出，純聽唱。

這是我多年來私下的夢想，看到雅音的演出，發覺劇情真的取消〈祭塔〉加重〈合缽〉，當下興奮得不得了。這樣的說故事方法、這樣的結構布局才回歸正常，才符合所有觀眾觀賞的習慣，可見我們這一代人說故事的輕重緩急觀念是一致的。

雅音的結局有力極了，現場安排八位隨著托塔神出來的天兵，把白蛇團團圍住，這些天兵其實是「無形的存在」，許仙未必看得見他們，而有他們具體的出場，才可以使白蛇的真情和「無情天道」形成鮮明對比，反襯出以一己情義對抗天理的白蛇力量之渺小與意志之堅定。

白蛇奮力揮舞水袖，卻掙不脫罩頂的金缽，衝不出層層羅網，那段由悲傷轉激憤的「二黃碰板」，道不盡和丈夫、和兒子、和人間訣別的悲苦，唱作都很激烈，此刻要的正是這樣的情緒。

傳統京、崑講究「事過境遷後的痛定思痛」，總要在衝突、矛盾、抉擇都已平息之後，獨留主角個人面對無邊的宇宙，啃齧悲苦、反省人生，許多名段都安排在事過境遷後的回憶追述。此類「靜態悲劇」的美學固然值得品味，但糾葛、矛盾、衝突當下關鍵那一刻為什麼要輕輕放過？〈合缽〉就是當下衝突危機的最高點，傳統把它當過場是漏失，創新改革就是要在這種地方著力。

同樣的，〈盜仙草〉也是情節重要轉折關鍵，仙山盜草生死交關的危機感必須生動深刻地演出來，白蛇的真愛才能體現。傳統京劇〈盜仙草〉強調「打出手」

光照雅音

(114)

武技，經常由武旦來演白蛇，一陣廝殺、耍劍踢槍，技術表演非常精彩，卻很難在主演人的臉上眼裡看到白蛇的憂慮與焦急，單折戲截斷了劇情的前因後果之後，連演員自身都常忘了自己處在怎樣的情境之中，甚至忘了自己是誰，當踢槍舞劍成為唯一的關注時，白蛇不見了！

雅音這齣戲，從頭到尾看得到連貫的人物情緒，一開始白蛇滿懷焦慮出場，疾如流星又輕盈似飛的幾圈圓場之後，出現了一個高難度「前翻」前翻，這動作很難，如果翻不好，不僅腰間寶劍會滑脫出來，甚至還會「掭頭」（頭面髮髻整個脫落），那就難堪了，下面的戲怎麼演啊？而在這裡翻「前橋」並非炫技，觀眾看得很清楚，白蛇跑著跑著絆倒了一跤！「絆」在京劇裡也可以用「蹉步」，但那僅只是「絆了一下」，白蛇在崇山峻嶺上卻是「絆了一跤」，一定要用高難度的「前橋」才像，小莊從劇情出發設計了這個動作，觀眾在那一剎那隨著吸了一口氣，轉眼看到她又站了起來，觀眾提著的一顆心才放下。唱作翻打每一招每一式都是情感的投射。只要情緒對了，乾冰煙霧都有了意義，都起了作用，蒼茫迷霧中，觀眾感受到幽壑叢林的霧濃雲纏，對白蛇而言，迷茫不可知的是丈夫的生死，是情愛的未來，是難測的天道人心。蒼茫裡湧起陣陣悲涼，乾冰是氛圍的營造，內心的透視，也是烘托劇情營造高潮的手法，而它絲毫沒有干擾唱唸作打。

舞台燈光設計聶光炎老師強調：

絕對不用寫實布景，千萬不要真山真水、機關布景，那是給戲添麻煩。原則是抽象、象徵，燈光布景要表達的是的氣氛、意境、哲理，以及心理動作。

正是如此，通過這一切表演的安排與舞台美術的設計，我看到了白蛇的真情。

劇終滿場觀衆沒人離座，在音樂聲中等待謝幕，這情景和傳統京劇劇場完全不一樣，傳統劇場總有一些專家戲迷喜歡在主角最後的唱段一唱完就起身離座，好像不如此不足以炫耀自己是行家！雅音的場子裡或許多的是沒看過京劇的新觀衆，他們不知道這套，只知由衷站立爲創作群和全體演員表達敬意與謝意，「謝幕」是演出的一環，是台上台下雙向交流最暢通的一刻，《白蛇與許仙》連謝幕都帶動了新的觀賞觀念，「謝幕曲」與鮮花掌聲，代表的是這樣的意義。

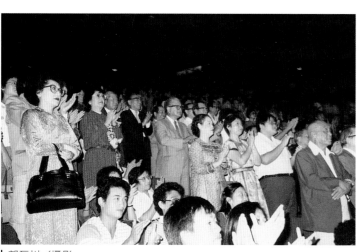

| 郭巨川／攝影

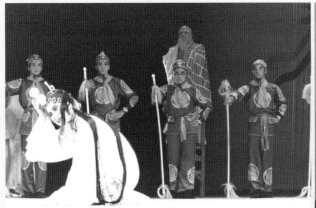

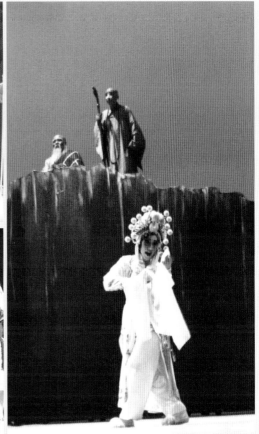

雅音新排的合缽以
激烈唱做渲染生離
死別的戲劇高潮。
（左上）

雅音新排的盜仙
草，唱做並重，增
強情節衝突戲劇張
力。郭小莊飾白蛇。
（左中）

雅音特邀聶光炎老
師設計舞台燈光。
（右）

感天動地竇娥冤

驚天
動地

郭小莊要挑戰傳統成規飾演這角色，

在舞台上說一個完整的悲劇故事，

重新塑造一個面對橫逆剛烈不屈的女性新形象。

雅音第一部新戲《白蛇與許仙》，贏得廣大的迴響，使得第二部製作各方矚目。尚在籌備的保密階段，記者就積極探聽消息，有一家媒體率先報導了雅音將演的戲叫作「驚天動地」，引起更多的驚訝與揣測，何謂「驚天動地」？

不久答案公佈，原來是元代著名劇作家關漢卿的《感天動地竇娥冤》，將由孟瑤教授改寫為京劇。

答案公佈了，掀起另一波討論聲音，京劇戲迷一聽說郭小莊要唱竇娥都極為驚奇：「程派青衣戲，郭小莊怎麼唱起來了？」

先談談我個人當時的心情。

第一部新戲《白蛇與許仙》時我不認識郭小莊，站在純觀眾客觀立場，我非常欣賞雅音的敘事手法結構布局。當我看到雅音第二部新戲將推出《感天動地竇娥冤》時，直覺和預感告訴我，將在敘事結構上獲得再一次滿足驚喜。

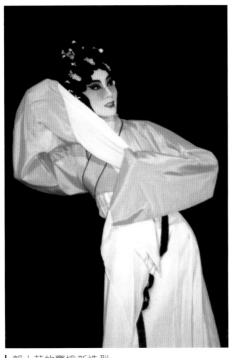

郭小莊的竇娥新造型，
以張大千仕女圖為設
計藍本。

我為什麼會有這樣的直覺呢？

傳統京劇《竇娥冤》演全本的較少，常常單獨上演的是〈探監〉和〈法場〉。

以前我看這齣程派名劇時總覺得疑惑，冤獄形成的關鍵明明在公堂認那一刻，竇娥是屈打成招？還是為了什麼肯畫下供狀？戲裡怎麼這麼草草交代？為什麼沒任何事發生的〈探監〉演成重點場次，而關鍵的〈公堂〉反而輕輕放過？〈探監〉的唱腔很好聽，但唱得不是時候、不是關鍵啊！如果硬要說什麼「靜態悲劇」理論，〈探監〉那麼普通簡單的唱詞裡能夠蘊含什麼生命的反思？如果硬要守住這些傳統成規，現代觀眾當然要拋棄京劇。

我猜郭小莊要挑戰傳統成規飾演這角色，一定想在舞台上重新說一個完整的悲劇故事，重新塑造一個面對橫逆剛烈不屈的女性新形象。我認為郭小莊這次的敘事結構改變可以做得更理直氣壯，因為《竇娥冤》的原創不是程派京劇，而是更早的關漢卿的元雜劇，那裡沒有〈探監〉。

序幕曲

那女子抬起頭來，望望天色，

我們才確定那是郭小莊——不，應該說是竇娥，

長夜漫漫孤寂未眠的竇娥，思念去世丈夫的竇娥。

正式演出時看到〈公堂〉，還沒中場休息，就證實了我的預感是準確的。而在討論敘事結構之前，我先介紹這戲的序幕開場，出乎預料之外的序幕開場。

傳統京劇往往從鑼鼓開始，經一番喧鬧，像是要緊緊抓住觀眾的注意力，待主角出場亮相，得到個「碰頭彩」之後才正戲開場；而雅音的演出很特別，七點半準時暗燈，觀眾不得再入場，隨著序幕曲幽靜的音樂，大幕緩緩升起，台上燈光黯淡，台口坐著一女子，低頭沉靜地紉著紗。

好特別的開場！

有那麼幾秒鐘，還辨認不出那女子是誰，縱使我們都知道那應該是郭小莊（這齣戲就這一位女主角），可是和傳統京劇太不一樣了，一時不太敢確認，待武場敲起三更鼓響，那女子抬起頭來，望望天色，我們才確定那是郭小莊——不，應該說是竇娥，長夜漫漫孤寂未眠的竇娥，思念去世丈夫的竇娥。

此時觀眾已經「入戲」了，什麼「碰頭彩」之類的早就拋到腦後了，觀眾已經隨著序幕曲、隨著燈光、隨著戲劇動作，進入竇娥的內心世界。而後竇娥唱出了心境，而後張驢兒闖進了她的生活，而後婆婆的軟弱造下了禍端，而後竇娥走向悲劇性的命運，這一切都從序幕那一刹那定下基調，竇娥的生活，竇娥的情緒，無需「自報家門」向觀眾交代，只一個紡紗的戲劇動作與氛圍營造，觀眾在一開幕就入戲了。

這樣的開場在一九八○年是開創性的首倡，甚至七點半準時入場的劇場規律在當時也才開始執行。傳統京劇演出時，很多戲迷故意略過開鑼戲，在壓軸甚或大軸開演時才算準時間入座，好像不如此不足以顯示「行家派頭」似的。可是新京劇是「總體劇場」，整體觀念需要一起營造。起初有些觀眾對於過時不准入場很不習慣，甚至很不滿意，好在雅音的觀眾大多是沒有經過「茶樓戲園」舊習慣洗禮的新觀眾，大家很自然地遵守現代劇場規律，形成了風氣。這規律不只是針對觀眾，演出者也做出相對回應，開演時間一到，當下演出正戲。

後來聽郭小莊提起，當初她拜託編劇孟瑤老師以〈夜紡〉開場時，孟瑤老師大吃一驚，連珠砲似地拋出了一連串驚嘆號和問號：

這樣怎麼得碰頭好？

幕一起一個人坐在那兒多尷尬呀！

觀眾怎麼找得到節骨眼兒拍手？

妳怎麼敢這樣？

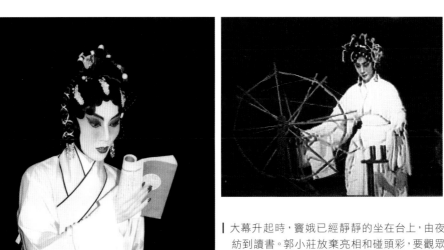

大幕升起時，竇娥已經靜靜的坐在台上，由夜紡到讀書。郭小莊放棄亮相和碰頭彩，要觀眾在第一時間進入戲劇情境，與竇娥同呼吸。

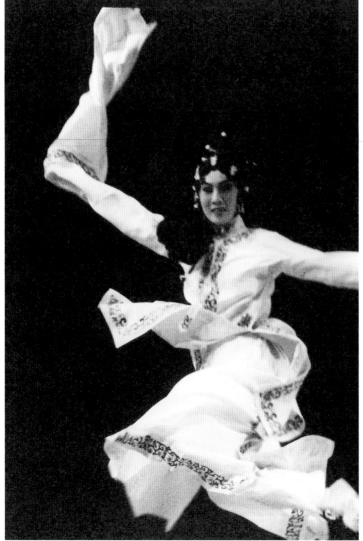

竇娥抗拒張驢兒，運用的
是「屁股坐子」身段。

郭小莊的回答非常肯定：

我敢，我不在乎觀眾給郭小莊的碰頭好，我要觀眾當下進入竇娥的情緒。而我自己，在後台化好妝就進入了竇娥的內心世界，走上台紡紗時，我已是竇娥。

是這樣一番對話，開創了京劇的第一次。

從公堂到法場

竇娥不是屈打成招的，
三番熬刑她都挺過去了，
最後的招認是為了保護婆婆才不惜犧牲自己主動認罪。

第一個大高潮就在〈公堂〉，竇娥冤獄形成的關鍵。

公堂認罪是竇娥人格最高的表現，她沒有被屈打成招，這場一啓幕，高搭平台上的公案以及頂端「明鏡高懸」四個大字，和小丑造型的貪官污吏當下形成對比反差，這一景一出現，觀眾就知道竇娥對天理正義的期待必將落空。受賄的官吏一開始就先打了竇娥四十大板，受刑的竇娥沒有用激烈的唱腔，僅以「西皮散板」唱出無情棒「一杖下一道血一層皮」的痛楚，此時的竇娥還沒有對官吏絕望，她壓抑著不平怒氣想說明真理，當鞭刑加諸其身時，身段和唱腔都轉為激烈，衙役先一鞭打在地上發出震耳脆亮撕裂人心的響聲，緊接著鞭揮向人身，竇娥人隨鞭轉疼動得滿地翻滾，在這裡運用的是「烏龍絞柱」身段，躺在地上用雙足絞動身軀繞圈翻滾的高難度動作傳達給觀眾的，又是痛楚，又是怒氣。好不容易勉強掙扎站立起身的那一刻，又一鞭抽來，竇娥「下腰」頭倒垂至地面、稍往上

卷 【參】以死亡見證正義真理的女子──感天動地竇娥冤

唱，整段連唱帶做鮮明表達了竇娥的堅毅不屈。

挺起再摔「殭屍」昏厥倒地，隨即在冷水潑面時渾身一抖起「高撥子」倒板開

後來我看到報紙劇評針對「烏龍絞柱」和「殭屍」加以批評，說這是武旦才能用的身段，竇娥「正工青衣」，豈能伸出著兩條腿滿地打滾？我想，對觀眾而言，關心的絕非竇娥是武旦或青衣，而是無端被刑求到滿地翻滾的竇娥能挺得過去嗎？她挺過去了，「高撥子」唱腔激憤高亢，她忍住疼痛沒有屈服。

第三次官吏動用了拶刑，觀眾看見竇娥背部顫抖扭曲，在衙役拉扯下左右「跪步膝行」並「下腰」，痛徹心肺的她昏死在地也沒有招承，這段戲觀眾的心緊緊揪起。後來聽郭小莊談起背部做戲的靈感，原來來自於張大千的一幅仕女畫：

我在摩耶精舍看到張伯伯有一幅仕女畫非常特別，整個以背影呈現，當時我看得呆住了，女性的背影可以這麼美這麼動人！後來設計竇娥身段時，我突然想到那幅畫，如果正面表現竇娥的熬刑不屈，恐怕免不了齜牙咧嘴，那就失去了舞台的美感，我想到用背影呈現，本來京劇很忌諱背部面對觀眾，像《三堂會審》一定要臉朝外跪，因為蘇三都是唱，而竇娥的受拶刑是唱做並重，我用「肩頭抽動」這生活化動作，她的痛苦、她的冤屈、她的剛烈、她的不屈不撓，都凝聚在一束從上衝灑而下的光影之中。背影充滿了想像空間，能表達的向度無限。這是雅音的開創。

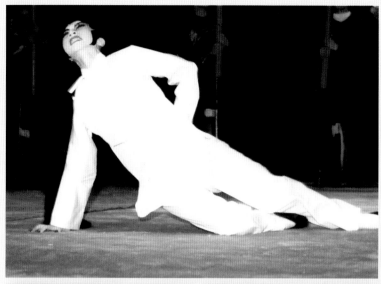

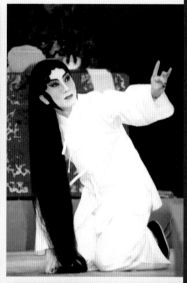

公堂，竇娥冤獄形成
的關鍵。三番熬刑堅
毅不屈，「下腰」「烏
龍絞柱」「僵屍」，她
沒有被屈打成招。死
亡，是竇娥自我的抉
擇，只為保護婆婆。
郭小莊飾竇娥。

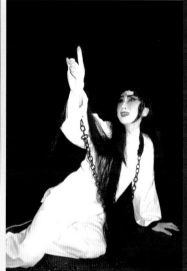

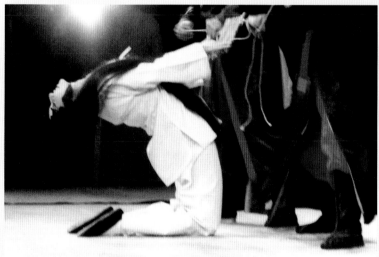

官吏見竇娥無招，改下令拷打她婆婆，當時已經昏倒在地的竇娥，連爬帶撲，撲在老婆婆身上，用身體護住婆婆，攔住刑具，連說三聲「我招、招、招」，激烈音樂配合下，親手拿筆畫下死亡招承！

竇娥不是屈打成招的，三番熬刑她都挺過去了，最後的招認是為了保護婆婆才不惜犧牲自己主動認罪。竇娥的死亡出於自我的抉擇，竇娥的悲劇性格來自於此，關漢卿元雜劇原作的悲劇崇高性在這裡，而傳奇和京劇卻都淡化了，直到雅音小集創新京劇才由郭小莊重新塑造完成這份悲壯。

高潮還接續著，由〈公堂〉一路上衝到〈法場〉：

沒來由犯王法遭刑憲，我竇娥叫聲屈動地驚天！

天和地怎不把清濁分辨？

可怎生看錯了盜跖顏淵？

天地也做得個怕硬欺軟，卻原來也這般順水推船。

地也你不分好歹何為地？天也你錯勘賢愚枉做天！

這段反二黃唱詞是關漢卿原文，雅音小集保存了戲曲傳統的經典，對天地做出強烈控訴，力量直貫九霄。劊子手押解之下，竇娥扛枷跪步表現被拖推拉扯遊街示眾的悽慘，劊子手多達八名，壯闊的氣勢反襯小老百姓無端受屈的孤弱無奈，而此時的竇娥仍關心體貼婆婆，要求劊子手不要走前街，以免婆婆看見心疼。當婆婆衝過來訣別時，連唱四個「念竇娥」：

念竇娥無爹少娘面，
念竇娥服侍婆婆這幾年，
念竇娥不明不白負屈銜冤，
念竇娥獨擔罪名把婆婆保全。
逢佳節將碗涼漿奠，
也免我黃泉路上痛苦顛連。

我竇娥叫聲屈動地驚天！

臨刑三誓

這是蒼天顯靈驗的時刻，
竇娥以自己的鮮血來驗證青天仍湛湛，
以自己的死亡驗證天地間仍存公理正義。

高潮一波接一波，直到慎重地發下「臨刑三誓」。這段孟瑤教授化用關漢卿原著改為京劇適合的唱詞，編腔朱少龍以「找截乾淨」的二黃碰板做有力呈現，而郭小莊一臉堅定肅穆更塑造了竇娥的悲壯形象。第一願先站著仰面對天唱：

刑前先懸七尺白練，我竇娥的冤血要飛上九天。

接著跪下，鄭重唸出兩個五字句：

鮮血不入地，以昭竇娥冤。

接著站起唱第二願：

這炎熱的六月本該暑氣喧，老天爺為我飄霜滾似綿。

再以兩個五字句重複一次：

六月雪霜降，天地共悲傷。

最後才發下第三願：

大旱三年。

屈形象，成就這部文學作品的高度。

仍有公理正義存在。她對人世之善的信念驚天動地，竇娥因此突破一己受難的冤

面臨死刑的竇娥要通過肉身淬鍊，還青天之湛湛：要以自己的死亡，見證天地

戲裡
戲外

完整版的《感天動地竇娥冤》終於登場，
巨幅白布「唰！」的一聲從空而降，
雅音小集終於在四年後昭雪了冤枉。

如果沒看過傳統程派這齣戲，就完全不知道雅音的創新在劇情結構上、在敘事方式上做了什麼轉變。掙脫傳統的先鋒，篳路藍縷披荊斬棘啊！

辛苦的何止於此？何止於戲劇觀念的突破？外在的橫逆出人意料。當時我全心栽進竇娥裡，演出前不久，票房已經全滿，忽然傳來准演證被吊銷的消息，《竇娥冤》被禁演！

事隔近三十年後的今天，郭小莊回想當初仍不勝感嘆。吊銷准演證的表面理由是竇娥善無善報，有害善良風俗，私下傳出的說法卻是竇娥連聲呼冤，似有為美麗島叫屈的嫌疑。

我心裡很明白，這不是什麼白色恐怖，和政治根本沒關係，劇本編好的時候美麗島事件還沒發生呢，外面傳的都是謠言，其實就是京劇界維護傳統的保守人士怕我創新把規矩搞壞了，才想盡辦法不讓我演出，我不能就此倒下！

排練場裡倒不如外界想像的慌亂，參加演出的都是來自軍中劇隊和復興劇團的演員，他們一向信任、尊敬郭小莊，因為郭小莊的改革正是他們想做的。面對這一樁事件，他們急著弄清的是所屬的劇團萬一不再支援雅音，演出該怎麼辦？郭小莊心急如焚，表面卻鎮定地對大家說：「不會有問題，排練如常，演出如常。」她白己每天背戲詞、練唱腔，每天準時站上排練場，她把滿腔委屈化在竇娥的唱腔裡：「我竇娥叫聲屈動地驚天！」她的入戲她的沉著安定了人心，大家穩定排練，但誰又知道郭小莊的委屈正如竇娥，也沒有人知道這一番橫逆讓她的人格更成熟。

這一刻我更加認識自己，清楚知道自己追求的是什麼、堅持的是什麼。

我體認了一個道理：危機就是轉機，阻撓滋生力量，面對這一切打擊，我唯一的作法就是正面迎對。

我到相關單位據理力爭，只問他們一句話：京劇能不能改？該不該改？如果你們認為不能改不該改，如果你們認為京劇照現在這個樣子就可以繼續生存下去，那我就不再演出，雅音不必存在。

他們回答我：「可以改、可以改，但時機不對，最好暫緩一緩，改期再

演。」

我聽了心中明白，身為劇團領導者，身為創新的先鋒，我怎能改期延後？怎能對觀眾失信？怎能對合作的夥伴失信？這一跤如果我真的跌下去，要怎樣站起來？

她拜託孟瑤老師修改結局：

既然禁演理由說的是「善無善報、有害善良風俗」，我就讓竇娥善有善報。

她拜託孟瑤老師讓六月雪提前在行刑前飄落，異常的天象驚動了巡按、阻止了斬刑，竇娥在臨刑前一秒獲救，竇娥冤以喜劇收場。

雖然這麼做違背了關漢卿原作的悲劇性，雖然這麼一來三樁誓願的「鮮血不入地」「大旱三年」都不能應驗，雖然這麼做勢必使得排練時間最久、全劇身段最好看的鬼戲無法呈現，但是：

只要站上台，就是我勝利。我不會被擊倒。

准演證重新發下來了。戲正常演出，觀眾個個關心，越接近尾聲越是屏息以待，就在劊子手手舉起鋼刀揮向竇娥前一秒，全場情緒緊繃到極點時，幕後突然傳來花臉宏亮高亢的嗓音，清清楚楚唸出四個字：

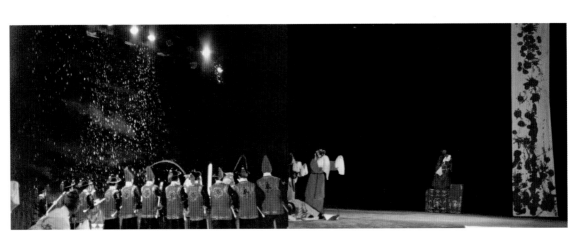

| 鮮血上天、六月飛雪、亢旱三年，臨刑三誓，竇娥以自己的死亡，見證天地仍存公理正義。

刀下留人！

觀眾先是一楞，全場靜默一秒鐘，而後猛地爆出如雷掌聲，鬧哄哄地直到終場。

當時很多觀眾一邊流淚一邊歡呼，像是對於四字解套妙法的驚喜歡呼，也是為郭小莊的終獲成功而長噓一口氣。

元代著名劇作家關漢卿的名作京劇版差一點成為當代禁戲，這一樁禁演風波鬧得沸沸揚揚，郭小莊鎮定面對事情的態度讓我們尊敬。四年後，雅音再次申請演出此戲，那時雅音的文化地位更加穩固，沒有人再提有害善良風俗的事了，完整悲劇原版終於登場，竇娥當場問斬，巨幅白布「唰！」一道當下迅速由下往上打在白布上，印證了「鮮血不入地，以昭竇娥冤」的一聲從空而降，紅光一及監斬的官吏兵丁，驚訝地、無聲地望向異常的天象，這是人神共泣、天地同哀的時刻，這是蒼天顯靈驗的時刻，竇娥以自己的鮮血來驗證青天仍湛湛，以自己的死來驗證天地間仍存公理正義。

白色保麗龍片製成的漫天飛雪自天而降，在六月暑氣蒸人的季節，圍觀的百姓以雅音小集終於在四年後昭雪了冤枉。

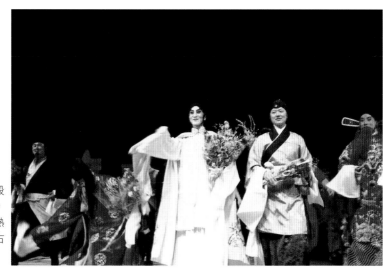

《竇娥冤》橫遭禁演，郭小莊以堅毅不屈的毅力，面對打擊，迎向風暴，終於成功演出，謝幕時觀眾報以熱烈掌聲支持肯定。右一為楊傳英，右二為曲復敏。郭巨川／攝影

古老／前衛的意象

郭小莊穿著輕鬆便服和球鞋出場，
在觀眾群裡翹起蘭花指表演《拾玉鐲》的趕雞群，
優美的身段引起陣陣驚嘆……
活潑地傳遞藝術之美，
即使淺易簡單也都起了很大傳播作用。

《白蛇與許仙》、《感天動地竇娥冤》之後，雅音小集使古老京劇成為流行時尚，郭小莊經常出現在電視節目裡，亮麗時髦的外型，誠懇解說京劇之美，她的通告不限於戲曲節目，若是如此則觀眾基本上還是以原有的喜愛者為主，依舊無法突破限制。

她經常上綜藝節目，例如有一次和金士傑一起比較默劇和京劇異同。當時默劇大師馬歇・馬叟（二○○七年秋天逝世）的默劇表演在台灣頗受重視，節目邀請金士傑表演默劇片段：「被關在空屋子裡的人，四面拍打牆壁，無法出去，越來越心慌。」沒有任何寫實布景道具，金士傑徒手表演，精準表達出情境；接著郭小莊出場，穿著輕鬆便服，在現場觀眾群裡翹起蘭花指、穿著球鞋表演起《拾玉鐲》的趕雞群，郭小莊優美的身段引起陣陣驚嘆。分別表演之後，主持人和現場觀眾問答，比較默劇和京劇的不同。這樣的節目很有意思，儘管不可能深入介

紹，但能通過無遠弗屆的電視媒體，面對一般大眾，不用教條式的、活潑的傳遞藝術之美，即使淺易簡單也都起了很大傳播作用。

還有談話節目，當時不像現在這麼活潑開放，基本上是邀請幾位特別來賓就著一個主題分別表達意見，我看到的那次是郭小莊和建築界大師漢寶德先生、文建會主委郭維藩等幾位藝文界重要人士一起談文化政策，郭小莊穿著黑白西裝，很端莊地表達她的看法。在這類場合，她的表現讓我們看到：演員未必只能以歌舞娛人，他們的理念思想，可以正式發表、正式被討論，他們的工作經驗也可以對國家社會有正面積極的建議。

還有一回製作了一支京劇唱腔MTV，畫面是郭小莊穿著時尚在陸橋上俯瞰台北車水馬龍，音樂卻是西皮二黃，特異的對比反差，營造出「古老／前衛」的意象。

我在生活中曾撞上這樣的場景，有一回在金石堂書店，聽到兩位打扮前衛的年輕男孩子的對話：

A：「嗨，好久不見，是你呀？逛街買書啊？」

B：「來買雅音小集的票。」

A：「買雅音小集的票？你什麼時候開始變得這麼時髦？」

B：「現在不看雅音的戲就跟不上時代囉！」

這是我親耳聽到的對談，當時我正在買票，買雅音第三部新戲《梁祝》，那是

一九八一年。

梁祝與遊學

許多技術的協調剛在台灣起步，
郭小莊想看、想學習更多，
她決定出國觀摩，擴展藝術視野。

繼《感天動地竇娥冤》之後，《梁祝》仍請孟瑤教授編劇。孟瑤教授自己也票戲，唱老生，對戲曲有深入研究，寫過四冊《中國戲曲史》，她在大家熟知喜愛的〈草橋結拜〉、〈十八相送〉、〈樓台會〉、〈哭墳〉等情節之外，先於前面第一場安排了英台在自家庭院遊園賞春撲蝶，一方面有身段可以發揮，同時預示了最後化蝶的命運。

郭小莊、孟教授以及舞台燈光設計聶光炎老師討論，決定在最後關鍵情節使用「分割舞台」，把山伯病亡和英台被逼嫁兩個場景並置一台，靠燈光區分左右，山伯母勸兒子服藥與英台接嫁衣兩個戲劇動作交錯進行，效果很好。

後來我聽郭小莊說：

張大千伯伯為這齣戲付出很多心血，首先，他建議把書僮「四九」和丫

鬟「銀心」的名字改為「事久」和「人心」。張伯伯進一步為我設計戲服，老人家認為梁祝的故事浪漫清新，戲服不要太華麗鮮豔，應改用簡淡素雅以求清亮，張伯伯為我繪製了戲服上的各色花飾，我立即請來經驗豐富的戲服師傅任玉銓在軟緞上刺繡，張伯伯還在扇子上繪畫並題字，整個畫面呈現非常典雅。

籌備過程令人興奮，先前張伯伯曾送我一件潑墨山水的旗袍，這回竟有戲服可以穿上台！只是有一點遺憾，張伯伯畫了許多幅山水，提供〈十八相送〉舞台的景觀變化，但現場燈光技術無法克服，有些角度的觀眾表示畫幅不夠清楚，真是可惜。

我想了很久，這些技術的協調，在台灣才剛起步，我要看的、要學習的還非常多，我該出國觀摩一陣子。張伯伯也說：「藝術視野非常重要。」

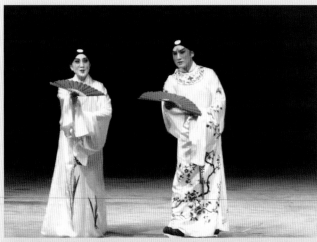

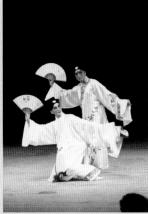

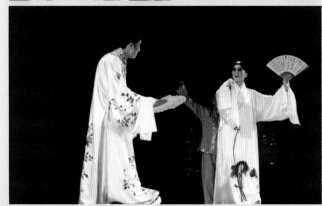

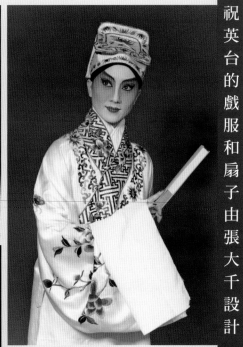

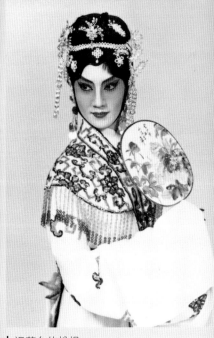

｜ 祝英台的扮相。
｜ 曹復永與郭小莊分
　飾梁山伯與祝英台，
　〈十八相送〉優美的
　扇子身段。

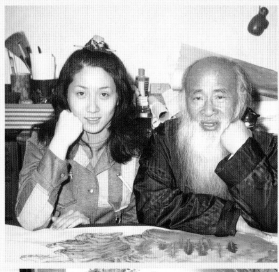

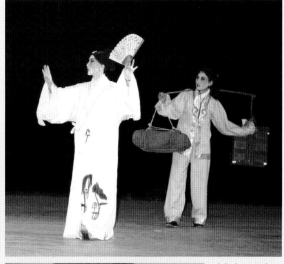

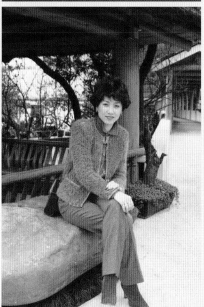

（由上至下）

▎戲服由國畫
大師張大千
親自設計並
繪圖，典雅清
亮。

▎國畫大師張
大千贈送郭
小莊《王魁
負桂英》畫
作與潑墨荷
花旗袍。旗
袍由張大千
繪圖，夫人親
自縫製。

▎郭小莊在張
府。

（由上至下）

▎1974年郭小莊入選國劇代表團
訪美，到舊金山探望張伯伯。

▎郭小莊與恬妞母女在張府。

▎郭小莊在大鵬演出《卓文君》
時，張大千夫人特別將珍藏的
古琴借出當道具。

郭巨川／攝影

京劇走向
國際舞台

—— 望著林肯中心璀璨的水晶燈，

發下誓願：

我要帶雅音小集到這裡來演出；

我要把完整的京劇藝術推上國際舞台！

經過竇娥禁演事件的郭小莊，更認清了自己，她知道改革之路是長遠甚至永恆的，一定要打開視野多方考察，出國進修勢在必行。

當時有很多朋友不贊成我出去，因為京劇的改革才剛開始，他們怕我人一走會發生變化，擔心雅音的創新只是雲花一現。

一九八二年，在《漢聲》雜誌吳美雲女士的牽線之下，郭小莊獲得美國亞洲文化基金會獎學金，前往美國進行為期一年的劇場藝術觀摩考察，先到舊金山柏克萊大學語言中心加強英語訓練，而後飛到紐約茱麗亞音樂學院。

遊學途中，郭小莊的行囊裡裝著孟瑤教授繼《梁祝》之後為雅音下一部新戲所寫的初稿，是梁紅玉故事，劇名還沒定。

茉麗亞音樂學院，早在我創辦雅音小集之前就心嚮往之，以前隨國劇訪問團到美國巡迴演出，每次到紐約，每次到林肯中心，都會加深對茉麗亞音樂學院的認識，因為他們是緊鄰著的，構成曼哈頓的文藝區。這次真的能到這裡來研習，既興奮又緊張。

選課時我仔細考量，戲劇理論部分怕一時消化不了，暫時放下，著重在肢體表演部分，選修了默劇、歌劇、舞台劇、芭蕾等相關表演課程。

歌劇表演主要是基本動作的教授，因為歌劇背景多在中古時代，服裝穿戴極為考究，從頭飾到及地長服，寬大又沉重，因而訓練重點在姿勢的挺直有力、高雅端莊和氣度穩重。手的動作不算多，著重在肩部，舞步優美，大步邁出，一站就要站出古典的優雅氣度。

當時邊受訓練邊想著和京劇的聯繫，後來我推出《紅綾恨》，設計了巨幅拖地的長服飾，配上宮廷背景，我刻意調整自己的肩、頸、腰、腿，讓自己一站出台，從服裝布景到全身肌肉都散發出自信高雅的沉穩厚度。

默劇課的第一天，只見教室內大家都圍坐地板上，老師以啟發性和即興式表演為教學法。老師設定一個主題：「花是怎麼開？」要求每位同學各自創造，利用自己的想像和肢體表演出來。我是最後一個表演者，幻想著花從含苞待放到伸展盛開的景象，因為京劇有豐富的手部動作和腰腿功夫，輪到我的時候，就從原本坐在地上的姿態，順勢延伸挪動，由盤坐、跪起、扭腰、站起，體現了花開的美景。

芭蕾舞基本訓練時，看到同學們踮起腳尖來起降、跳躍，伸合雙臂把身體轉成一個圓，這總讓我想起京劇的蹺功。從小練蹺的辛苦和芭蕾舞者是一樣的，甚至更辛苦，芭蕾可以落地，蹺一綁上就要站整個晚上一齣戲——

──還不只是站著而已，更要踩著蹺走蹉步花梆子，甚至踩著蹺舞槍耍刀打出手過傢伙！小時候練蹺，先從「耗蹺」開始，綁好站在磚頭上，磚頭不是平放在地上，而是直立起來，讓我們站在薄的那一面！

立起來的磚本來就不穩，我們的重心若稍有晃動立刻會跌下來，而這還不算，老師是疊起兩片薄磚放置在長板凳上，扶我們上去，站穩了就鬆手，如果我們找不到力道，從長板凳上的兩片直立薄磚上摔下來，會是什麼光景？在這麼高的危險處境中「耗蹺」，從半小時到一小時，進一步老師還要我們屈腿半蹲半小時，全身維持一定的曲折角度弧度，真不是人受的，每天都在酸麻痛的感覺裡度過。不過老師會這麼訓練我們，是因為他們知道我們做得到，人的體力耐力是訓練出來的，練習慣了之後，站到台上就是好看。

我心裡很感慨，芭蕾舞可以通行全球，京劇的蹺功何時才能被全世界的觀眾欣賞呢？

雅音小集把京劇搬上現代劇場，舞台面積和觀眾席都比以前大，我們的肢體必須更伸張更延展，該怎麼做呢？我將芭蕾踮足轉圈的舞步，融入京劇台步、荀派腳步，同步舞動水袖，整個身體是飛揚起來的。

我經常站在廣場上，從茱麗亞學院望向林肯中心，默默想著，將有多少顆明日之星從茱麗亞學院裡走出來，站上林肯中心舞台，登上國際藝術顛峰？我望著林肯中心璀璨的水晶燈，發下誓願：我要帶雅音小集到這裡來演出，要把完整的京劇藝術推上國際舞台！

郭小莊的心願在兩年之後實現了，一九八四年，雅音小集在林肯中心演出了創團之作《白蛇與許仙》。

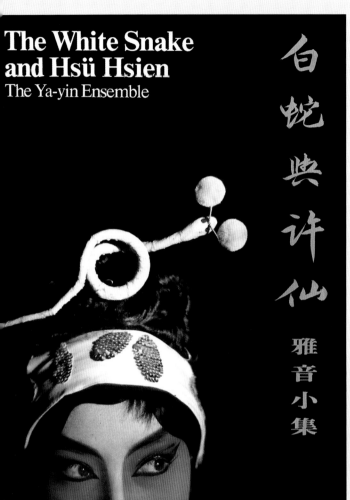

The White Snake and Hsü Hsien

The Ya-yin Ensemble

白蛇與許仙　雅音小集

郭小莊在紐約茱麗亞音樂學院修習表演課程。

1982年郭小莊獲得美國亞洲文化基金會獎學金，赴紐約茱麗亞音樂學院進修。

郭小莊攝於美國。

雅音小集把創新京劇帶到國外。

從艾薇塔
到梁紅玉

——到紐約，怎能不到百老匯看演出？

那年我看了一百多場各式各樣的演出，在沒有開放觀光的年代，要到國外看表演非常不容易，我非常珍惜這難得的機會，積極觀摩，認真學習，票根至今都還都留著呢！

每當我摸弄整理這些資料，一場場演出的印象便浮現在腦海，例如伊麗莎白．泰勒主演的《小狐》，歌舞劇《奧克拉荷馬》、《歌舞線上》，音樂劇《貓》、《艾薇塔》和芭蕾舞劇《睡美人》。

其中最讓我感動的就是《艾薇塔》。

《艾薇塔》（Evita）是一九七〇年代著名音樂劇，出自有「音樂劇界的史帝芬史匹柏」之稱的安德魯．洛伊．韋柏（Andrew Lloyd Webber）之手，他將一九四〇年代阿根廷第一夫人艾薇塔的生平搬上舞台。

出生貧寒的艾薇塔，十五歲到布宜諾斯艾利斯發展，遇到裴龍，兩個人在一九四五年結婚。裴龍當上總統後，艾薇塔擅用她的女性特質，馬上變成了裴龍和民眾的溝通橋梁。艾薇塔說，裴龍把她從貧民窟拉出來，一定也可以幫大家走出困境。艾薇塔跟著裴龍到處演說，和窮人握手，宣揚民主平等的裴龍主義。

民眾愛她的親民，裴龍愛她的溫柔，即使到後來，癌症纏身，艾薇塔仍然拖著瘦弱身體，陪丈夫演說。艾薇塔把一生奉獻給國家，即使從來沒有真正當過總統，阿根廷民眾還是認為她的地位跟總統一樣高。

音樂劇《艾薇塔》一九七八年登上倫敦Prince Edward劇院，創下連續演出八年兩千九百場的紀錄，次年登上美國百老匯劇院，成績同樣斐然。郭小莊就是在那段期間在百老匯看的。

我連看了六遍，每一回都有不同感受。

這部音樂劇描寫貧民窟裡的私生女，在貧富懸殊、女性地位卑微的草原國家中，從無到有，所需要的智慧、勇氣，以及權謀。郭小莊的著眼點是傳奇色彩裡向上的意志力以及生命的尊嚴，而這部音樂劇竟和雅音小集下一部新戲的題材不謀而合：

我是帶著孟瑤老師所編梁紅玉劇本的初稿上飛機的，那段時間我一直努力思考從美國回台後這部新戲將以怎樣的面目呈現，《艾薇塔》給了我很

大的啓發靈感。女主角從卑微到逐漸激憤昂揚的歷程，竟和梁紅玉這麼相似，梁紅玉風塵出身，後來竟爲抵禦外侮上戰場，擂鼓戰金山幫助丈夫保衛國家，得人民尊敬，活得如此有尊嚴，有意義。看了艾薇塔，我想到新戲劇名應該叫《韓夫人》，這樣才能體現梁紅玉和丈夫合爲一體保家衛國的偉大。

這趟美國之行收穫豐富，回想臨行前長輩和好友對她的勸阻和擔憂：

我對他們由衷感激，我記得最清楚的一句話，是他們提醒我「人生變幻莫測」，果然如此，我在國外這一年張大千伯伯過世了，我半夜接到弟弟電話，當下想到的就是「人生變幻莫測」這幾個字，我馬上訂了機票專程飛回台灣，喪禮之後立即飛回美國繼續未完成的學業。飛機上我想起了很多，想起張伯伯那幅背影仕女畫給予我設計實娥身段的靈感，想起出國前去辭行，他老人家竟把那幅畫送給我，他竟記得我一眼看到這幅畫時的震驚欣賞與讚嘆！人生真是變幻莫測，但，方向是自己掌握的。

光照雁音

(146)

1982年郭小莊在百老匯觀賞音樂劇《貓》。

到百老匯看表演是郭小莊（中）
在茱麗亞學習生活的延伸。圖為
她與來探視的父親與恬妞合影於
百老匯。背景是最令她感動的音
樂劇《艾薇塔》的海報。

完整舞台
的開創

我要給京劇一個完整的舞台！

《韓夫人》把樂隊的位置移到台下樂池

一九八四年的《韓夫人》，是小莊從美國遊學回國後第一部作品，首先在文宣上展現不一樣的氣勢。以前京劇演出每檔只有一張簡單的「戲報」，從雅音開始才印製每部戲專屬的精美彩色節目單和海報，但前三部戲的海報都還很小，到了《韓夫人》，小莊受到在國外看表演的啓發，特別強調「海報設計」觀念，邀請平面設計師作專業設計，並印製長形、橫條多種款式，可適合各類張貼環境。

《韓夫人》是梁紅玉擂鼓戰金山故事，小莊特請編劇孟瑤教授增加了父死子喪的情節，既造成情節高潮與情緒的抒發，更烘托梁紅玉堅強不屈的性格。這戲戰爭場面很多，舞台非常重要。

前一年在茱麗亞學院進修時，我經常到百老匯、外百老匯看演出，坐在沒有一個熟人的劇院，看著台上無懈可擊的舞台運用，人家的演員正在興

| 《韓夫人》編劇孟瑤教授。郭巨川／攝影　　郭小莊《韓夫人》劇照。張照堂／攝影

光照雅音

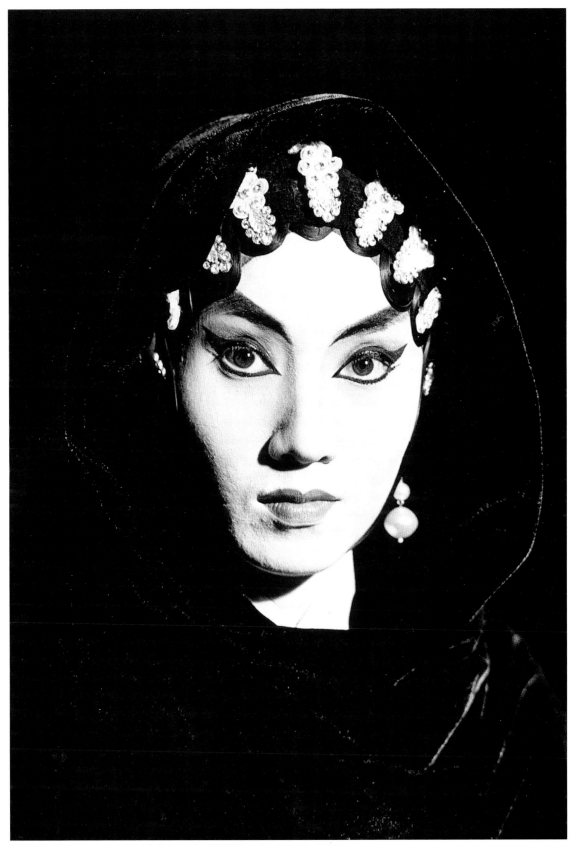

郭小莊《韓夫人》表現巾幗英雄堅毅勇敢的家國大愛。張照堂／攝影

會淋漓的演出，我輕聲喊向黑暗：京劇不必然要凋零，給我一樣的舞台，我給你一樣世界一流的演出。

《韓夫人》在布景燈光上使足了力氣。雅音前三部戲已經在舞台美術上有了新的設計，但是文武場和國樂團仍在台上，分別擠在左右兩邊，《韓夫人》則把樂隊的位置移到台下樂池。

我要給京劇一個完整的舞台！

原先樂隊在台上，切割了舞台面的整體感，也干擾了觀眾欣賞時的投入。

以前觀眾看傳統戲時，心態是純觀賞的，一會兒聽聽演員唱念，一會兒轉過頭來看看琴師伴奏的神情姿態，遊走於戲內戲外，並不集中精神，而我要觀眾百分之百認同投入。

我的唱唸做打不僅是表演，更是劇中人情緒的外露、性格的體現，我不要觀眾只聽我的聲音只看我的姿態，我要觀眾把我和梁紅玉合而為一，我要觀眾與梁紅玉共同呼吸。如果觀眾隨時想著郭小莊，隨時品評：「郭小莊這身段漂亮」或「郭小莊這句唱好」，那是我的失敗，是我沒能牽引觀眾百分之百投入進入梁紅玉的境界。

郭小莊沒談理論，她用演員的直覺把西方寫實主義體驗表演和中國傳統戲曲疏

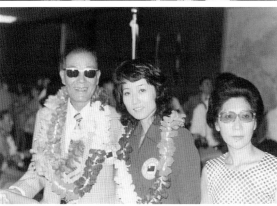

離美學打通了。

於是，樂隊必須離開觀眾視線。

而她沒有貿然行事，先把琴師朱少龍、鼓佬侯佑宗兩位老師請到家裡，把自己的想法說出來，請問他們兩位願不願意和中廣國樂團王正平指揮所率領的國樂團，一同轉移陣地到低下去的樂池裡領導樂隊。

我心裡忐忑不安，因為文武場的習慣是要和演員密切互動，操琴時也習慣和角兒距離近些，好隨時調整速度節奏，這是梨園行成規，我很擔心兩位老師不答應。

（由上至下）

郭小莊與琴師朱少龍一家情感親密。（右二為朱媽媽，左一為朱老師愛女著名影星恬妞。）

郭小莊母女和鼓王侯佑宗老師。

從《韓夫人》開始，樂隊搬到了台下樂池。

郭巨川／攝影

沒想到擔心竟是多餘的，兩位老師只有半分鐘思考，就同步脫口而出：

「沒問題，妳怎麼決定我們就怎麼做，我們相信妳。」

我好感動，也很激動，「沒問題」三個字代表對我的全然信任，我牽著他們的手走出傳統的一大步。

樂隊走下了舞台，舞台和燈光設計更令人驚訝的請了日本籍的島川徹和佐藤壽晃。日本人懂京劇嗎？這是很多人的疑慮，而郭小莊想得很清楚。這兩位是小莊前一年在美國茱麗亞學院進修時認識的，小莊看到他們的創作，非常佩服他們對於東方美學的深入領悟，便決定新戲要請兩位來台參與創作群。他們在台北見面時，設計師首先重新開創舞台通道，原來僅有上、下場門出入，這部新戲擴增成六道入口，人物或交錯進出，或同時上場，舞台動線豐富多元，〈闖三關〉那場上百位演員同時蜂擁而入站上舞台，水戰一場舞台同時有船上、水底、陸地三個空間同時交戰，六道出入口充分發揮作用，氣勢壯闊雄偉。這齣戲武打份量重，設計師用巨幅布料逐塊折疊編排，製作了整幅「編版式」灰色底幕，古戰場的質感，既像城牆石塊，又似山石嶙峋，燈光映照下，更有驚濤拍岸氣勢。

舞台不僅是輔助營造氛圍，更主動創造多層次無限開展的空間。

而梁紅玉的擂鼓，把郭小莊累壞了，在國父紀念館擊鼓，和在國藝中心中型舞台的力度音感完全不一樣，燈光幫忙聚焦，引導觀眾把視線集中，而聲音呢？

我從來沒用過「小蜜蜂」！

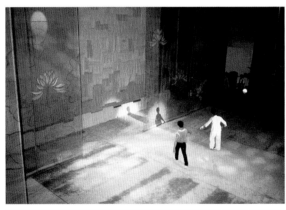

與日本設計師島川徹討論《韓夫人》舞台。
島川徹設計的「編版式」灰色底幕,具有古戰場的質感,既像城牆石塊,又似山石嶙峋。

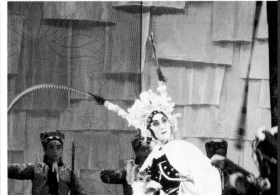

《韓夫人》舞台,編版式灰色底幕,古戰場再現。

小蜜蜂是貼身的麥克風小話筒，大陸所有表演團體都用它擴音，兩岸開放藝文交流之後，大陸劇團的這項習慣傳進了台灣，而雅音小集時代科技還沒如此進步，只靠舞台腳下和頂端的擴音器，每一位站在台上的演員都要用足了力氣，否則國父紀念館後排觀眾簡直要看默劇了。台腳和頂端的擴音器並不很密集，當演員站在某些角度位置時，幾乎沒有麥克風幫忙、完全憑自己的嗓音丹田發聲，非常辛苦，小莊說：

那時年度公演一律兩個戲碼，新編戲演三、四天之外，最後一天還演一場傳統戲，包括《思凡下山》《紅娘》《花木蘭》《楊八妹》《尤三姐》，分別搭著《白蛇與許仙》《感天動地竇娥冤》等這些新編大戲合為一檔演出，真是累呀，而我都沒小蜜蜂可用。

《韓夫人》的擂鼓戰金山重頭戲，是在沒有隨身麥克風幫助下，打出了強度力度震撼國父紀念館。

《韓夫人》之後又引發了老戲迷另一角度的憂慮，有人擔心，一年演一部新戲，演完就「掛」起來不再演，會不會無法達到通俗流行或累積成果的效用？其實這種演出方式正是雅音小集的重要創新之一，如果把京劇看做大眾通俗流行娛樂，那麼他的全盛期在清末民初，時至今日，沒有人能期待傳統戲曲（不只京劇）再度重現上世紀的盛況，絕不可能回復到滿街人人哼唱「蘇三離了洪洞縣」的時代了，現代化的社會，京劇演出一定是精緻化的，絕對不可能再成為通俗流

行大眾娛樂。今天喜愛藝文活動的新觀眾，他們的生活可能是這樣的：

第一個週末看一場雲門舞集舞蹈，

第二個週末進國家劇院看賴聲川表演工作坊的舞台劇，

第三個週末到社教館城市舞台看歌仔戲，

第四個週末到新舞台看京劇！

下個月第一週到誠品聽演講，

第二週到華那威秀看電影，

第三週周杰倫有演唱會！。

這些觀眾若論起專業素養，他們不見得懂得舞蹈的語彙，可是「雲門舞集」能打動他的心靈：同樣的，他們可能根本分不清生旦淨丑，但是京劇的人物和情節也可能引發某些生命感悟，甚至還會把某齣京劇和另一部電影的內涵意旨相互比較。面對這樣一批新觀眾，京劇競爭的對象不是崑劇、歌仔戲、黃梅戲、豫劇，而是電視、電影、小劇場、舞蹈、音樂等所有藝文節目。京劇早已走過民國初年的輝煌時期，在娛樂多元、數位時代來臨的此刻，京劇必須以精緻藝術為定位，不指望回復常民文化娛樂的身份，演出不必求多，但是每一場都要對觀眾情緒的抒發或思維的啟迪有若干作用，才能和現代新觀眾對話。「演一次就掛起來」不表示不受歡迎，現在的製作每一次都是階段性的一個新里程碑，這是時代趨勢，雅音小集以「年度新戲」的製作方式，開啟了京劇演出的新觀念，啓示了京劇的新定位。

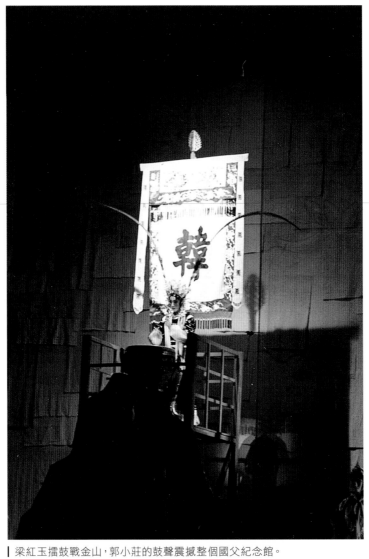

梁紅玉擂鼓戰金山，郭小莊的鼓聲震撼整個國父紀念館。

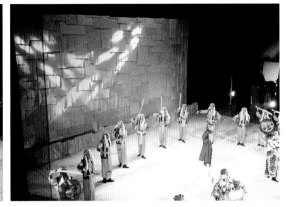

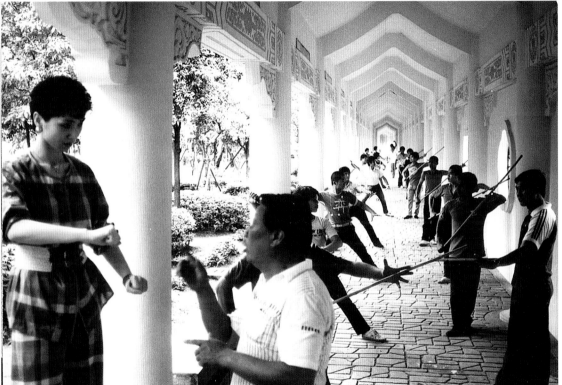

（由上至下）

舞台擴增成六道入口，人物或交錯進出，或同時湧入，動線豐富多元。

《韓夫人》人物眾多，在中正紀念堂迴廊排練，左為郭小莊。張照堂／攝影

雅音小集從來不用「小蜜蜂」，只靠台上的擴音器。

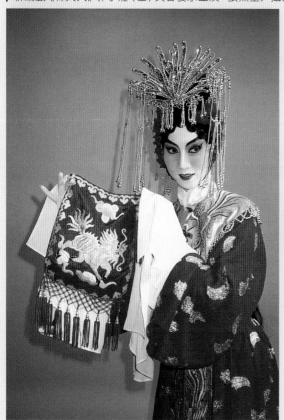

新編戲《韓夫人》郭小莊（左）與曹復永主演。張照堂／攝影

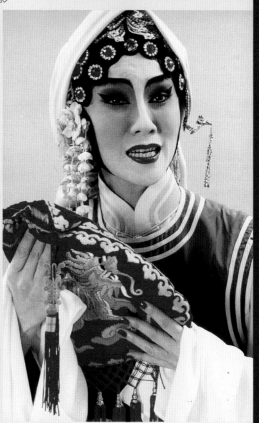

1985年郭小莊曾演出程派名劇《鎖麟囊》。

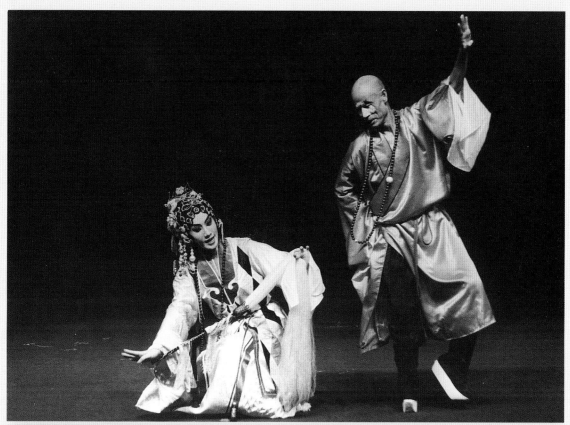

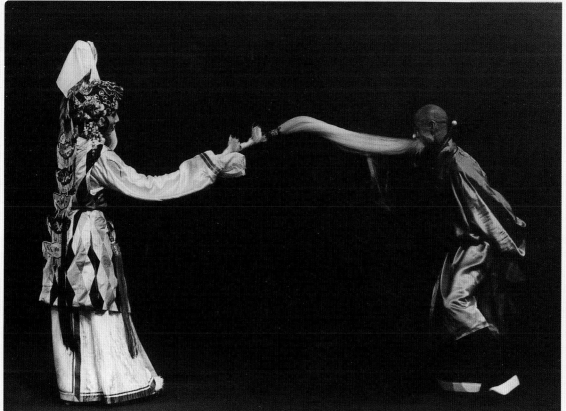

1979年郭小莊演出崑劇《思凡、下山》，特邀崑曲名家田仕林飾演小和尚。
小和尚咬住尼姑的雲帚轉動項間的佛珠。

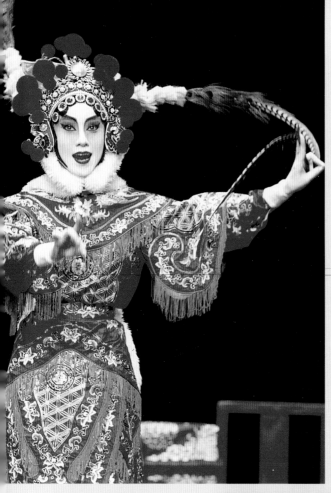

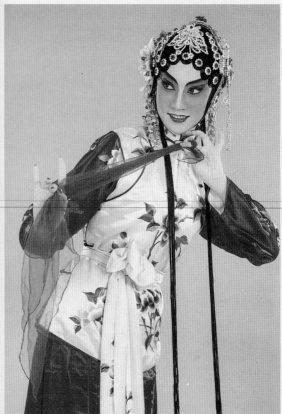

大鵬四十年校慶郭小莊以校友
分身份返校演出成名作《棋盤
山》。（上左圖）

雅音小集以創新為原則，但仍
持續整編傳統戲。（上右圖）

應香港東華三院邀請義演，與
粵劇藝術家新馬師曾演出京劇
《梅龍鎮》。（右圖）

與李金棠演出《梅龍鎮》。
（下左圖）

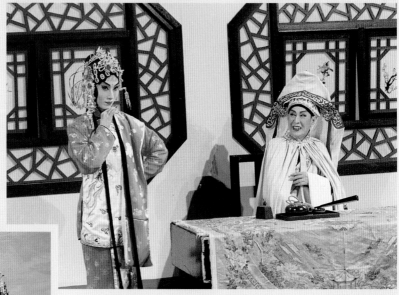

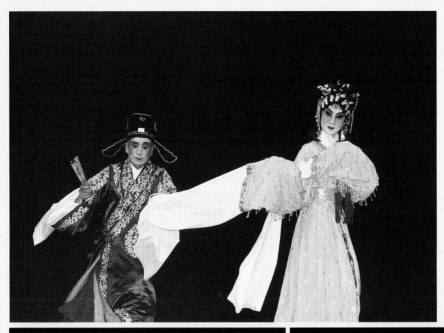

本書作者王安祈為雅音修編《勘玉釧》，丑角韓成（吳劍虹）改為俊扮，女主角心理也刻畫較細膩。此劇郭小莊一趕二，前扮小姐（左中），後趕花旦（右中）。
郭巨川／攝影

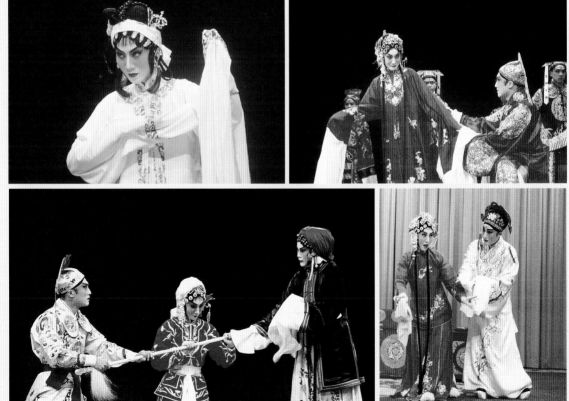

本書作者王安祈為雅音修編傳統戲《得意緣》，加強別家下山的情緒。左為曹復永，右為張素貞。郭巨川／攝影

──郭小莊排練時，每一回淋浴都是又一次生命的開始，
劉蘭芝從生到死，死而復生，
人物形象是用這樣的方式「浸透」的。

從戲外浸
透戲裡

一九八五年的《劉蘭芝與焦仲卿》是郭小莊與我結緣合作的開始，之前我在台下欣賞她的戲，此刻開始，我參與了她的工作，分享了她對京劇的熱情。

這是我從學校畢業踏入「社會」的第一步。原以為必有許多需要適應的地方，沒想到這新工作的環境和學校一樣單純，從早到晚就是排練、排練，不斷的排練。

雅音在台視後面巷子裡有一間地下室排練場所，整間沒有隔間，就像長方形舞台，四面裝了鏡子。我初到那裡很不自在，無論如何都躲不掉自己的影像，而對小莊太重要了，三百六十度的姿態都得以映現，見她一再邊唱邊修飾身形表情，每一次都是全身心投入，汗水濕透又乾，一日數回。我常想，疲累不只是體力嗓音，更是情感，每天要經歷好幾回兜底的掏肝挖心剖肺的情感歷練，一個下午活了劉蘭芝的好幾生好幾世，身心耗損有多大？

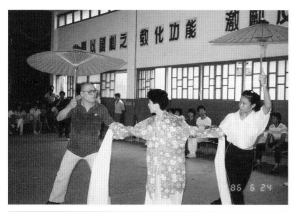

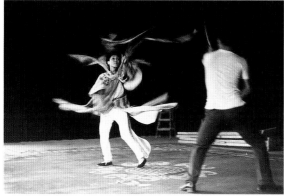

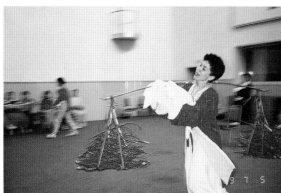

舞台上的亮麗，由排練場上的汗水淚水凝聚而成。

郭小莊《韓夫人》舞劍。
與曹復永生旦搭檔。（上二圖）
（左上至下）
《白蛇與許仙》朱錦榮暫代排許仙，右為馬嘉玲的小青。
《韓夫人》紮靠開打。
《紅綾恨》排練。
琴師朱少龍。

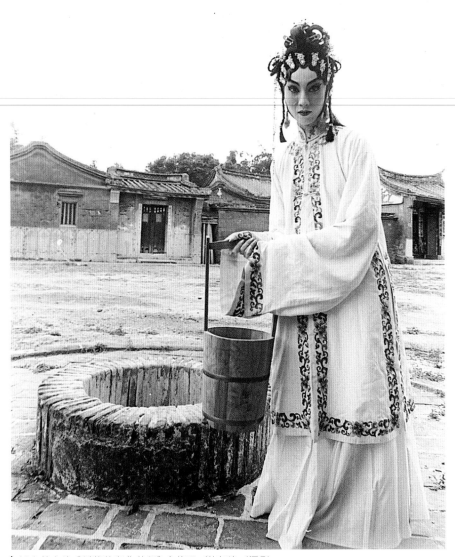
┃ 郭小莊主演《劉蘭芝與焦仲卿》宣傳照。謝春德／攝影

排練室的一樓，在入口處首先映入眼簾的就是浴室，可以想見，郭小莊一天的生活就是：地下室排練濕透了──→上樓進浴室沖洗換乾衣服──→地下室再度排練再度濕透。每一回淋浴都是又一次生命的開始，劉蘭芝從生到死，死而復生，人物形象是用這樣的方式「浸透」的。

這戲在國父紀念館演出，仍是滿座觀眾，進場時大排長龍，人龍裡我看到了好幾位同學，她們都是從來不看戲的，我心裡想著：小莊真有吸引力。

劇中一場雪地汲水的重頭戲，地面斜鋪白綾，半是雪地、半是屋內。這樣的布景，對表演來說是有點困難的，郭小莊配合唱詞做出身段：

右邊深陷抬不起，左邊踏下也難移。

一步行來一步試，一步高來一步低；

路滑難行難辨識，一半兒是雪一半兒泥；

萬一不小心腳伸進了沒有鋪白綾的那一半，舞台所代表的地點環境就混亂了。

小莊練得精準無比，身段既艱難又美妙，從小鍛鍊的腰腿功夫在此全然發揮。這場景在燈光映照下，產生了奇異的效果，對角線斜分的畫面，是人間不同命運的對比，也是人性黑暗光明的交互糾纏：從更抽象角度來說，潔白光影更象徵了女主角生命的純淨，隱含著女主角對生命無奈的包容與認知。

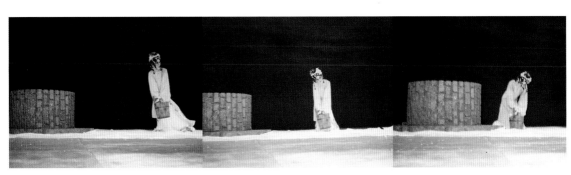

| 《劉蘭芝與焦仲卿》現場照。

生命的
莊嚴感

劉蘭芝不是委屈受虐的女子，從原詩到劇本，都寫出了她對於生命抉擇的自主意識，對人格尊嚴的高度堅持。生命的尊嚴，貫穿在台上台下古今兩個女子身上。

《孔雀東南飛》在京劇裡原有老戲，程（硯秋）派和張（君秋）派都演，正工青衣戲。或許有觀眾質疑：本工花旦的郭小莊為何選演此角？而我以為郭小莊與劉蘭芝，在「情感境界」上是相通的，所謂情感境界指的是「生命的莊嚴感」，劉蘭芝不是任人擺布、可憐軟弱、委屈受虐的女子，從原詩到劇本，都寫出了她對於生命抉擇有自主意識，對人格尊嚴有高度堅持。這份生命的尊嚴，貫穿在台上台下古今兩個女子身上。

郭小莊如何體現這份尊嚴？用的是京劇傳統之外的手段，比較接近電影特寫鏡頭。劉蘭芝為了怕母親傷心，暫允兄長再嫁太守之子，而她心中已然決定：

拼得個白骨青山葬，此生絕不負焦郎。

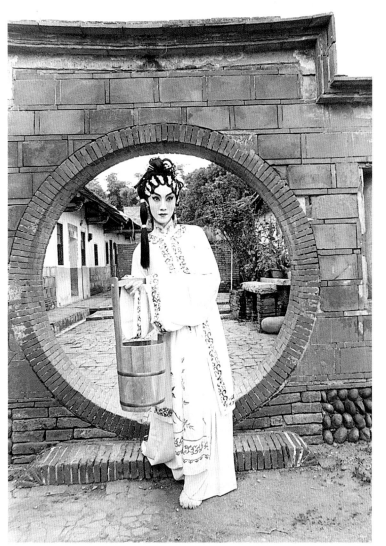

郭小莊主演《劉蘭芝與焦仲卿》宣傳照。謝春德／攝影

這段「反二黃」唱畢，決心赴死的劉蘭芝沒有按照傳統演法由鑼鼓送下場，而是側身站定，水袖往下抖落，隨即「停格」，舞台畫面聚焦於堅定的容顏，生命的莊嚴感有時就從一個畫面裡透現。這是不合傳統規範的，是郭小莊的新作法，傳統戲曲憑藉唱唸做打塑造性格、抒發情緒，郭小莊在此之外，更重視每一幅畫面的「視覺構圖」，圖像未必出自布景，更鮮明的是人物的身姿形影與眼神。

傳統的唱唸做打當然沒有放棄，雪地汲水這一場，唱詞是這樣的：

光照雅音

郭小莊在鹿港拍的《劉蘭芝與焦仲卿》宣傳照。謝春德／攝影

急忙用手雙扉啓，門外紛紛大雪飛。

一片茫茫銀色地，撲面的寒風冷透肌。

在此時也有人重門深閉，暖閣中圍爐坐熱酒盈卮。

人世間命不同豈能相比，無奈何到井邊去把水提。

生命的莊嚴感從定裝照就開始了，小莊特邀名攝影師謝春德到鹿港小鎮古井邊拍照，這是定裝照，不是舞台實況。如果抽象虛擬的戲曲舞台上出現真實的古井，就造成了美學衝突，而這幾張宣傳照有效地把情節的重點「汲水」點示出來，更值得細讀的，是小莊的神情：委屈裡的堅毅，挫折裡的抉擇，生命的尊嚴來自於此。

這份莊嚴感，某種程度上提升了戲的質感，這不像一般通俗的受虐媳婦，這故事的述說角度也不宜尋常，因此，我們安排整個劉蘭芝的生命歷程進入婆婆的深層記憶，全劇以「倒敘」手法述說，「孔雀東南飛，五里一徘徊」的序幕曲（也是尾聲）配合的是「白髮老婦徒自悔，空聽枝頭鳥銜悲」場景，開場和尾聲都是孤獨的老婆婆在兒子媳婦雙雙殉情自盡後，獨守墳碑，掃著永遠掃不盡的落葉；而在這層回憶場景之外，又構設了另一層時空直延伸至當下的觀眾席，隨著「行人指點到如今」，猶說當年——孔雀東南飛」最後兩句唱詞，今日在座諸君一同被納入戲中，參與了一段情愛生命的回顧與洗禮。《劉蘭芝與焦仲卿》以雙層視角呈現演述「孔雀東南飛」的故事，這樣的敘事手法在當時是嶄新的。

自我
鍛鍊

站在舞台上的人沒有自由，

維持身形的線條美好是對觀眾的尊重，也是自我鍛鍊、自我修行，

如果連自己的身體都沒辦法管好，還能做好什麼事？

劉蘭芝演完了，耗損太多了，小莊大睡兩天之後，到川菜館吃了五碗紅油抄手

外加兩杯500CC的木瓜牛奶！

好滿足啊！我並不愛吃辣，為了保養嗓子也不能吃，但這幾個月耗在戲

裡太壓抑了，要用辣來解放才過癮！

那天晚上小莊來到我家，一反常態休閒地靠在沙發上說著。

這形象很少見，非常有趣，平常都是滿腹心事來去匆匆，難得聽到她說到吃。

小莊的飲食生活很令人好奇，她如何維持身材而又能保有足供耗損的體力？

我平常只吃生菜沙拉，不加沙拉醬的生菜沙拉。演出前逐漸增加食量，

到前兩個月，每天中午吃一頓出門，一直排練到深夜，這十三、四個小時絕不再吃東西，只喝雞精。所以中午這餐一定要很有料，否則排練那麼辛苦怎麼撐得下去？通常中午都是我媽媽幫我烤兩大塊牛排，紅屋牛排老闆用批發價賣給我的，不加調味料，只是吃體力。有時一早就出去辦事，中午沒時間回家，就到鼎泰豐吞下一天的食物。鼎泰豐老闆也是我的戲迷，和紅屋老闆一樣，他知道我一天一餐的需要量，不用我說，我一進門就端上一碗雞湯，隨即現蒸三籠小籠包，一邊坐在我對面看著我吃，一邊爬高把雅音的海報貼在鼎泰豐牆上。

一餐三籠小籠包，三十個？！

是的，二十個，不過只有演出前兩個月吃這麼多，雞精也是這樣，平常一天喝三瓶，演出當天要十八瓶！我媽幫我準備，十八罐分三壺裝，三個熱水壺。不這麼喝體力不夠，張大千伯伯說我可以為白蘭氏雞精作廣告。

演出當天最重要，乾姐姐特別幫我送來上好補品，妳知道什麼嗎？甲魚燉雞湯，野生的甲魚、土雞兩隻，每次演出當天都喝一大鍋，外加兩碗白飯！

這食譜真是聞所未聞！而我很好奇，平常只吃不加沙拉醬的生菜，不覺得單調嗎？

就是要單調，如果被美食誘惑上了，就很難自拔。我小時候很胖，一度體重高達六十公斤，恐怖吧？我自己越看越看不下去，終於下定決心，說不吃就不吃，硬是瘦了下來。後來養成習慣，每年只有年度大戲演完後一天大吃一餐，其他三百六十四天都要抗拒美食的致命吸引力，站在舞台上的人沒有自由，維持身形的線條美好是對觀眾的尊重，也是自我鍛鍊、自我修行，如果我連自己的身體都沒辦法管好，還能做好什麼事？

我望著剛吃完五碗紅油抄手兩杯木瓜牛奶的郭小莊，實在很有趣，見她笑得燦爛，我感覺很陌生，似乎不曾見過如此放鬆的郭小莊。

其實我對她第一印象是亮麗的笑容，十六歲的《棋盤山》，唸道「連奶媽子都帶出來囉」三分稚氣幾許純真的笑容，在忙劉蘭芝期間全不見了。

她該演喜劇！

笑起來右側一邊嘴角微微上揚，畫出一道美麗的弧線，明眸皓齒，為什麼總要在台上悲愁哀苦？感天動地的竇娥，自尊也自苦的劉蘭芝，為什麼不在台上盡情展露如陽光般的青春？

有了，孟麗君。孟麗君為了父親和未婚夫的蒙冤遭難，歷盡千辛萬苦，改扮男裝當上丞相，好容易等到未婚夫還朝，眼見得鸞鳳和鳴，皇上又來插上一腳，這故事裡不是又有堅持不懈的精神又能展現喜劇的情味嗎？

太好了，我還要反串小生！要趕快找老師練習，雖然我有小生底子，以前朱世友老師教我唱過《群英會》周瑜，但還是要再練。

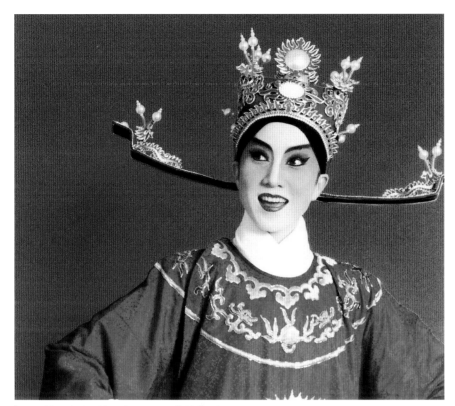

｜郭小莊飾演跨越性別的孟麗君。蔡榮豐／攝影

說著說著，她站了起來，一付摩拳擦掌又要上戰場的樣子。我趕緊閉口不說了，希望她再多放鬆幾日，再吃幾碗紅油抄手。沒幾天她來了，開始談孟麗君，定下了隔年國父紀念館五天檔期，戰鬥又要開始了。

再生緣孟麗君

排練場上的女暴君

── 郭小莊提出並實踐京劇的「導演制」，

她勢必站上第一線親自領導衝鋒陷陣，

於是不得不在排練場上出現「女暴君」的姿態。

一九八六年，《再生緣》仍在國父紀念館演出，大約兩千六百個座位，五天總共一萬多觀眾！而票很快就賣光了，雅音小集做出了品牌，做出了希望。

票房全滿的消息傳到排練場，大家的感受恐怕不是喜悅而是更爲緊張。排練時最驚人的就是大樂隊，京劇傳統文武場之外，再加上國樂團的幾十人，兩種藝術門類、兩類溝通語言、甚至兩種生活文化，交集全靠導演。

導演就是郭小莊。

很多人疼惜郭小莊身兼多職過於勞累，建議她另請一位導演統籌全局，但是，京劇的「導演制」是由郭小莊提出並實踐的，在此之前，京劇（甚至整個戲曲界）從來都沒有導演，專業導演都出身自現代劇場西方戲劇。如果另請導演，整個工作將非常複雜。

首先，郭小莊要把自己的想法剖析說明給對方聽，而對方對於京劇要和現代接

軌的熱情與迫切感絕對不可能與郭小莊等量，溝通時的熱度不可能相當：更實際的問題是，現代劇場界的導演，對於京劇如何用唱唸做打表述故事的手段不見得熟悉，即使能體會京劇的抒情精神，也不見得懂得「鑼鼓經」。京劇舞台的節奏全靠鑼鼓。站上排練場，面對京劇演員和文武場時，溝通的語言是「四擊頭」、「急急風」、「緩鑼」、「慢長錘」。

在戲曲現代化已經推行了二十多年後的今天，邀請現代劇場導演來導戲曲已經是很自然的事了，他們只需要有一位「戲曲主排」分工合作，一切就都進行愉快，成績也都斐然可觀，但是創始期不同，一切由雅音發軔，一切理念在郭小莊自己胸中，那時候分工還不可行，理念提出者勢必站上第一線親自領導衝鋒陷陣，於是郭小莊不得不以「女暴君」的姿態站上排練場。

真的是女暴君，在幾十人的大樂隊前，她除了自己練唱之外，還要尖著耳朵「監聽」每一個音符，隨時見她手一揮：「停！」手指向中阮，「中阮慢了半拍！」手指向低音胡，「音不準！」隨時聽她：「重來！再來一遍！」大家都很累，誰最累呢？當然是郭小莊，整個晚上看她一會兒「小嗓」練唱，一會兒「本音」指揮帶罵人，一再地重來，一再地糾正，而前提是她自己百分之百精準。

事隔二十年之後，和雅音小集合作的市立國樂團郭玉茹小姐回憶起當年的排練情況，還是對郭小莊非常欽佩。

我們樂團白天有自己的排練計畫，外借給雅音只能晚上工作，我記得那時是借中華路一所國小教室練樂，沒有冷氣，一堆人和樂器、樂譜架擠成一團，辛苦得不得了，而郭小莊厲害，她每次都是「全部就位」的到場，

她來的時候每一段唱每一個音都已牢牢記準，不是她來練唱，是她來練我們，誰的音有一點不對她一下子就揪出來。

這情景我也親眼看過，《再生緣》響排時我去看過幾次。「響排」是演員不化妝而樂隊全部就位。他們通常都會穿上一件褶子或帔，好利用水袖練身段。曹復永西裝頭配戲服，腰間還掛一柄寶劍，郭小莊一頭短髮穿一件練習用的舊蟒，腰橫玉帶，那情景很好玩，介於真假虛實之間，但氣氛非常嚴肅。小莊幕後唱完「倒板」，先大聲指揮龍套出場，接著自己足踏厚底靴走著小生台步出場，一抬腿擺袖亮相，眼見得可以想見觀眾會在這一剎那「轟」地一聲叫好鼓掌。

頓時，一切靜止了，神采飛揚的小生臉色一變，瞪著武場：「這一鑼下晚了！重來！」就這樣反覆再三，歷經好幾回合抬腿擺袖亮相，到後來也不說「音不準」也不說「慢了半拍」，只要有一點不到位，她脖子一扭轉身就回後台，一切重頭開始。這段反覆重來的過程，全場鴉雀無聲，樂隊在七分羞愧裡明顯流露出三分不耐煩，而郭小莊不管，一再重來，直到一切精準為止。導演、主演都容易得罪人，郭小莊不顧這些，一切從戲出發。

這齣的舞台設計郭小莊別出心裁的邀請到黃永洪，黃永洪是有名的建築設計師，並不是專門從事舞台劇場工作的名家，小莊希望藉助不同的思考為京劇舞台提供更多的可能。黃永洪花了很多時間了解京劇美學，決定不在台上「蓋房子」，以免寫實具象違背了京劇的虛擬抽象，只利用巨幅材質色彩濃艷亮麗的布料，或垂掛、或斜搭、或勾懸在台上「造景」，重新製作了天幕和翼幕，用豐富的「色澤」裝飾舞台，用「留白」體現京劇的空靈疏離，甚至後半同遊上林御苑的鑾轎，也用大幅「宮殿黃」的布料搭成，華麗富貴又能增強舞台的流動感。

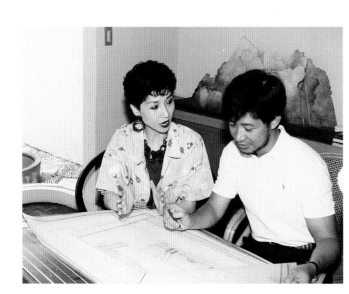

郭小莊（左）與黃永洪討論舞台設計。

光照雅音

(176)

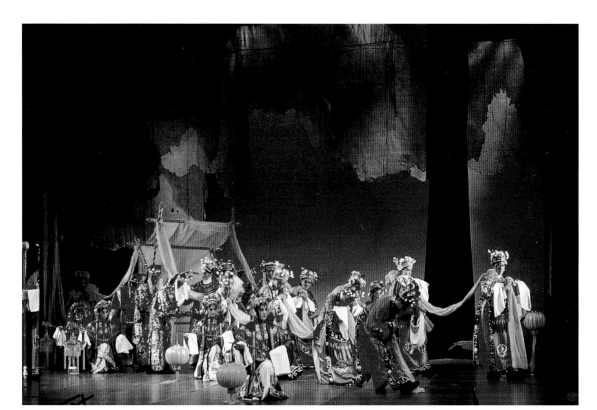

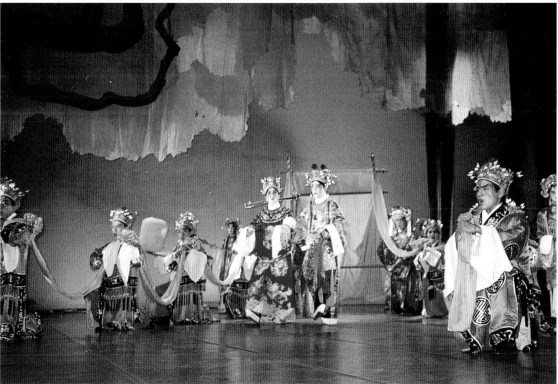

黃永洪設計的《再生緣》舞台以宮殿黃為主要色彩。

傑出女性
化身女宰相

傳統京劇裡的女性多是柔弱溫婉、依附於男性，
郭小莊希望現代京劇表現女性獨立的社會地位。
孟麗君恰恰符合了她……

回頭來該談談《再生緣》的故事了。《再生緣》原為清代女作家陳端生自寫憂憤的彈詞小說，明清女作家的文學創作越來越受文學界重視，身為時代傑出女性代表的郭小莊，選演這角色，希望高度表現女性的智慧勇氣才華以及內心細膩的情感。郭小莊的女性意識一直受到注意，以我的了解，她對女性議題的關注是以戲曲的教化功能為大前提的，傳統京劇裡的女性多依附於男性，柔弱溫婉，郭小莊則希望現代京劇應該表現女性獨立的社會地位，並樹立女性新形象，有才華有能力，同時又柔情似水，而孟麗君恰恰符合了郭小莊。

站在戲劇立場，性別改扮、撲朔迷離的趣味最值得發揮。原著篇幅非常長，一個晚上的戲只能擷取最適宜戲曲表現的精華，因此必須捨棄孟麗君和蘇映雪等其他幾位女性關係（孟麗君和蘇映雪還有一點最符合當代潮流的隱約女同志情誼呢），只集中演孟麗君和未婚夫皇甫少華以及皇帝兩個男性身上之間的情愛糾

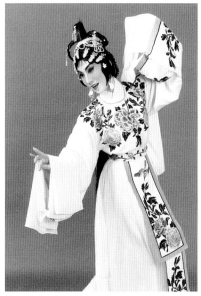

孟麗君──創造命運的女子。
蔡榮豐／攝影

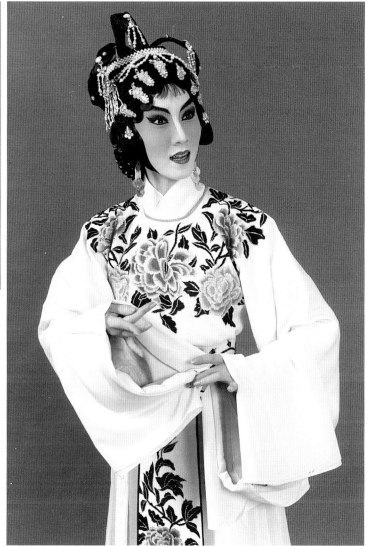

郭小莊主演《再生緣》的孟麗君。蔡榮豐／攝影

纏，以相互試探猜謎、辨識身分性別的語言趣味為主。

有的觀眾疑惑：「再生」的內容和主要意義應該是「如何由女逃犯轉型為男宰相」的經過，全劇應該以這段「女性如何獲得社會地位」的過程為主要情節，才名實相符。但是，戲曲的高潮和小說的重點很不一樣，孟麗君如何改裝、如何考中狀元、如何憑醫術為太后治病、如何當上丞相等過程，情節很瑣碎，沒有表演可發揮，不宜在舞台上直接演。

也有觀眾問：為什麼不直接由男裝開始，豈不更乾脆更完整？關於這點，郭小莊一開始就明確表示：要劇中人「女→男」才有戲劇性，先讓觀眾認識孟麗君女性本來面貌，而後搖身一變換男裝，唱著京劇小生最精彩的「娃娃調」唱腔，在「烏紗帽、金絲蟒、誰識得我紅妝」詞句中昂首闊步登場，這種「不瞞觀眾，只瞞劇中人」的趣味，才得以在「孟麗君——未婚夫——劇中旁觀者（未婚夫身邊衛士）——劇外旁觀者（觀眾）」四角關係之中多層次體現。如果一出場就是小生，趣味減損一大半。

當郭小莊以男裝丞相身分親自迎接得勝還朝的未婚夫皇甫少華（曹復永），是戲劇高潮的開始。這是未婚夫妻的第一次正式見面，男方卻不知對方身分，只覺得朝廷當朝首相怎麼如此年輕清秀？只覺得為什麼素未謀面卻似曾相識？殊不知這位丞相竟是自己未婚妻子，正站在有利的一方打量觀察自己呢。這裡一定要有豐富的表演才有趣味，光是互相看來看去絕對不夠，於是我寫了一大段兩人對唱：

（兩人合唱，同時被對方的光彩震懾）：忽覺眼前霞光亮，恰似彩雲萬里翔。

（皇甫少華）當朝丞相人尊仰，竟是英俊少年郎。

（孟麗君）風雨之夜乍相望，今日才得識夫郎。

（皇甫少華）動人不在眉清朗，英華難掩霽月光。

（孟麗君）神威凜凜英姿爽，氣宇軒昂世無雙。

（兩人合唱，同聲讚美對方）：不愧定國安邦將（相），不愧朝廷一棟樑。

（皇甫少華細看丞相，心生疑惑）：素未謀面無交往，似曾相識爲哪椿？剎時不覺心迷惘──

（皇甫和副將私語，孟麗君趕緊岔開話題）：

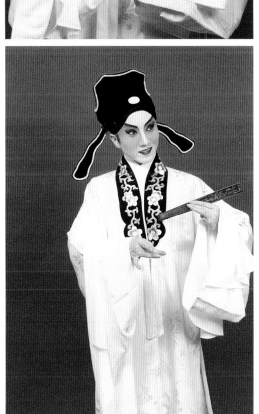

郭小莊《再生緣》劇照。蔡榮豐／攝影

（孟麗君）：啊，將軍，那孟老元帥——

（兩人同唱）：可安康？甚安康！（孟麗君一方面岔開話題一方面也急著問自己父親安危，而她一句「可安康？」才問出口，皇甫已經回答了「甚安康！」同步出口的同唱，表達兩人心靈默契相通。）

郭小莊明星式的風采，本身就具備戲劇性，她和曹復永連續搭檔多部戲之後，京劇舞台上的情侶形象深入人心，我試圖把這兩樣「戲外的特質」做戲劇性處理，讓觀眾欣賞「明星被對方欣賞」，讓曹復永的唱引領著觀眾一同觀賞郭小莊的風采、神韻、氣度，觀眾對這對舞台情侶的互猜互看興味盎然。因應這樣的人物關係，我設計了上面這一段「輪唱兼同唱」，兩人交互輪流唱出各自的心事，關鍵時又同時開口唱相同的詞句、或是音近而不同字的拖腔。我特別選擇了母音相同、聲母有別的字（例如「將」和「相」），既不干擾收聽的耳音，又表達了各自的心聲。這種唱法以前從沒有過，《再生緣》之後幾乎成為新編戲的常態，《瀟湘秋夜雨》便安排了父女（老生、花衫：楊傳英、郭小莊）兩個聲部的二重唱。

這段輪唱同唱非常新鮮，觀眾掌聲連連、情緒熱烈，編腔同時也操琴的朱少龍老師特別用心，他說：

如果我編流水板輪唱，一下子就過去了，你們倆根本來不及眉來眼去，觀眾也來不及搞清楚你們各自想什麼，最後稀哩呼嚕給個彩了事，那有什麼意思？

朱老師說得生動極了，這裡的情緒和《四郎探母》的〈坐宮〉不一樣，不是緊張地對唱，而是各自抒情，或驚訝、或喜悅、或欣賞、或疑惑，情緒起伏有不同面向，音樂要給兩個人各留一點迴旋的空檔，並給觀眾留有品味、參與的時間。朱老師的腔是從西皮搖板開始，轉慢流水最後帶拖腔，而後小生轉二六，最後再以兩人合唱大甩腔結束。這段唱還有個難處：兩個都是小生。皇甫少華是小生，孟麗君當時改扮丞相，也是小生，兩個小生同唱，要如何做聲音上的區隔呢？

這是這戲的難處，也是妙處。孟麗君面對外人時，是以小生男子的聲音形象表現，但內心獨唱時，可以摻雜旦角女性的嗓音、唱法以及表情姿態。京劇有所謂的「打背供」（或寫「躬」），轉過身去，一抬手，下面的唱或白就都是內心獨唱或獨白，台上其他人聽不到，而是和觀眾直接交流；手一放下，面對著同台的另一劇中人時，交流系統的頻道當下轉換，接下來的又都是劇中人物之間的對話了。京劇存在著這樣的內外兩套交流系統，切換轉折非常方便，郭小莊充分利用傳統的特色，卻又在眉目神情做工表情上誇大區隔，即使是從沒看過戲曲的新觀眾，也能一目了然。這段輪唱同唱之中，有時是對話、有時是心聲，從表情到嗓音都有好幾個層次，兩個小生並不存在有重複的問題。

戲到了後半，又出現第三位小生，皇帝。本來曾想過請老生扮演，但是小莊和我討論多次都覺得不合適，這位皇帝先被畫卷裡女子的超凡脫俗所吸引：

她不是牡丹富貴榴花紅，

恰似那雪裡梅花一枝春；

冷香幽韻入畫景，
半神俊逸冰雪心。

而後發覺原來丞相竟是女子，這才忍不住表達愛戀之意，「年輕慕色」的皇帝絕對不能有一絲油氣，如果由老生來演，一掛上鬍子髯口，情調就不對了。郭小莊毅然決然地做了「一部戲三個小生」的決定，一切從劇中人物性格和戲劇情調出發，不受傳統京劇角色行當平均分配的侷限。被邀來飾演皇帝的名小生孫麗虹，本人一張娃娃臉長相甜美，扮起皇帝，華貴、憨厚又帶幾分稚氣，即使強邀女丞相攜手同遊御苑甚至提出了同榻而眠的要求，整個氣氛仍非常清純可愛。後面君臣同遊上林時，皇帝雖然是在挑逗女丞相，而我盡量用「陽春三月鶯啼囀，今朝畫裡遇神仙」這類典雅的文辭，郭小莊和孫麗虹的演出分寸掌握得體，小莊還設計了摔馬的動作，小生且角身段同聚一身，觀眾反應好極了。

郭小莊面對曹復永和皇帝時的神情完全不一樣，一方是嬌嗔關愛、另一方則是一派正色又難免緊張焦急。女裝裡的英挺孤傲，男裝時難掩的嬌姿，剛中之柔與柔中之剛交替出現，魅力高度發揮。

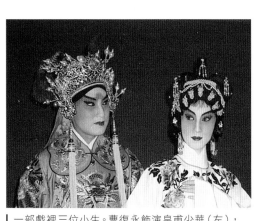

一部戲裡三位小生。曹復永飾演皇甫少華（左），孫麗虹飾演皇帝（右）。

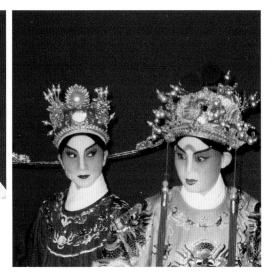

光照雅音

此生
嫁給國劇

《再生緣》演完，我結婚了。我把新娘捧花拋給了郭小莊，全場歡聲雷動，真心祝福她有個好姻緣。

捧著花的她，老神在在地說：「我嫁給國劇！」

這齣戲成爲郭小莊代表作，演完後不久還舉辦了「再生緣歌唱大賽」，很多票友甚至從沒上過胡琴的新觀眾來報名，各自選唱《再生緣》不同段落，選娃娃調小生唱段的最多，也有一人同時包辦皇甫少華和孟麗君兩個角色的輪唱同唱，最後得到大獎的竟是一位八歲小女孩。到了一九九四年，郭小莊再次推出此劇，在國家劇院又滿了三天。甚至不久後山西京劇團李勝素還用我的劇本參加全中國京劇大賽，李勝素因此大紅，很快地，就從山西轉入北京的中國京劇院，和于魁智成爲黃金搭檔。《再生緣》應是台灣京劇對大陸輸出的正面例子。

《再生緣》演完後郭小莊依慣例大睡三天、大吃一頓，那天她打扮得喜氣洋洋，說要到台北縣參加好友婚禮的「辦桌」…

這朋友結婚得真是時候，我每年只在演完後放鬆大吃一天，她就選這天結婚，真好，我可以開懷大吃，妳知道嗎？我很喜歡吃台灣菜，尤其是台灣小吃，辦桌的菜一定合胃口。

不久我要結婚了，喜帖發出後，親友紛紛打聽的竟是：「郭小莊會不會現身？會不會致詞？會不會披白紗當伴娘？」還有朋友說要帶好多她的朋友（我不認識）來參加婚禮，因為要看郭小莊。我原想小莊那麼忙碌怎敢勞動她當伴娘，這下子才著了慌，如果婚禮上她只是賓客之一，親友們一定大失所望，於是拜託小莊以特別來賓身分一定要上台致詞，讓大家看清楚她、也聽到她的聲音。當天郭小莊一到場簽名時就引來圍觀，很多朋友跑進新娘休息室通風報信：「郭小莊來了，綠色長裙套裝。」我化妝才化了一半忍不住也衝出來欣賞。特別來賓致詞果然是婚禮最高潮，之後擔任司儀的好友中視導播譚德英小姐臨時想出花招要新娘拋捧花：「接到的就是下一位新娘！」我把捧花拋給了小莊，全場歡聲雷動，大家真心祝福期待她有個好姻緣，而她捧著花老神在在地說：「我嫁給國劇！」

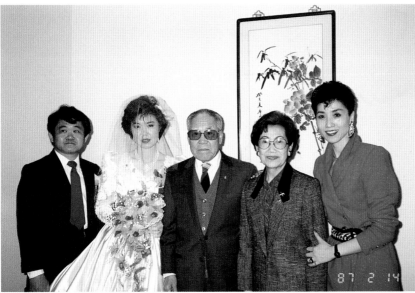

郭小莊（右）參加本書作者
王安祈婚禮，左為新郎邵
錦昌，中為一手創辦大鵬
劇校的前空軍總司令王叔
銘將軍及夫人。

郭小莊探視懷孕的王安祈
（左），當時正在編寫《孔
雀膽》。

因為我代表台灣

如果沒有新編創作，如果沒有現代劇場觀念的改革，

當我們和北京的藝術家相遇時，

我們拿什麼給觀眾看？

俞大綱先生為郭小莊量身打造的《王魁負桂英》，每一回演出都像在她生命軌跡或藝術開創上刻印下一道轉折的紋路，一九八八年受邀參加在香港舉行的第十二屆「亞洲藝術節」，《王魁負桂英》更成為兩岸京劇第一度的相會。

一九八八年，雅音受邀在香港舉行的第十二屆「亞洲藝術節」演出四天，郭小莊非常興奮而慎重。將京劇推向國際是郭小莊致力追求的目標，而她最重視的是出國演出的形式和劇場。

我第一次出國演出，是一九七〇年入選少年國劇團，赴日本參加萬國博覽會，我主演《金山寺》白蛇；一九七三、七四兩年，教育部組成大型國劇團，連續兩年赴美巡迴演出，我兩次都入選，在美國各大城市演出幾十場。這幾次出國，我在全力以赴的同時，卻都有無限感觸，這麼多名角齊

光照雅音

188

集一堂，到國外只表演集錦式菁華濃縮片段，又多以武打動作為主，這種方式對於傳統文化的傳播，是否能達到效果？

一九八四年她應邀來到紐約林肯藝術中心時，即把雅音小集創新風格的完整大戲《白蛇與許仙》搬上這世界聞名的劇場，之後雅音新戲《孔雀膽》到美國演出時，她也爭取在奧斯卡頒獎典禮的舞台上呈現。當十二屆「亞洲藝術節」邀雅音時，

我首先問清場地，一聽是香港大會堂音樂廳，我就安心了，這劇場堪為城市文化標幟，硬體設備和觀眾層面都適合現代化藝文展演，我當下決定要把《王魁負桂英》帶去呈現，連演兩天，另外兩天是傳統戲《紅娘》，香港的京劇行家非常多，希望他們能欣賞到台灣的京劇美學，即使是傳統老戲，我也有我的詮釋。

無巧不巧，緊接雅音演出的隔天，北京京劇院將在新光戲院演出十二天，為香港聯藝公司舉辦的「梅蘭芳藝術經典作品匯演」。來港京劇陣容非常堅強，包括梅蘭芳的兒女、著名京劇青衣和老生梅葆玖、梅葆玥，梅派著名青衣沈小梅和李玉芙，葉派小生葉盛蘭的兒子和媳婦葉少蘭、許嘉寶，譚派老生譚門第四代譚元壽，著名老生馬長禮，還有馬連良之子馬崇仁等。當時兩岸藝文界尚未展開交流，這是第一次相見歡，更因一先一後緊接著在港演出，有點拼場飆戲「打對台」的意味。

郭小莊非常看重這次演出：

因為我代表台灣！

她早早提前到了香港，一方面勘查劇場設備，為燈光布景做萬全的準備，一方面會見媒體，接受香港無線電視台訪問，介紹台灣京劇創新身段等地演講，「把傳統推向校園」是雅音率先開創並行之有年的理念，郭小莊和台灣的校園早已建立了緊密關係，但是她對香港年輕學生卻是陌生的，香港有很多戲迷行家和票房，但是京劇藝術之美出了這個圈子卻不見得廣為人知，郭小莊非常願意藉這個機會把她「生死以之」的藝術介紹給香港的年輕朋友。她在演講時的熱情與真誠散發出高度感染力，她以《王魁負桂英》為例，和聽眾互動交流，她一邊作身段一邊問聽眾：「在情緒到了這麼緊繃的時刻，如果只按傳統程式，請問您覺得夠不夠？」而後做出新設計的身段，再問聽眾的感受，全場氣氛熱烈，傳統與現代之間的磨合與拉鋸，在解說與示範中使滿座聽眾產生了高度興趣。

連續幾場校園講座，形成未演先轟動的氣勢，香港記者全程關注郭小莊一舉一動，台灣各大報名記者也都專程赴港，他們報導雅音謝絕一切應酬專心排練的嚴謹態度，報導雅音彩排時如何一邊適應燈光走位一邊卻已全然入戲的狀態，報導大會堂四天賣座全滿，當然也大幅報導正式演出時開賣站票。

這四天演出，大陸名伶也很關心，梅葆玖、葉少蘭等在雅音第二天演出前抵港，一下飛機就趕赴後台，緊緊握住郭小莊雙手，正在化妝的小莊既興奮又感

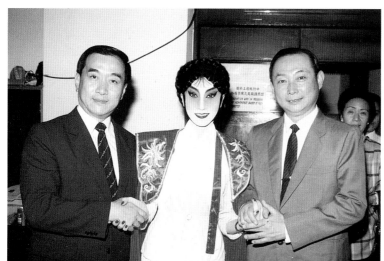

雅音到香港演出《王魁負桂英》,著名影星汪明荃後台探視。(上圖)

梅蘭芳大師之子梅葆玖(右)和葉派小生開派宗師葉盛蘭之子葉少蘭到香港大會堂後台探望正在化妝的郭小莊。(左圖)

(上圖)

梅蘭芳大師子女著名梅派青衣梅葆玖和余派老生梅葆玥(右),到香港大會堂後台探望代表台灣參加亞洲藝術節的郭小莊(中)。

(右上至下)

梅蘭芳大師之子梅葆玖(右一)和葉派小生開派宗師葉盛蘭之子葉少蘭(左一)到香港大會堂後台探望正在化妝的郭小莊以及飾演王魁義僕的台灣著名馬派老生哈元章(左二)。

京崑大師俞振飛和著名程派藝術家李薔華伉儷來到香港大會堂《王魁負桂英》後台探視郭小莊。

動。

演出時燈光、布景、氛圍、情境整體「質感」以及戲的節奏和濃度緊緊抓住全場觀眾，偌大劇場鴉雀無聲，觀眾隨著桂英的喜怒哀樂動情入戲，冥路鬼步的飄忽淒迷更引發連連驚嘆。結束後梅葆玖等再度進入後台，表達他們對創新的肯定與讚許，稱讚郭小莊是「有思想的演員」，京崑大師俞振飛更是連連讚好。

在這麼多位前輩大師面前，我非常有自信，我相信俞老師情深韻美的文學名劇，雅音的整體劇場觀念，絕對可以成為台灣京劇美學的代表。

這一刻，我更堅信雅音所堅持的創作和創新觀念是必要的、正確的，如果沒有新編創作，如果沒有現代劇場觀念的改革，當我們和北京的藝術家相遇時，我們拿什麼給他們看？

這次兩岸京劇界會面，他們的戲碼是《四郎探母》、《龍鳳呈祥》、《紅鬃烈馬》，我好慶幸我們新編了《王魁負桂英》，這是台灣的成績！

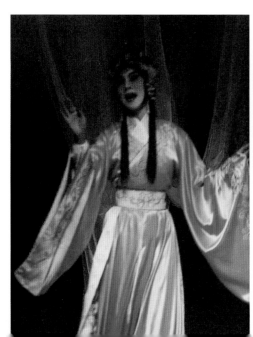

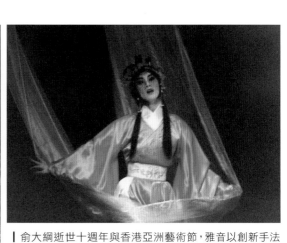

俞大綱逝世十週年與香港亞洲藝術節，雅音以創新手法重新處理《王魁負桂英》，郭小莊飾演的桂英以恍惚迷離的神情，掀開輕紗帳幔，呼喚著王郎，帶戲上場。

光照雅音
(192)

全新打造
王魁負桂英

登琨豔設計的「舊情綿綿」咖啡館當時是台北市重要一景，《王魁負桂英》是他第一次的劇場設計。他以墜紗營造縹緲迷離的情韻，而小莊的表演也是全新的。

《王魁負桂英》雖然演過多次，但這次郭小莊在藝術上更做了全新處理，先於一九八七年俞大綱逝世十週年紀念演出時在台北社教館（今「城市舞台」）呈現，而後再做精修，始帶去香港展演。當時雅音已經演過五、六部新戲了，整體劇場的觀念都和以前不同，郭小莊特別邀請登琨豔先生重做設計。

登琨豔設計的「舊情綿綿」咖啡館當時是台北市重要一景，無論建築造型或經營方式，都是時代的標誌。受邀加入創作群，《王魁負桂英》是他第一次的劇場設計。他以墜紗營造縹緲迷離的情韻，而小莊的表演也是全新的。

桂英的出場，原是在「四平調」前奏中踩著鑼鼓點子規矩亮相，小莊這次改以悽惶、凌亂的腳步，掀開兩重輕紗帳幔，呼喚著「王郎、王郎」，恍恍惚惚出來，帶著戲上場。桂英晝夜思念王郎，彷彿隨時聽得王郎聲音，急切切出來尋找，一定神，「王」字頓住，原來寂寂庭院空無一人，這才悠悠唱出「想人生最

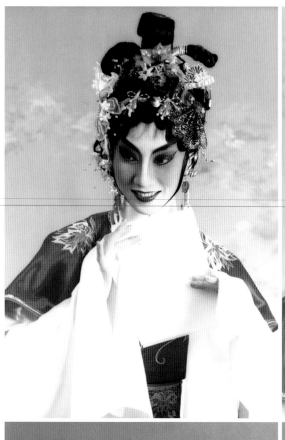
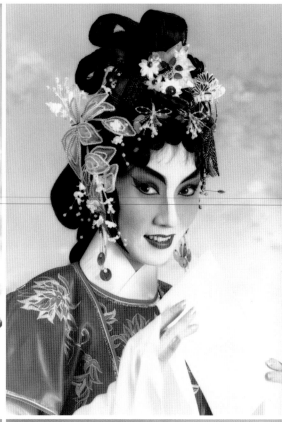
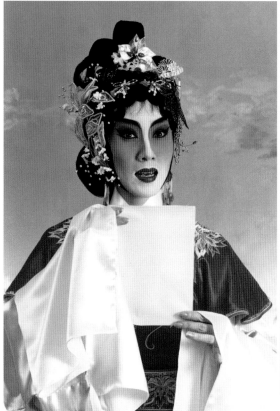
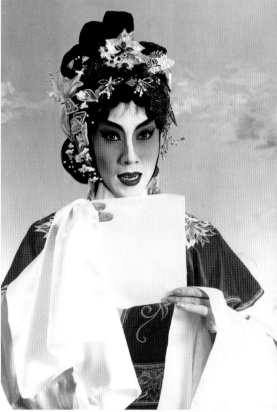

1987年演出《王魁負桂英》時，郭小莊由欣喜嬌羞到驚疑悲憤心碎的神情，較首演更細膩。蔡榮豐／攝影

苦苦不過別離」。

桂英被休，至海神廟〈淒控〉，郭小莊從下場門沿著舞台後方，筆直地、茫然地、失了神地向前走去，斗篷拖在地上，手提著香燭籃子：

海茫茫慘離群愁雲無際。

眼前彷彿一片滾滾波濤，無邊無際的是海水也是愁懷，而後海風一陣，桂英揮舞著水袖連轉了好幾圈，在燈光忽明忽暗的襯映下：

閃得我任孤飛無靠無依。

燈光閃爍中，轉圈的身影間歇的明滅映照。最後桂英倒在台口：

猛抬頭又來到舊遊之地。

伸著手像是撫摸廟裡牆上的斑駁舊跡，又像在追尋逝去的戀情，眼神由憑弔到惆悵：

最傷心四下裡風景依稀。

隨後頹然入廟。

《王魁負桂英》的情探，桂
英鬼魂穿越陰陽探尋人間
是否仍有真情。郭小莊曹
復永分飾桂英與王魁。
蔡榮豐／攝影

最後的〈情探〉，捨棄了人鬼實際的爭鬥，幻化為王魁內心的恐懼不安，桂英在屏風隔簾後顫聲呼喚王魁，燈光明滅裡，王魁驚恐，前後揮劍、左右閃移，終至誤觸寶劍倒地而亡。

「戲劇要跟著時代走，要不斷進步。」這是俞老師教我的，對於這齣戲的不斷改進創作，是我對俞老師最誠懇的紀念。

這次演出對於〈冥路〉的鬼步也有更細膩的處理，表現得更幽靜、更淒美，和我另外兩齣戲裡的鬼路迥然不同。

《竇娥冤》裡也有鬼路，竇娥在小鬼和燈籠鬼的引導下，悽悽慘慘追尋歸鄉路，尋找能為她雪冤的父親。冤死的憤恨使竇娥的鬼魂扭曲變形，後垂長髮、前覆黑紗的無頭造型，和小鬼、燈籠鬼三位演員站成一條線，兩鬼拉著竇娥的長水袖繞著竇娥轉圈並扭轉水袖，而後三人一同僵屍跳，冤死是一切身段的根本。

傳統戲《活捉》也有鬼路，小莊和吳劍虹在國父紀念館演過，閻惜姣鬼魂向張文遠復仇，陰風慘慘、鬼影幢幢，亡魂一縷，蹉步、旋風步、高矮步、或前進、或倒退，有正走，也有側移，活捉張文遠時兩人繞圓桌正反輪替跑圓場，非常激烈，小莊飾演的閻惜姣還有一個「高抬後腿」的動作，即使從鬼魂的身段設計都看得出閻惜姣性格的淫蕩，整個情調更是和《王魁負桂英》不同。

《王魁負桂英》的冥路以「縱然埋骨成灰燼，難遣人間未了情」為基礎，一樣

郭小莊《竇娥冤》的鬼路。蔡榮豐／攝影

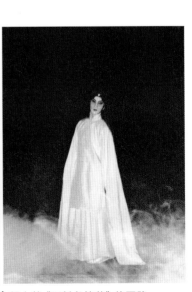

郭小莊《王魁負桂英》的冥路。

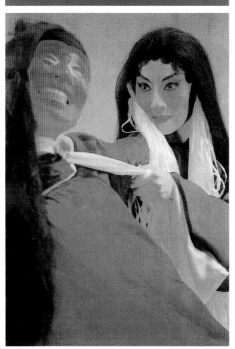

郭小莊與吳劍虹合作閻惜姣「活捉」張文遠，屬鬼造型與桂英迥不相同。

《王魁負桂英》的冥路：「縱然埋骨成灰燼，難遣人間未了情」。

有旋風步、高低步，但身段柔美，處處含情，服裝不像竇娥和活捉的黑色，改用純白，桂英魂已斷而一點情根未絕，猶自飄飄蕩蕩，探詢人間是否還有真情。雖然出現了很多小鬼，但沒有讓群鬼亂舞，桂英是一縷幽魂獨自情探，群鬼默默在旁護送陪伴，整個場面是安靜的。

兩岸香江相見歡，《王魁負桂英》給對岸的深刻印象，進一步促成了一九九〇年的兩岸京劇同台聯演。一九九〇是徽班進京兩百年，香港舉辦大規模京劇匯演，邀請郭小莊做為台灣代表，到香港和著名淨行藝術家景榮慶合演《霸王別姬》。

我非常興奮，這是兩岸演員聯手合演的第一次。對於這部梅派經典名作，我試著給予新詮釋，達到繼承和發揚京劇的目的。

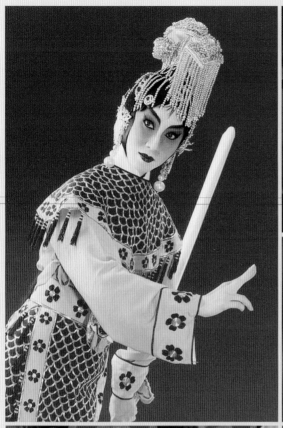

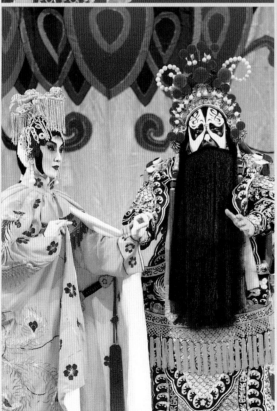

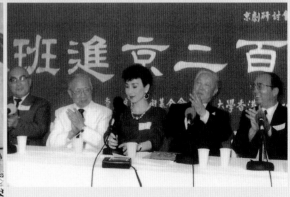

（左上至下）

| 郭小莊在香港演出《霸王別姬》。

| 民國七十九年徽班進京兩百年，郭小莊應邀代表台灣到
香港與花臉藝術家景榮慶演出《霸王別姬》。

（右上至下）

| 1990年徽班進京兩百年，郭小莊（中）應邀代表台灣到
香港演出《霸王別姬》，梅派藝術家杜近芳（左）與程
派張曼玲到後台探視。

| 郭小莊（右三）應邀在「徽班進京兩百年與京劇發展研
討會」發言，同時發言者尚有京劇大師張君秋先生（右
二）、景榮慶先生（左一）、高占祥先生（右一）等。

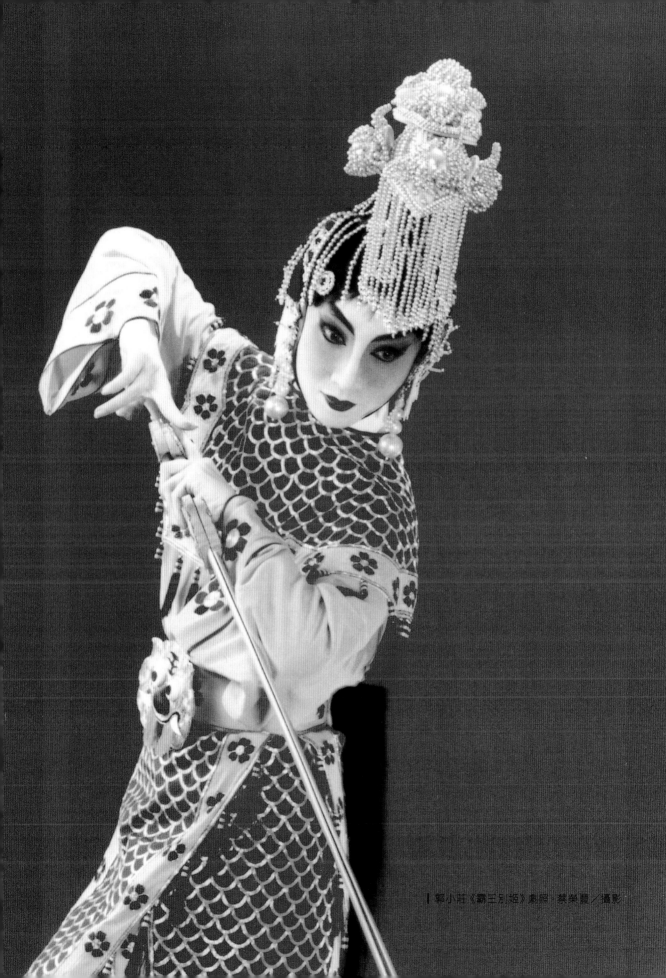

郭小莊《霸王別姬》劇照·葉榮豐／攝影

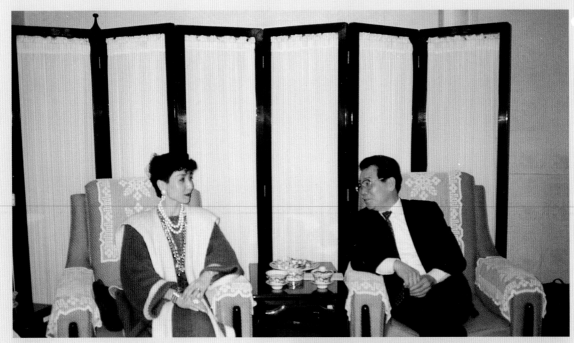

《王魁負桂英》開啟了雅音與大陸京劇界的交流，隔年1990年郭小莊赴大陸和天津市長李瑞環見面。（最上圖）

1990年郭小莊（右）在北京與著名京劇藝術家劉長瑜見面。（上圖）

1990年郭小莊在北京與京劇淨角藝術家袁世海見面。（右上圖）

著名京劇藝術家童芷苓（中）於1990年來台時特別到雅音排練室參訪，左為崑劇名家田仕林教授。（右圖）

（左頁）
郭小莊主演《王魁負桂英》。
　　蔡榮豐／攝影

光照雅音

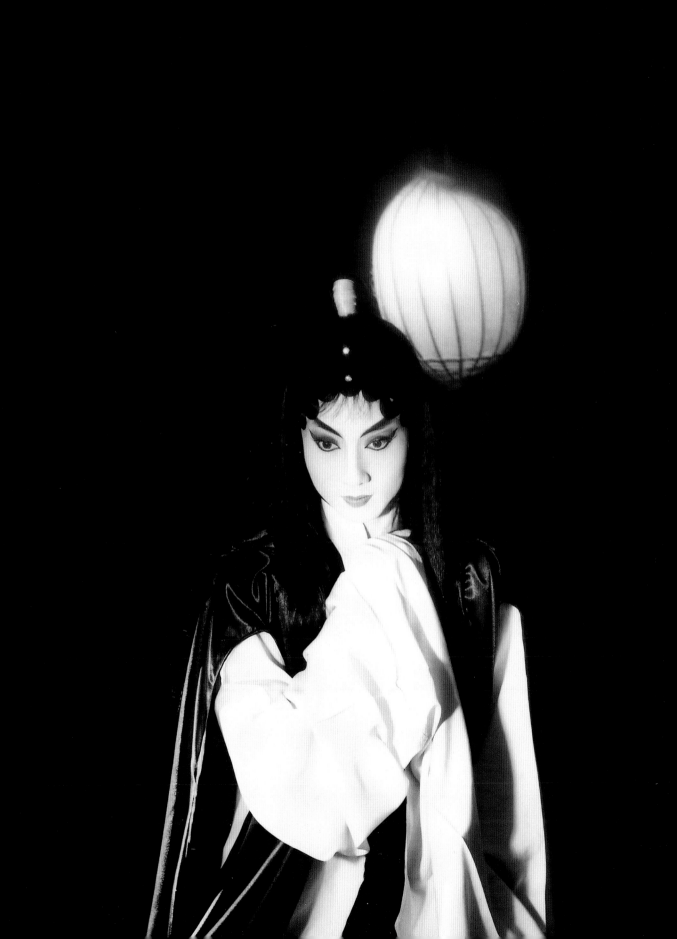

同到洱海
賞月明

郭小莊的人物形塑不在唱腔，在內心戲。她悠悠唱出「同到洱海賞月明」，阿蓋公主到另一個世界赴約去了。

迷茫的眼神，或是嘴角一絲隱約漾起的笑意，

內心的幽微隱曲便浮現了。

編寫《孔雀膽》時，我懷孕了，肚子裡的小生命使我對親子關係有特別感受。

這齣戲裡有兩個命運坎坷的孩子，親娘早逝，父親被害，他們雖然很喜歡父親再娶的女主角，但是因為害羞、也因為心中對去世親娘的依戀不捨，始終不願意叫女主角一聲「娘」，直到女主角服毒臨終倒下去前一刻，「娘」字才噴薄而出。

小莊和我討論劇情時便十分投入，而我知道，這故事更觸動她的，是父親。

小莊和父親感情深厚，她攙扶著父親一同欣賞節目以及郭伯伯拿著相機捕捉女兒一舉一動的景象是藝文圈裡一幅動人的畫面。雖然小莊為雅音小集付出全部時間精力，比較沒時間陪父母做父母想做的事，但戲裡的親情幾乎是小莊自己情感的投射。像《再生緣》這樣的喜劇，她都一再提醒我要多寫點孟麗君對父親的思念，遑論《孔雀膽》故事本身就處處脫不開親情與愛情的糾纏，從討論劇本開始，她便隨時處在「動容」的狀態，隨時想著女主角夾在父親和丈夫之間該如何安頓

情感。

《孔雀膽》演阿蓋公主（元代雲南王之女）的故事。男主角是大理段氏王朝的段功，他特地帶著大理兵來到雲南掃滅敵寇，雲南王為了答謝段功，也為了想把段功留在雲南練新兵，所以將愛女阿蓋許配段功為妻，儘管段功比阿蓋年長很多，儘管段功原有婚姻，已逝的妻子還留下兩個孩子。很明顯的，這是一樁政治婚姻，但段功和阿蓋真心相愛，兩個孩子也很喜歡阿蓋，一家四口在雲南新組了幸福家庭。只是雲南王費心安排的政治婚姻，反而引起了蒙古群臣的猜疑嫉妒，段功的誠心敵不過種族偏見，他們設下了陰謀毒計。

原先我為陸光國劇隊吳興國等編了這故事，以《通濟橋》為名，而當我針對郭小莊量身打造重新編寫時，父親成為重要角色，父女情成為關鍵。楊傳英飾演的雲南王不是壞人，一開始他真心欣賞段功，希望藉著婚姻籠絡住這位異族英雄，但是當時局安定，他又開始對段功不放心，身邊的臣子每天跟他嘮叨異族必有異心，種族偏見使他對女婿產生猜疑，而他最深的恐懼還是怕段功挾持愛女做為要脅。擔心女兒安危的他，親手把劇毒孔雀膽交給女兒，囑咐女兒一旦確定段功謀反便以此除奸。不能否認，這是父親對女兒的愛，但是愚昧的愛、自私的愛、錯誤的愛。

郭小莊詮釋阿蓋時，深刻表達出對父親的複雜情緒，一開始聽說父親懷疑夫婿的忠誠，她忍不住憤怒，而當她聽父親說道：

為父白髮蒼蒼風燭殘年，膝下唯有我兒一人，倘若段功潛回府來，怎容他傷你毫分？快將孔雀膽收下，以備不時之需，為父方得安心，收下了

吧，收下了吧！

阿蓋含淚接下父親的愛，卻下了決心，要以此物證明夫婿的清白及自己情愛的堅定。

對愚昧昏瞶的老父，阿蓋不再辯理也沒有苛責，她只急忙奔向橋頭想要以一己之力保護夫婿，而她來遲了一步，飛揚起的慘綠色大斗篷無法保護段功，只能覆蓋著段功屍身，以深情摯愛撫慰屈死的靈魂。傷心欲絕的阿蓋沒有倒下，直到她確知兩個孩子回到大理繼承父業，她才吞下孔雀膽追隨夫婿靈魂「同到洱海賞月明」。

這段歷史在《蒙兀兒史記》有簡要的記載，明末雲南遺老劉毅庵詠阿蓋妃的詩句特別提到公主的苦心：「雀膽陽收全父命，蘭釭暗剔勸夫歸。」親情與愛情間的糾葛，成為這齣戲的「戲膽」核心。蒙古眾臣的詭計還沒付諸行動時，阿蓋已預知了陰謀，為夫婿擔心卻不忍也不能說破真情，因為這一切是她的父親和她的同胞設計的，阿蓋面對段功時，收起愁容強顏歡笑，轉而以自己隨夫同回家鄉「故土風物慰衷腸」為由，勸說段功離開險境。

大理四勝是鄉情的召喚，是阿蓋的委曲用心，女性隱父之過、保全夫妻情愛的苦衷，是阿蓋人格可敬之處，同樣是悲劇人物，她和竇娥和劉蘭芝一樣，不是惹人同情的可憐角色，是擁有堅強勇氣承擔悲苦的高貴女性，而大理四勝的曲文描繪以及和唱腔舞蹈身段相互呼應的整體呈現，在全劇便擔負了重要作用。

大理四勝在劇中前後出現好幾次，每次功能不同，一開始是單純的風光描繪，一家四口隨著「風、花、雪、月」的述說共同編織著一生的美夢；第二度提到大

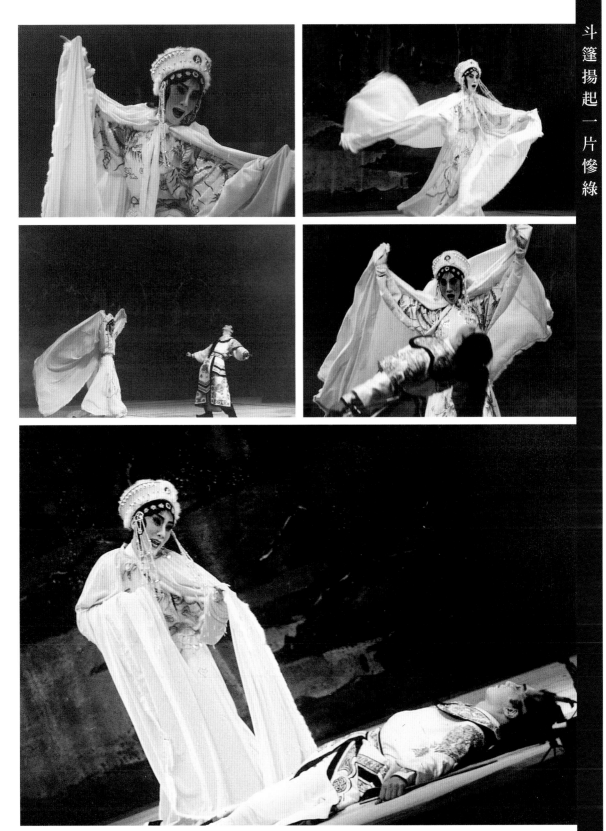

郭小莊飾演的阿蓋公主來遲了一步，斗篷揚起一片慘綠，
覆蓋丈夫屍身，以深情摯愛撫慰屈死的靈魂。

理四勝，阿蓋已意識到美夢底層的陰霾難再遮掩，她特意強化故土風物的情感內涵，心中卻已自知夢境只是勸歸的藉口依恃；段功沒能來得及回故鄉，通濟橋頭遭到岳父雲南王派人刺殺，氣絕身亡之前，段功耳畔似乎聽到妻子阿蓋的呼喚，他已無法回應，只斷斷續續說了一句：

阿蓋……洱海……秋月。

段功死後，恍惚失神的阿蓋，遙望遠方，唱出：

洱海望月成虛幻，點蒼賞雪夢已殘；
隴首春風猶自暖，何處錦浪十八川？

口吻轉為憑弔，笛子伴奏的「吹腔」像是內心的喃喃自語，阿蓋整顆心已經隨著一個永遠不可能實現的殘夢而破碎了。而這幾句殘夢的追悼，在戲劇情節發展上竟又隱藏著另一層功能，她是在拖延時間好讓兩個幼子逃出羅網，此度提及的大理四勝，是真情也是假戲，害死夫婿的矢烈將軍，就在阿蓋的憑弔兼詛咒聲中，神思恍惚踏上了不歸路，血濺黃沙。

劇中最後一次提及的大理風光，只集中在「洱海秋月」一幅畫面，這是全劇最後一個鏡頭。吞下孔雀膽的阿蓋，眼裡、嘴角浮起了笑容，淒涼的笑容，人間世無法實現的約會，即將在另一個世界實現，阿蓋遙望遠方，喚一聲段郎，悠悠唱出「同到洱海賞月明」後倒地身亡。

阿蓋公主（郭小莊飾，左二）和丈夫（曹復永飾，右二）兒女一家四口隨著「大理四勝」的述説共同編織著一生的美夢。

年年歲歲
此日情

不必擔心觀眾看不見，只要郭小莊自己動了情，
感染力無遠弗屆。
處處是情，處處是戲。

郭小莊的人物形塑不僅在身段，更在隱約含蓄的內心戲，也許就是一個迷茫的眼神或是嘴角一絲隱約漾起的笑意，女性內心的幽微隱曲便浮現了。不必擔心觀眾看不見，只要小莊自己動了情，感染力無遠弗屆。哪怕只是一絲哽咽的聲音，哪怕只是身體側斜的弧度稍轉，處處是情，處處是戲。

整齣戲的情節轉折劇烈高潮迭起，整體氛圍一如舞台美術設計李賢輝所繪製的巨幅大幕。李賢輝目前是台大戲劇系教授，當時他還剛從工程博士跨入劇場設計，這是回國後的第一部作品。他深刻體會戲曲的寫意空靈美學，不在台上搭建立體布景，而利用繪畫技巧在大幕和景片上表現劇情需要的氣氛。他所繪製的巨幅孔雀膽布幕，色彩和線條真如盛張羽翅的開屏孔雀，華美艷麗、炫目耀眼，而美感裡隱藏著一道一道的鬼魅陰森，又使人不寒而慄。觀眾進場一看到這幅大幕，立刻被異國情調以及艷異氛圍所包圍。

故事發生在元朝，有蒙古人、也有大理族，服裝造型設計上也有很大創新空間，一開幕在「金環閃爍響錚鏦，羯鼓低昂如有情」歌聲中，郭小莊穿了一套充滿邊塞風情的舞衣，特別學了一段民族舞蹈，豪邁俏麗的風情，襯托段功英雄氣概，多情少女對大理總管的仰慕之心，盡付鈴聲舞影；而後一家四口滇池畔行圍射獵，「人生幾度逢佳會，年年歲歲此日情」，以趙馬走位呈現出和諧畫面。此時的粉色斗篷輕短便捷，不同於後半的造型，同樣是斗篷，後半綠色大斗篷為了加強沉痛的心情也映襯陰險詭異的外在氣氛，斗篷兩幅用了大塊布料，便於施展飛奔橋頭的身段，最後換上白色毛邊厚重的絨布斗篷，心境的沉重悲涼淒寒，從服裝造型便可體現。一九八九年十月，雅音把此戲帶到美國西岸幾大城市演出六場，節目單封面便用最後一件黑底白絨斗篷造型，烘托著小莊淒迷茫然的眼神，全劇的悲劇意蘊一目了然。而最初一九八七年在台灣首演時，節目單封面是以李賢輝的孔雀膽布幕為背景，搭配邊塞舞衣為劇照，手中的毒藥和背景的艷異氣氛相映，詭魅極了。

此劇演完小莊依慣例以吃慶祝，這回的心情不是放鬆而是低迷惘然，她沉陷在由大理四勝串起的曲折情感線裡，起伏難安。那是一九八七年，剛剛解嚴，才開放到大陸旅遊探親，朋友之間還沒人去過大理，郭小莊特別找了一家雲南餐館，嘗嘗過橋米線、破酥包子，點了一盤大薄片、綠豆涼粉，對著牆壁上掛的「洱海秋月」風景照片，神悠然，心嚮往。隴首清風，點蒼瑞雪，像是遙遠的夢境神話，而在舞台上，在戲裡，隨著音樂舞蹈身段，雅音以真情至性構築了阿蓋和段功的夢土，美麗而蒼涼。

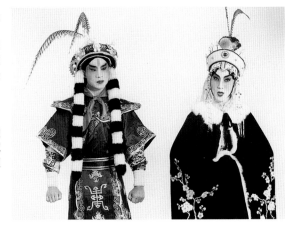

光照雅音

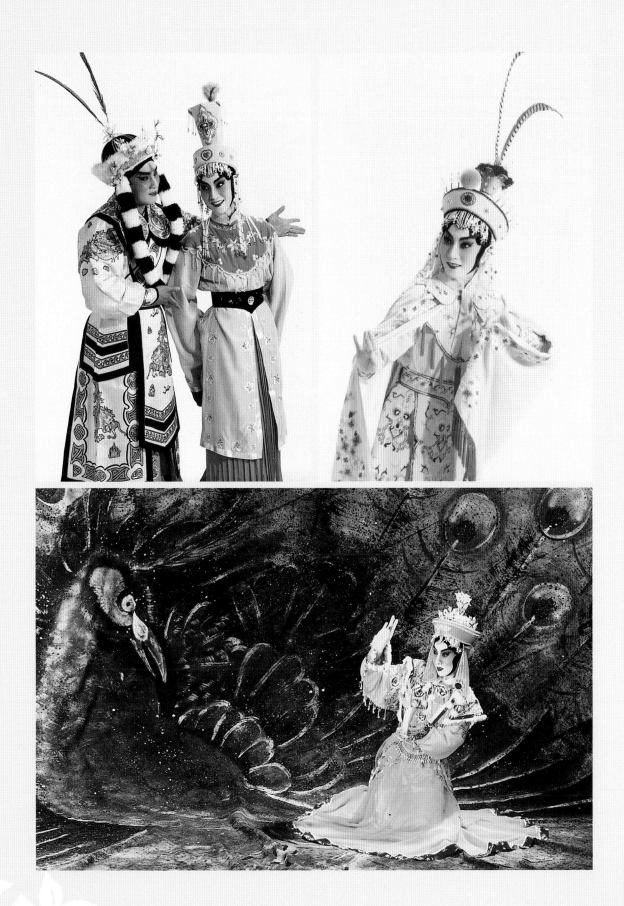

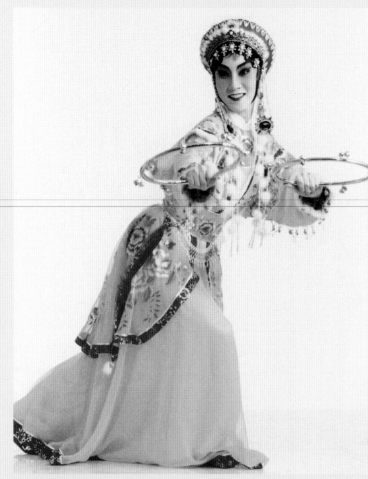

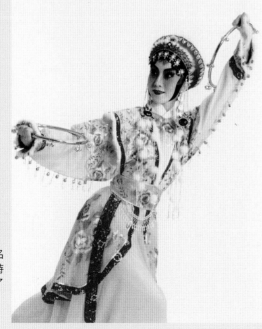

《孔雀膽》由著名
舞蹈家吳素君特
別為郭小莊編了
一支金環舞。
蔡榮豐／攝影

光照雅音

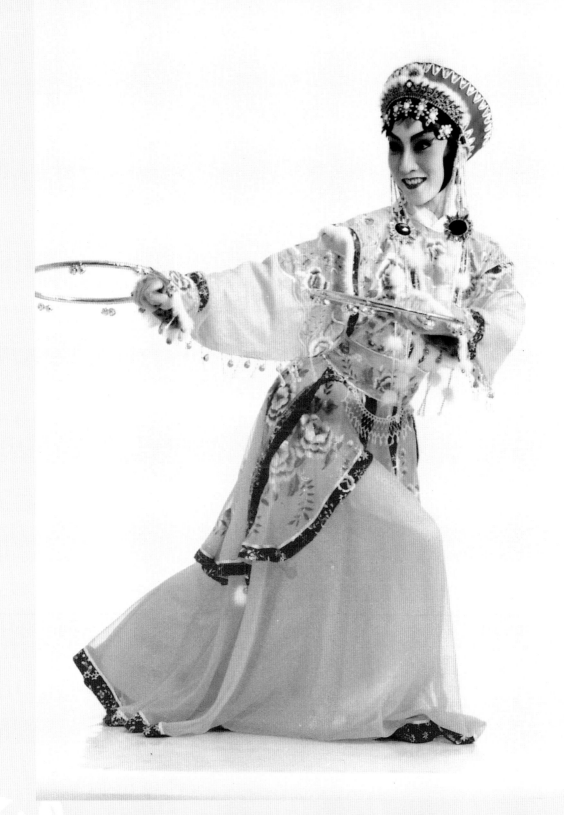

紅綾恨長平公主

京劇第一次運用國家劇院旋轉舞台。

興亡盛衰、時移事變，一如舞台的無聲輪轉。轉動推移之間，送走了明朝江山，也送走了長平公主的美麗人生。

旋轉的舞台

一九八九年，演明末長平公主的《紅綾恨》，進入國家劇院。

舞台設計李賢輝先生，運用了旋轉舞台。這是京劇的第一次，五堂布景，金殿、御苑、家宅、庵堂到重回金殿，流轉自如。

同時，興亡盛衰、時移事變，也一如舞台的無聲輪轉。

轉動推移之間，送走了明朝江山，也送走了長平公主的美麗人生。前朝的公主，一度裝聾作啞隱藏在深山庵堂，她原可以緊縮心靈在大自然裡稍獲安頓，而她選擇了回來，在還未成婚的駙馬鼓舞之下，舞台兜轉了一圈，她回來了，白冠白衣，重登舊日宮苑，端凝肅穆，像是要回來完成一場神聖的儀式。

距今近二十年了，我還清楚記得那一幅畫面：郭小莊飾演的長平公主，在國破家亡之後回到舊日宮殿，這是從小生長的家，也是母親自盡的所在，是自己被父親劍劈昏迷的所在，而父親呢？父親已在煤山自縊，此地已是清帝宮殿，龍樓鳳

光照雅菁

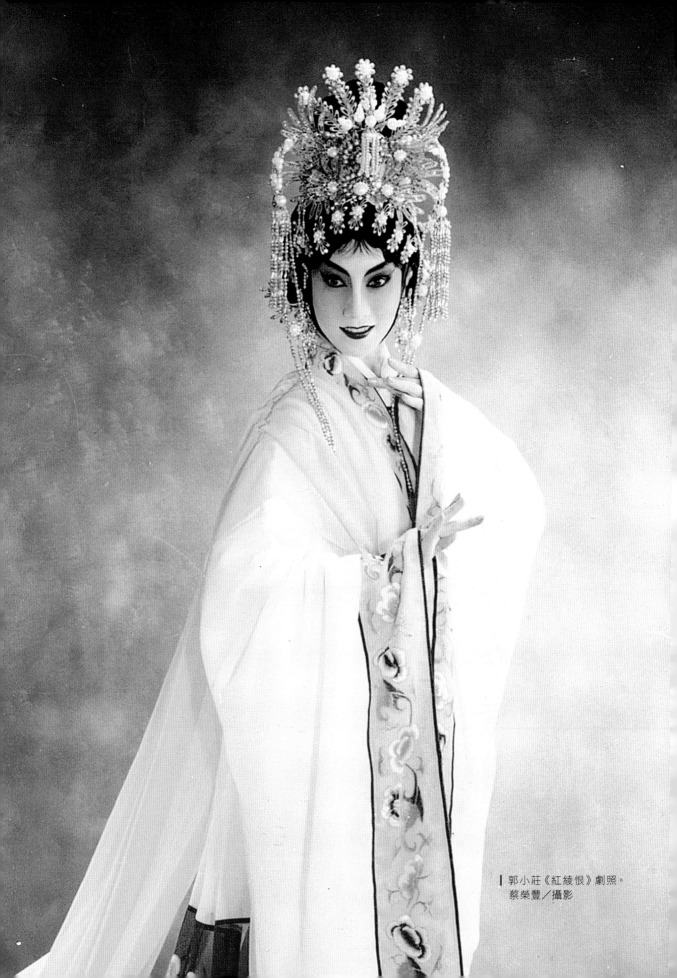

郭小莊《紅綾恨》劇照。
蔡榮豐／攝影

闕端坐的是順治新君，重回故地，人事全非，公主神情淒然迷惘，沿著舊日的雕欄玉砌，一一撫摸，一一憑弔，直到登金殿拜新君那一刻，迷惘蒼涼的神色，轉為莊嚴、堅毅與剛強。

回到舊日宮殿，營救胞弟，這是她唯一能為故國做的事；在舊日宮苑，和駙馬完成花燭，這是她唯一能為自己做的事。婚禮宛若喪禮，在舊日宮殿的紅燭雙映、紅綾牽引下，進行一場死亡儀式。

舞台的旋轉，象徵著朝代更替、生死循環，而生命的意義價值，體現在凝定的瞬間。

長平公主人格的最高點，是在新君面前對著降清的昔日舊臣，「血淚交流問蒼穹」。清兵入關初期多假借漢人之力來收服人心，朝堂上多的是靦顏事敵、效命新主的變節者，甚至還有剃光了頭冒充和尚避禍、然後又戴上帽子來求官位的無恥之徒。長平公主走到他們面前，逐一問道：

大丈夫安身立命以何為憑？

這段唱我足足寫了三十句：

甲申年、干戈動，
烽火無情撼皇城。
先帝爺望你捐銀供軍餉，
誰知你金銀財寶自珍藏、兵士無糧怎戰爭？

誰似你、哀哀乞憐討榮封、搖頭擺尾又立在清廷？

殉難忠臣數不盡，

最可敬史閣部屍骨未冷，

最可嘆李國楨罵賊身亡、壯氣崢嶸。

三尺白綾了殘生。

去冠覆髮煤山上，

血肉橫飛濺宮廷；

親生骨肉親手刃，

母后懸樑痛傷情；

那時節、黃羅賜在金階上，

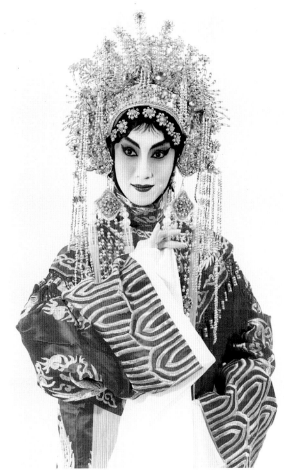

┃郭小莊《紅綾恨》劇照。蔡榮豐／攝影

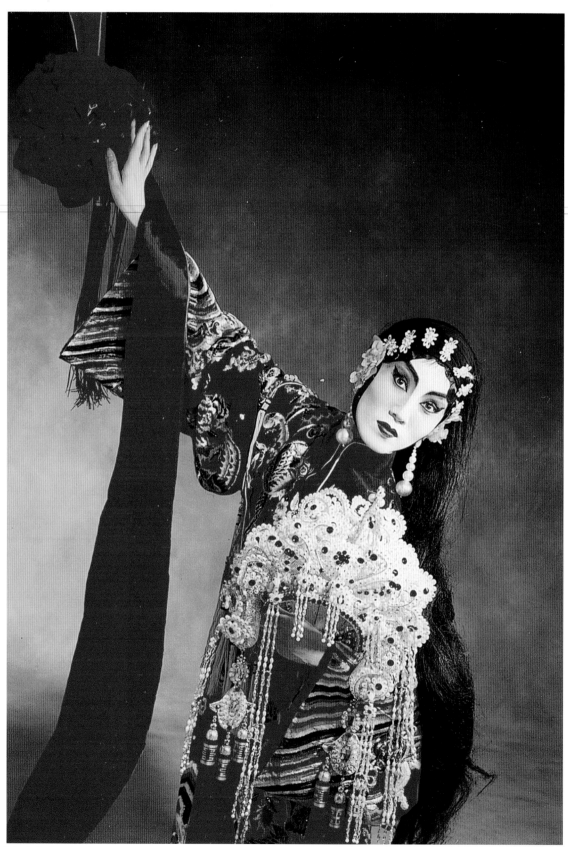

郭小莊《紅綾恨》劇照。蔡榮豐／攝影

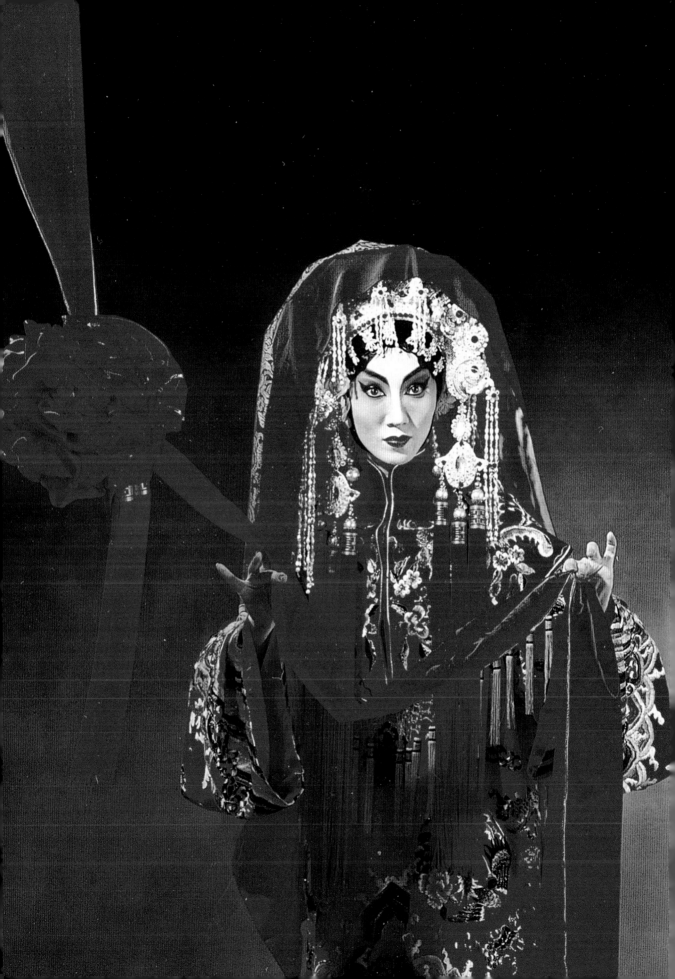

當年食的是大明粟，

不求民隱、不恤民情、不知可憐荷鋤人。

今日重登清帝堂，

眼睜睜、揚州十日、嘉定三屠、竟無一語救黎民！

可記得先帝血書留遺命？

屍體任碎滅、還望垂憐眾生民。

大丈夫安身立命何為憑？

剃髮易服、何以為情？

先帝雖難稱有道君，

爾等可算亡國臣！

大明江山已斷送，

你忍見、太子羈囚籠、先帝屍骸露、帝女拜新君？

到此時不由我悲慟難忍，

先帝、母后！（群臣同哭同唱）先帝啊！

面對這三十句大唱段，朱少龍老師編的腔展現了澎湃酣暢的氣勢，既有段落層次又能一洩千里，情緒有激憤、有沉痛、有悲涼，郭小莊的唱掀起了大高潮，而小莊的感動與感慨是多層次的。

抒情言志
的舞台

她內心有一股澎湃熱情，
她有話要說，
而「舞台」是她抒情言志的場所。

這是雅音小集成立十週年大戲，小莊希望做一部「有份量」的新戲，起先我不太能掌握她的意思，直到那一天，她一反往日的亮麗，黑著眼圈出現在我面前，激動而大聲地嚷著：「為什麼那麼多人不知珍惜？！」我才驚覺到，原來除了京劇，她會為社會狀況而連連失眠。那天是第一次，她撇開了京劇話題，滔滔不絕地訴說著對於社會轉型期脫序現象的看法，越說越激動，我清楚體認到那不是在演戲，是真切的慨嘆；我更體認到，她所關心的不只是身段唱腔，不只是戲，更是她所處的時代社會。而後我們討論十年大戲題材時，她說不要演鬼、妖、妓女或風花雪月的愛情故事，想演一齣能對人生有直接警惕或啟發的戲，很明顯的，她內心有一股澎湃熱情，她有話要說，而「舞台」是她抒情言志的場所，她想藉戲表達人生觀甚至社會關懷。後來我們決定以明亡之際長平公主為題材。戲裡沒

有浪漫愛情，也沒有嬌俏的作表，而小莊演得激動而投入，因為裡面有她想彰顯的氣節與正義。

不過這戲編起來很辛苦，雖然前有崑劇《鐵冠圖》、京劇《明末遺恨》和粵劇《帝女花》可為參考，但面臨的難題在於：古代君臣父子的倫理觀很難搬上民主時代的舞台，這是傳統戲曲與現代結合的根本問題，是走創新路線的雅音必須面對的考驗，針對《紅綾恨》，我們選擇的作法是：改用批判與悲憫角度來塑造崇禎皇帝，閃避了「食君祿、報君恩」，困惑於傳統觀念怎麼才能讓現代人感動。而我以為大陸劇作家劇本裡的批判質疑，或許可提供一個視角，下一部戲《問天》就是在這樣的思考下形成的。

光照雅音

220

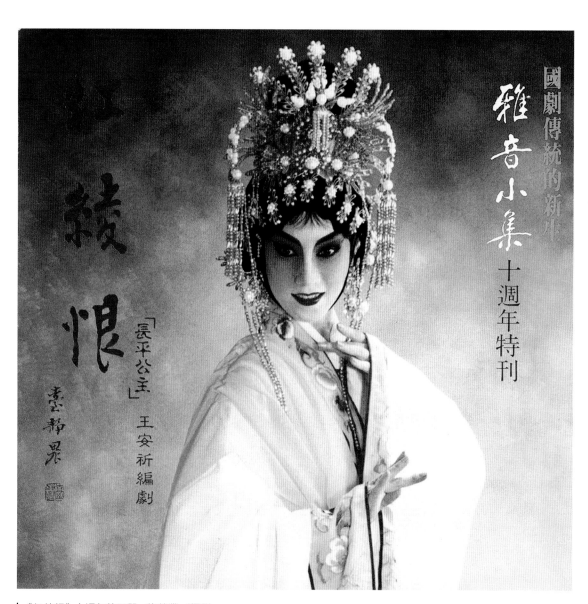

《紅綾恨》十週年節目單。蔡榮豐／攝影

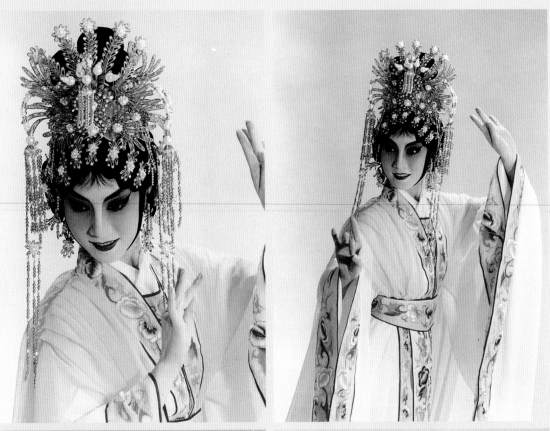

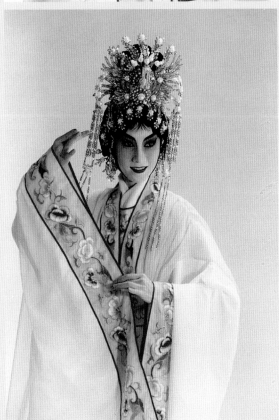

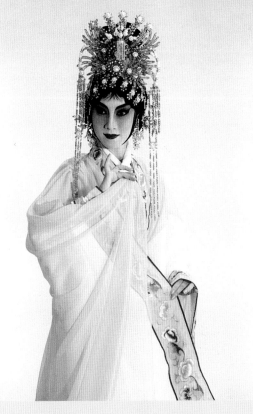

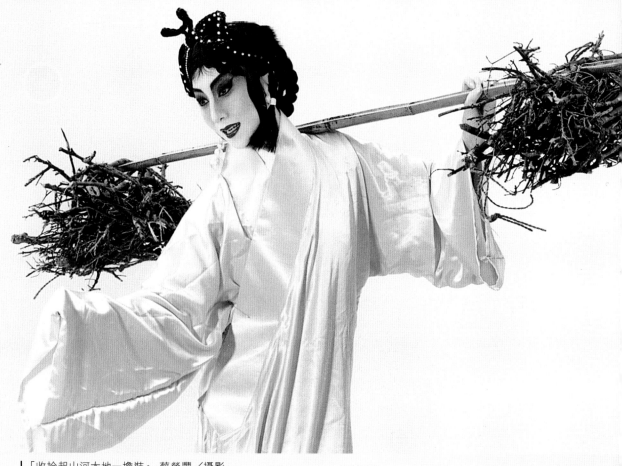

「收拾起山河大地一擔裝。」蔡榮豐／攝影

郭小莊《紅綾恨》劇照（右頁）。蔡榮豐／攝影

女性情慾
的開啟

編劇深入女性被壓抑的情感欲望，
更穿越女性的生命透視男性知識份子的怯懦做作與卑劣，
顏氏夜奔時洶湧的情潮，開啟了女性主體意識的探索。

自兩岸開放藝文交流以來，接觸大陸戲曲作品越來越多，我對陳亞先、羅懷臻、魏明倫、習志淦等幾位劇作家非常佩服，蒐集了很多劇本，心想郭小莊若能演出他們的作品應該會有另一番新貌。我在香港買了魏明倫的《荒誕潘金蓮》，連同劉賓雁的評論文章，推介給小莊，小莊很快沖讀了劇本，對於魏先生「後設」手法靈動的時空切換、游離視角非常佩服，我興沖沖地跟她談起，如果她選此戲在導演手法上將有更進一步發揮空間。而小莊很正經地表示：

劇本很好，但是我不想演這樣的女性。雅音一年才演一次，我很珍惜每一次演出對社會的意義，尤其對青少年的影響，我希望樹立一些正面形象，起一些鼓舞人心的作用。這個劇本雖然人性糾葛很深入，但我演戲的目的不只在藝術本身，我有我的理想。

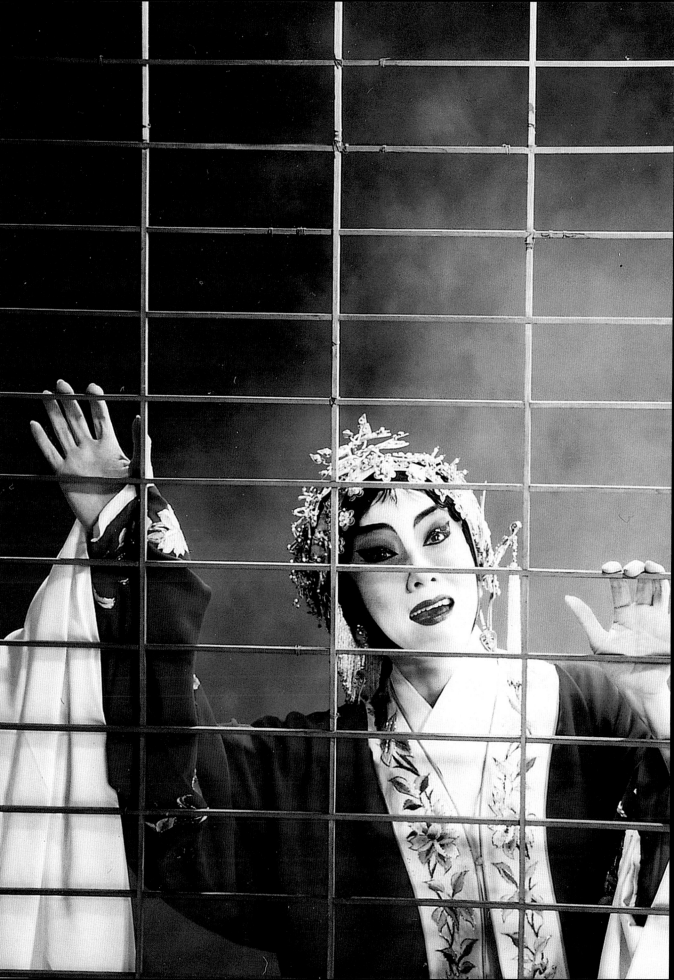

「我演戲的目的不只在藝術本身！」郭小莊何止嫁給國劇，她的人生理想、社會抱負與人格實現全都寄託於此。

不過，王仁杰的梨園戲《節婦吟》深深打動了她。郭小莊要我改為京劇，並改劇名為《問天》。

王先生這劇本從女性情慾開始寫起，而小莊感受最深刻的是母愛，劇中的母子親情打動了她。

小莊和父親一同出現的機會多，大家對郭伯伯都很熟，而郭媽媽很少露面。小莊形容媽媽是典型傳統婦女：

在家默默付出，對我們照顧得無微不至，而在我演出前幾個月就開始為我準備一些有助嗓子及身體的特別補品，例如每天烤牛排燉燕窩為我補充一天體力，父親說什麼她就照著做，順服而堅毅，身體再不舒服都撐著做完，我受母親影響很深，很多事不必多說，去做就是了，任何艱難困苦都只付諸行動。

母愛在雅音新戲裡是重要投射，《節婦吟》劇本觸動了郭小莊內心深處，她自己擔任導演，對兒子一角的指導付出了非常多的心力。

女主角顏氏是個獨立撫孤的青年寡婦，十年來她只是全心全意教子攻書以完成亡夫心願，至於她那屬於年輕女性的感情世界，早已隨夫塵封黃土了，甚至連她自己都以為故人亡靈和冷壁孤燈將伴隨她走完一生。然而自從孩子的家庭教師到

光照雅音

來之後，她的一顆心開始復甦了，一點情苗竟如春草般漸滿了平蕪，她開始重上妝台、巧施丹朱，她的生活開始有了意義有了色彩。當然她其實並不曾期待甚麼具體結果，她只想維持目前的狀態，寒窗暖爐、同處一室、師生共讀、針黹相伴，她由衷希望時間永遠靜止在這一刻，更以為對方也存在著同樣的念頭。

就在一個春風和煦的日子裡，老師突然辭館準備上京赴試了，顏氏的期望陡然落空，眼看著好不容易才燃起的生機又將被春風帶走，眼看著一切又將回到冷壁空屋滿室寂然，這個男人將帶走她一生的希望與生機。她失望極了也矛盾極了，在教師臨行前夕，在閨房門檻之前，她徘徊良久，是該被動地放棄這份若有若無的感情？或主動追求自己後半生的幸福？

「邁一步奼紫嫣紅春爛漫，退一步花謝水流韶光殘。」

終於，她咬緊牙關跨出門檻奔向書館。由閨房到書館這一段咫尺短程卻真如雲山萬疊般迢遞，顏氏艱難地邁出步履，邁出了中國社會下女性勇敢的一步。然而她的勇氣與真情是否能像卓文君一樣掙來自己生命的春天？家庭教師的態度又是如何呢？

全劇劇情曲折，從「斷指自誡」到「兩指題旌」，王仁杰先生筆觸細膩的深入女性內在被壓抑的情感欲望，更穿越女性的生命透視男性知識份子的軟弱、怯懦、做作甚至卑劣，選演這齣戲是雅音小集重要的突破，郭小莊在節目單裡這樣寫著：

我們跳脫了才子佳人完美無瑕的感情世界，摒棄了英雄美人流芳百世的大忠大德，我們要發掘世間至情至性的真實人生。也許在傳統的教條下，世俗的理念中，道德的規範上，它不夠美，但是在人的立場上，它是絕對的真。這也是雅音小集在創新國劇表演形式之後，再賦予國劇更人性內在的另一個出發點。

堅持選演正面角色以達京劇教化功能的郭小莊被顏氏感動了，小莊的體會偏向母愛，而這戲在台灣京劇界的意義在於女性意識的進一步開啓，在此之前，雅音小集塑造了多位性格鮮明的女性——多情的白蛇，明慧的孟麗君，剛毅不屈的竇娥，朝代更替興亡浮沉中堅強的長平公主，而這部戲裡的顏氏，則是女性情慾的開啓。雖然女主角在訴情被拒之後，以「斷指自誡」的殘酷方式逼自己謹守婦道回歸禮教，但是〈夜奔〉時洶湧的情潮，終究開啓了女性主體意識的探索。

郭小莊的圓場台步在〈夜奔〉一場搭配斗篷有細膩多樣精彩的發揮。書館中唱「吹腔」，婉曲的心事盡付笛韻，被拒絕後改用京胡，情緒大幅轉折，後半金殿救子唱「高撥子」，層次轉折清晰。台下觀眾集體爲古代女性的情愛乍現而驚喜、古代女性的終於難逃宿命而扼腕歎息，郭小莊的演技更進一步，而入戲之深也明顯影響她的心情，《問天》之後情緒久久無法抽離。

下一部戲《瀟湘秋夜雨》便以較舒緩的心情面對，以傳統京劇《臨江驛》爲基礎重新編劇，發配走雨的身段唱作是重點，驛館相逢更設計分割舞台，父女兩人運用了兩個聲部大段交替輪唱，老生楊傳英有韻味醇厚的唱功發揮，全劇最後郭小莊也借情節表達了選擇不婚的女性對情愛的看法。

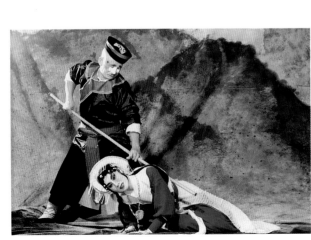

《瀟湘秋夜雨》的發配走雨。吳劍虹飾演差官。蔡榮豐／攝影

光照雅音

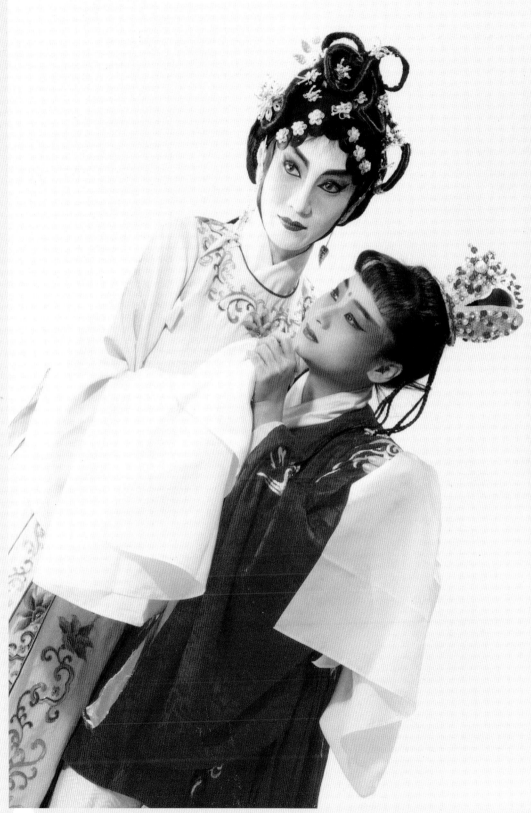

《問天》劇照，郭小莊飾演顏氏，王菁飾演陸郊。蔡榮豐／攝影

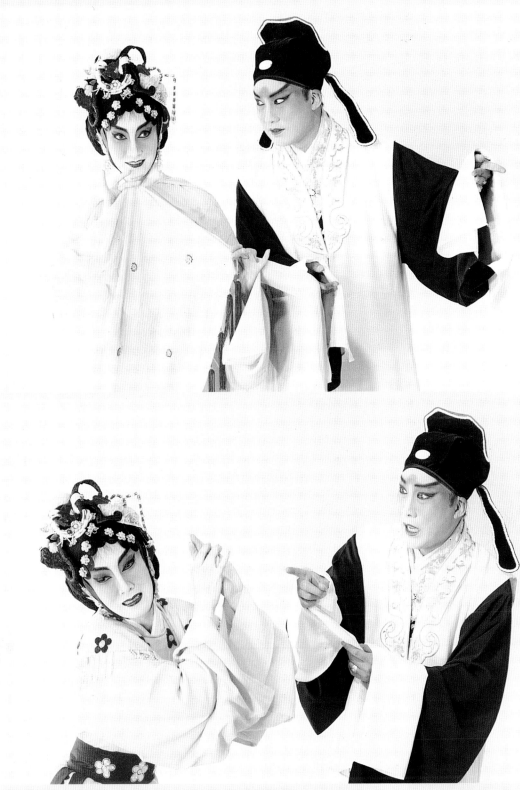

《問天》劇照，郭小莊飾演顏氏，曹復永飾演沈容。蔡榮豐／攝影

歸越情

情何以堪

句踐復國成功，迎回了功臣西施……

她懷了夫差的孩子！

句踐將如何對待敵君子嗣？

范蠡將如何面對昔日情人？

西施又如何面對未來的命運？

《歸越情》，西施歸越，郭小莊幾乎哭倒在舞台上，我認識郭小莊這麼多年來第一次看到她流淚。

現實生活中有無限的挫折，戲裡的悲歡離合也經常觸動她的心事，可是我們都只看到她堅強的一面，偶爾憂思蹙眉、愁損雙娥，頂多只是淚光閃爍、紅了眼眶，從不曾這樣的抑制不住悲情，從排練到登台演出，沒有一次不傷痛欲絕，甚至為此半夜撥越洋電話到上海請求編劇修改劇本。

這部戲的演出有一段奇妙的因緣，原本構思年度新戲時，郭小莊和我已經想好了要演西施的故事，但絕對不是我們熟知的「女間諜西施」。我們一同設想著：嫁到吳國去的西施，雖然肩負著國仇家恨，但面對夫差真心的愛，多年來持續不變的真愛，她會不會心軟甚或心動？

這段不該產生卻無法克制的情感，我想從夫差死後西施帶著孩子重回祖國家

《歸越情》郭小莊飾演西施。陸沙舟／攝影

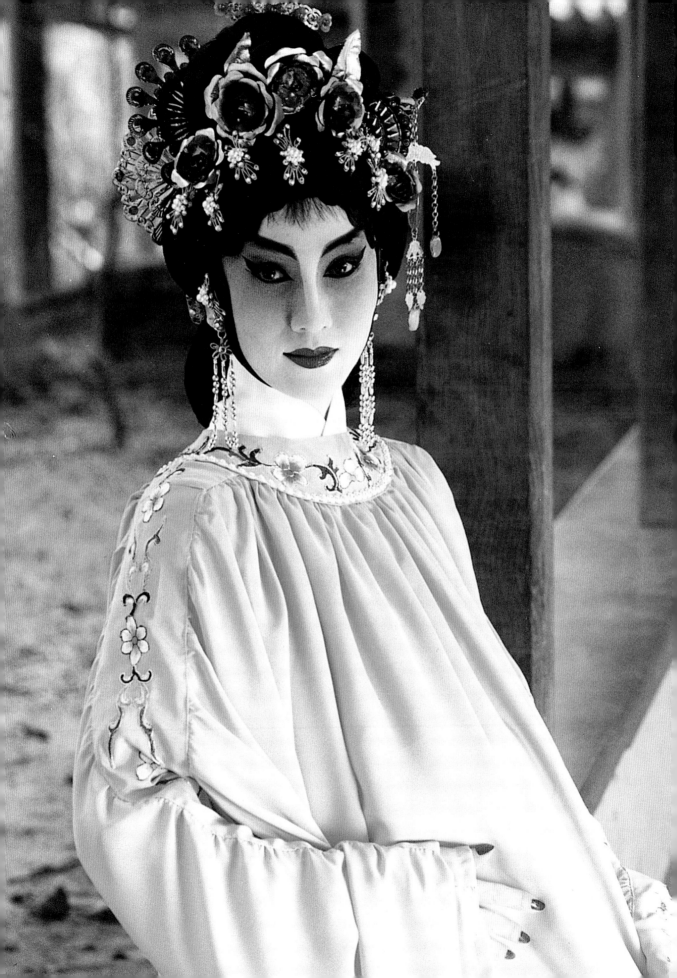

鄉，在當年浣紗溪畔追憶往事開始寫起，劇名都想好了：重回浣花溪。郭小莊也做好了準備，每天沉浸在吳越春秋裡。

就在此時，我固定透過香港書商按月向大陸各出版社訂購的書寄來了，拆開書包，《西施歸越》，四個字當下跳進眼中，是上海出版的羅懷臻劇本集，收了八、九個劇本，《西施歸越》是其中之一，以此為書名，顯然是劇作家自己最滿意的，我迫不及待地讀了起來，一邊讀一邊掉淚，十分鐘後立即撥電話給郭小莊：「劇本有了，西施歸越。」

郭小莊立即趕來，進門就看劇本，看完哽咽不成聲，勉強拋下一句「情何以堪」就立即進入下一步行動：根據書上的「作者簡介」和羅懷臻聯絡，隨即訂機票飛到上海和羅懷臻討論劇本。

後來郭小莊在節目單上寫了篇〈情何以堪〉的文章：「初讀歸越情劇本，劇中人物強烈的感情衝突幾乎讓人難以承受。」

劇情是這樣的：

句踐復國成功，迎回了功臣西施，她懷了夫差的孩子！

句踐將如何對待敵君子嗣？范蠡將如何面對昔日情人？西施又如何面對未來的命運？

這樣的情節，出於編劇虛構，而我認為最接近歷史真實，政治不就是這樣嗎？人性不就是這樣嗎？

光照雅音

(234)

西施的故事是舞台影視的熟題材，但是在「女間諜」的標籤下，觀眾早忘記了她只是個女子，早忘了她也有個人情感，甚至早忘了她還會懷孕產子。觀眾也只記得范蠡是忠臣、功臣，早忘了他是個男人，忘記了只要是男人就不願意和別人分享所愛。

而《西施歸越》沒有雪恥復國的號召，沒有國家興亡匹夫有責的教條，更沒有西施功成歸越和舊情人范蠡雙雙攜手泛舟五湖的虛假浪漫。羅懷臻非常厲害，把西施從政治層面抽離出來，還原為單純女子。西施為國家犧牲了一切之後，國家反過來拋棄了她，劇名《西施歸越》正是反諷，功成歸越，其實是無家可歸、無國可回，「來也哭，去也哭」，拋開「女間諜」標籤的西施，只是個回不了家的女子！

而失去一切的又何止西施？范蠡又何嘗不是？范蠡拋棄了懷孕的西施，但他深刻體察到功成歸後勾踐對他的態度變化，更可悲的，范蠡自身都還無法省察到：他同時還失去了身為人最可貴的真情實意！

所有的人都失去了追求的目的，戲的最後，反過來把戲中每個人一生追求的理想價值、崇高美德全部一筆勾銷，理想道德的「剗除」竟成了最終的題旨！這個劇本超越現實的政治層面直探人性底層的幽暗陰森。

這個主題對郭小莊而言是一大突破。她一再表示，她的戲劇觀是只願塑造正面人物，以期對社會產生積極的教育作用。但她被《西施歸越》征服了，雅音小集的性格，因此轉變。這齣戲對於「既定價值觀」的衝擊力強烈，傳統戲曲一向強調的「教忠教孝」在此受到了顛覆性的挑戰，以創新改革現代化為目標的雅音，因這齣戲而達到從外到內的一致性。

聊可安慰

郭小莊忍不住了，半夜拿起電話撥到上海把羅懷臻叫醒，請求他修改結局：「請你給我一個聊可安慰的終局吧！」

而小莊終究覺得情何以堪，排戲排到最後，每每哭倒排練場上，情緒幾乎崩潰，人越來越消瘦憔悴，郭伯伯每天陪著，心疼不已。

有一天小莊終於忍不住了，半夜拿起電話（又是半夜！她都是白天排戲、晚上想戲想到輾轉反側）撥到上海把羅懷臻叫醒，請他修改結局：

請你給我一個聊可安慰的終局吧！

據羅懷臻說，他起先實在不想改，任何一點修改都牽動全局，但是，半夜三更昏睡中被叫起來聽到「聊可安慰」這四個字，心軟了：「戲是郭小莊在演，總得讓她在台上撐得下去啊！」

這戲結局實在太悲痛了，西施懷孕的事被發現，范蠡說什麼也不能接受，一定

要西施把孩子拿掉：

只要你拿掉這孩子，我會像從前一樣愛你。

西施搖了搖頭，獨自回到苧蘿村，雷雨中、荒山裡生下孩子。更容不下這孩子的是句踐：

萬一在我的國土上長大成人，再來一場十年生聚十年教訓，那還了得？

句踐以君王之尊來到苧蘿村探看西施，西施怕孩子被發現，怕孩子的哭聲被聽見，用斗篷緊緊遮掩搗藏，以心病心痛為名企圖騙過句踐，句踐卻一再拖時間耗著不走，最後，西施親手搗死了自己的孩子：

我殺人了？我又殺人了？

西施為什麼殺人？我不想殺人……

我殺死了夫差，殺死了成千上萬的吳國士兵，又殺死了自己的兒子，我為什麼殺人？

不，我是西施，苧蘿村的西施，浣紗織布的西施，

天地啊，你為什麼要造就我？

為什麼要造就這場戰爭？為什麼？為什麼？

| 《歸越情》謝幕時營造五湖煙浪的場景。

天地無言，只聞空谷送回聲，西施抱著已死的孩子唱著：

沒有國，沒有家，只有你我兩個人。（一步步走向懸崖，走上懸崖，一直走，一直走了下去……）

涕泗縱橫的郭小莊每每在還沒走向懸崖就崩潰了，她的深情感動了編劇，羅懷臻大筆稍動，還給西施一點點真情的幻想。他讓范蠡好像受到感動，似乎願帶西施和孩子一同離開了，但此時他為了安排船隻而退場，西施和孩子並沒能躲過句踐最後這一關。

范蠡是真情還是假意？編劇並未具體寫實，然而因為先做了范蠡可能心意改變的鋪墊，最後一幕——其實已經謝幕了，舞台設計把國家劇院舞台面往後大幅延伸打開，整片五湖煙浪中，西施和范蠡手牽手從遠方一路走向台前，向觀眾深深鞠躬——所謂修改，其實是放在劇終謝幕，而小莊只要擁有最後這一點點溫情，便「聊可安慰」地重新產生足夠的力量，撐住她走完「情何以堪」的真實政治歷史人生之路。

最後西施扣問宇宙蒼穹的一大段唱，音樂設計上沒有用西皮二黃，郭小莊請朱少龍老師新編了一段似崑曲似吹腔又像民歌的新曲調，以「吟唱」方式詮釋羅懷臻看似淺白、實則深刻透闢的唱詞。

西施由清純浣紗女走入吳宮再回到越國，像是回到了起點，其實已然走到終點，此時此刻，她拋出了人類最終極、最根本的疑惑：

日月是什麼？星辰是什麼？宇宙是什麼？

人因何而生？因何而死？

日月星辰為什麼要運行、要流轉？

宇宙到底是什麼？人又是什麼？

在這終極扣問的時刻，語言和表演都必須同步反歸到極簡，音樂不能再在西皮二黃系統內，應該超越性的進入另一個範疇。同樣的，此刻也不宜有什麼身段，若是還舞弄長水袖就太技藝外化了，郭小莊在這裡用最深沉的音樂和表情，傳達了最沈重的悲劇意蘊。

這戲還有兩個角色非常精彩：吳優和西施盲母。

吳優原本是吳王夫差的優人，勾踐滅吳之後，隨西施回到越國，又成了勾踐膝前的寵兒。他的地位介於劇中人與劇外旁觀者之間，他那既幽默又嘲弄的語言，似是西施命運的點示與預言者。

當西施得知夫差已死、大功已成可以回家的那一刻，吳優冷冷地提醒她：「娘娘，小心肚子裡的孩子！」

當西施被勾踐君臣當作第一功臣簇擁著歸返越國時，吳優望著西施「不自覺地打了一個寒噤」，凱旋聲中，似是只有吳優預見西施的悲劇命運。

當西施生下夫差的孩子不知該如何走下去時，吳優告訴她：「走下去！一直走！前有褒姒妲己，後面還有一大串，走下去，走下去，一路的走下去！」

最後，西施走下懸崖的那一刻，始終冷眼觀全局的抽離角色吳優，第一次動

情，第一次放聲一哭。

身為導演的郭小莊，隨時提醒吳劍虹老師，吳優從「無憂」到動情的過程。

另一個動人角色是曲復敏飾演的西施盲母。眼盲心不盲的母親，在女兒被送往吳國時就知道是一條不歸路，西施歸越後，母親察覺了女兒心理以及生理的變化，而這個關鍵情節，直接影響西施的服裝扮相。

這齣戲悲劇的癥結繫在一個不該到來的生命，按照傳統京劇服裝，孕婦都是紫繫「腰包」（高腰的白色寬袍），雅音的第一齣戲《白蛇與許仙》白蛇懷孕時就是穿這行頭，可是《歸越情》的懷孕情節不同於白蛇，孩子具備高度關鍵性，他會傷及西施和范蠡的互信感情，會影響句踐的國家安危，更會危及西施的性命，甚至連孩子的外婆──西施的母親，都要求西施把這孩子丟棄：「這嬰兒是吳王的後代、夫差的孽種，看到他，就彷彿看到了兒遭受的苦難，他是個禍害，兒啊，你千萬不要糊塗，這孩子活一天，就是扎在大王心上的一把刀！」

小莊決心裝一個假肚子，讓觀眾具體感受到西施懷孕了。

假肚子很重，表演時其實礙手礙腳，但小莊認為她必須親身感受到「肚子的重量」，才能深刻體會無私的母愛，無論是情人或敵人的小孩，懷胎十月已經成為生命的一部分，有了「實感」，才能進入角色。

小莊更特別飛到上海，和羅懷臻商量由我加寫一段荒山雷雨產子的唱詞。這場成為表演發揮的高潮，水袖飛舞和身軀扭轉，表現陣痛產子的痛、懼、憂，以及愛。

原先我對孕婦的寫實造型非常擔心，怕這樣的設計和表演的寫意性形成衝突，不過當我看到演出，看到西施瞎眼的母親，在女兒歸來後，想以母愛撫慰受傷的

女兒，但女兒起先連母親的靠近親近都躲得遠遠的，直到母親說出了傷心話，西施在「老人淚、慈母心」的感動下，坦承懷孕的事實，當她一邊唱著「一胎遺恨累在身」，一邊拉著母親的手摸向自己的腹部時，隨著盲母驚恐懼怕的表情，我理解了她在節目單所說的：

我所要求的是一個更真實的情境，來表現一個縱使連親生母親都不歡迎的小生命。

至於劇名為何從《西施歸越》改為《歸越情》？其中有個小秘密。

小莊一向很理性，處理事情明慧俐落，可是不知什麼節骨眼就會冒出很「小女孩式的」有趣念頭，她說有一回算命先生說了：雅音的戲最好用單數字當劇名，比較容易演好。於是原本的《瀟湘夜雨》加了一個字改成單數的《瀟湘秋夜雨》，《西施歸越》去掉一個字三字成數，《歸越情》定案。

羅懷臻聽了也覺非常好玩，笑著同意了。

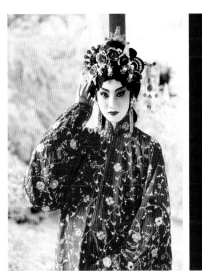

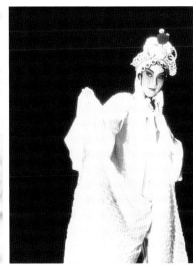

《白蛇與許仙》懷孕劇照。（右圖）
郭巨川／攝影

《歸越情》懷孕劇照。（左圖）
蔡榮豐／攝影

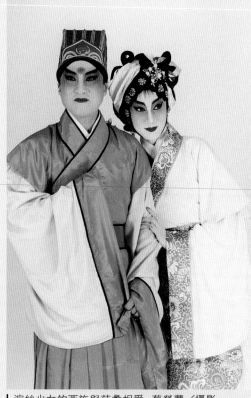

浣紗少女的西施與范蠡相愛。蔡榮豐／攝影

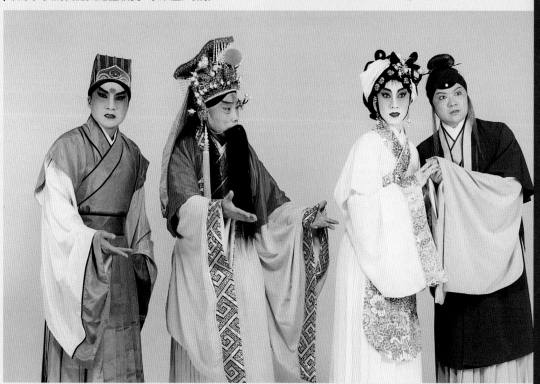

誰知范蠡卻是奉勾踐之命來將她獻給吳王的。左一曹復永（范蠡），
左二謝景莘（勾踐），右一曲復敏（盲母）。蔡榮豐／攝影

光照雅音

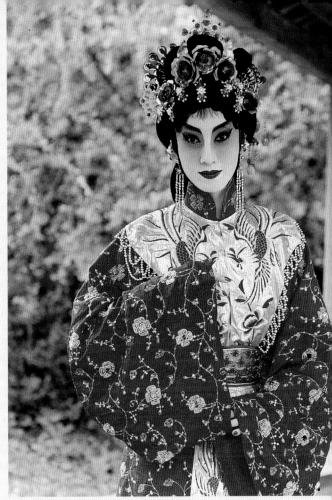

西施在吳國。蔡榮豐／攝影

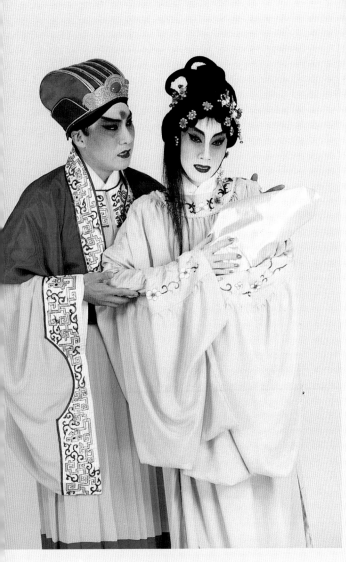

《歸越情》范蠡與西施（曹復永
與郭小莊）的愛情因為一個嬰兒
的降生而變質。
蔡榮豐／攝影

卷

【肆】

光照雅音，璀璨留影——

美麗人生才開始

美麗人生才開始

當初創新石破天驚，而今日一切成為理所當然，正是雅音小集創造的新風氣，開創的新文化。回想當年，篳路藍縷，披荊斬棘，而郭小莊絲毫無悔，因為已贏得尊敬與肯定。

尊敬與肯定

《歸越情》在國家劇院連滿多場，多情的郭小莊每天都為西施的悲劇命運哭倒台上，演完後許久無法從戲裡走出來。隔年，她把我以前為雅音編的《再生緣》再推出一次，一團喜氣的戲情，才讓她恢復了精神。

一九九五年，郭小莊在中國電視公司和湯以白一同製作「青春少年家」節目，與吳宗憲、湯志偉聯手主持，一季之中訪問了多位影視歌紅星，包括：劉德華、郭富城、張學友、金城武、周華健、庾澄慶、張信哲、巫啓賢、林瑞陽、吳奇隆、葉蒨文等，而這並不是綜藝節目，重點在當紅偶像談奮鬥歷程，每個人的成功不僅是汗水淚水的交織，不同階段各有心境的轉折與體悟，這節目企圖通過主持人誠懇而輕鬆的談話，深掘出成功者的心路歷程。一向在戲裡深入劇中人內在情思的郭小莊，這回要探訪青春偶像的心情隱曲。節目邀請了年輕朋友當現場觀眾，希望他們當面傾聽偶像的追求與堅持。

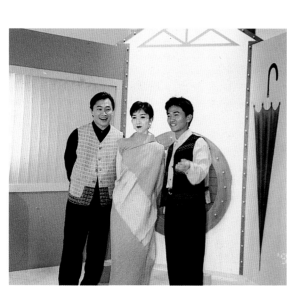

▌郭小莊在中視製作「青春少年家」節目，與吳宗憲（右）、湯志偉一同主持，先後訪問劉德華、張學友、郭富城、吳奇隆、金城武、庾澄慶、張信哲、周華健、巫啟賢、林瑞陽、葉蒨文等十多位熠熠紅星。

說：

雅音小集怎麼換跑道了？很多喜愛戲曲的朋友非常關心，郭小莊透過媒體解

前一年到感化院裡演講，我講得認眞，台下院童的神情卻很茫然。看著這些才八、九歲的小男孩，我心裡充滿了疑惑，他們的人生幾乎還沒開始，爲什麼就選擇了這樣一個錯誤的開端？那天晚上我想了很多，認爲該是做點什麼的時候了。這決心就如同十六年前創辦雅音小集的心情一樣，不過這次規劃的是電視節目，更是嶄新的開始。

郭小莊爲了實現藝術理想想走上一條孤獨的道路，沒有童年，沒有少女的夢，除了排練，一無所有，但她從不後悔，因爲在不斷追尋的過程中，她贏得了尊重和肯定，這一番人生體驗，她要回饋社會。

那一年雅音小集的節目不是京劇演出，但理想是一致的。

理想已逐步實現的郭小莊，放慢腳步，抽離出來觀看文化生態，她欣賞吳興國所創辦「當代傳奇」的演出，還有朱陸豪、王海波、王鳳雲等人所組「新生代」的講座和推廣節目，她欣慰地發現京劇演員已經走了出來，走出了京劇原來的封閉圈子，敞開心胸和外面的世界接觸交流。這一步多不容易啊！她體察到雅音的影響力已經落實，原來軍中京劇團演員的觀念非常保守，一切遵循老師所教，不明其所以然地不敢逾矩，完全不知外面世界的變化。而雅音帶動了風氣，京劇演員不僅建立了自尊，也開始和社會文化互動。爲京劇界開拓了一片美好園地與前

光照雅音

(248)

┃郭小莊與父母合影。

景的郭小莊，感到自己的責任已告一段落，該把時間留給父母，並該為自己開闢多方面學習的空間。

小莊花了一段時間仔細整理雅音的資料，一九九八年由台視文化公司出版《紅綾恨》、《問天》、《歸越情》、《瀟湘秋夜雨》四部年度新戲的錄影帶，並請柳天依教授寫成《郭小莊雅音繚繞》一書，為雅音的開創性成果暫時做一總結後，小莊就陪著父母各處遊歷，或回河南老家探親，或到美加和姐妹相聚，一向做事果斷的她，說放下就放下，這些年來安靜地、單純地享受著親情。

雅音的重要合作夥伴老生楊傳英。　雅音的重要合作夥伴丑角吳劍虹。　雅音的重要合作夥伴老旦曲復敏。

雅音的重要合作夥伴曹復永。

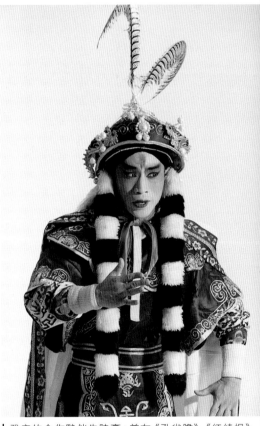

雅音的合作夥伴朱陸豪，曾在《孔雀膽》《紅綾恨》擔任重要角色。

雅音的
定位

突然我看見小莊了！

消瘦身形，一頭短髮，認真的台北人！

汗水與淚水交織，這是藝文之光。

她離開後久未聯絡，某天，我在誠品書店地下室閒逛，看到著名攝影師張照堂的照片展覽，主題好像是「認真的台北人」，巨幅照片懸掛在頂端，遊走其下，彷彿從一九七〇年代末期穿梭到一九八〇——台灣的文藝復興時期。展覽的張數不多，卻都具有鮮明代表性。突然，我看見小莊了！消瘦身形，匍匐在地，一頭短髮，穿著排練用的藍花戲服，攝影師捕捉到她斗大的汗珠和專注的神情，汗水淚水交織的光影，呈現出奮鬥不懈的執著精神，這是藝文之光，也是向上揚升的力量。

我站在照片下佇立許久，內心激動不已，具體算來，雅音小集從一九七九年正式成立推出《白蛇與許仙》開始，直到一九九四年再度推出《再生緣》，前後足足十五年，始終站在開創文化風氣的位置，憑的就是堅持與毅力。小莊如果在現場，應該感到非常安慰，當自己被標誌為某一個城市與時代的代表，她一定會

說：

值得了，一切都值得了！「小集」竟能蔚爲時代風潮，再辛苦都值得。

二○○二年，我執行文建會傳統藝術中心的計畫完成《台灣京劇五十年》（全書兩冊），從學術立場考察，爲雅音小集的成就定位，總結她對於台灣戲曲界的開創性影響：

【就台灣戲曲史發展的意義而言】

雅音小集首開「戲曲現代化」風氣，對於台灣戲曲界的開創性影響，大致有以下幾點：

一、對戲曲製作與創作方式的影響：
1、首先結合傳統戲曲與現代劇場觀念。
2、首先引進戲曲導演觀念。
3、首先聘請專業劇場工作者設計戲曲舞台美術、擴大戲曲創作群。
4、首開國樂團（民樂）與戲曲文武場合作之先例。

二、對戲曲文化的影響：
1、京劇身份性格轉換：使京劇由「前一時代大眾娛樂」在現今的殘存，轉型爲「當代新興精緻藝術」。

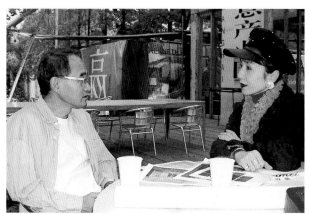

著名設計師登琨豔受郭小莊之邀擔任舞台設計。

2、京劇觀眾結構的改變：京劇觀眾由「傳統戲迷」擴大至「藝文愛好者、青年知識份子」，培養大批原本從不接觸戲曲的年輕世代。

3、戲曲審美觀改變：京劇與當代各類藝術之間變得關係密切，現代戲劇、影視、舞蹈等開始逐步滲入京劇，與京劇展開「對話」，京劇的「純度」開始減弱，唱唸已不是劇評的唯一標準，觀眾對戲的要求由「曲」放大到「戲」。

4、戲曲評論範圍擴大，傳統與現代的結合引發藝文界廣泛關注，使戲曲的評論人由傳統專家擴大至西方戲劇、現代劇場學者及藝文界人士，引發宏觀論述。

三、對劇壇的影響：

1、化被動為主動深入校園強力宣傳，不僅確立了往後各劇團的宣傳方式，更預示了「傳媒、行銷」時代的來臨。

2、不僅直接影響同時期軍中劇隊的演出風格，對於其他劇種（如歌仔戲）進入現代劇場時的製作方向亦有帶動作用。

【就整體文化意義而言】

雅音小集和雲門舞集、蘭陵劇坊等成立於一九七○年代的幾個重要藝文團體，一同開創了「一九七○年代台灣的文藝復興」。

一九七○年代是台灣經濟急速起飛的年代，經濟起飛帶動的不僅是娛樂型態的愈趨多元，更是政治風氣的開放：一九七○年代也是台灣外交挫敗的時代，從退出聯合國到與美國斷交，國人開始對自我處境有所反思（鄉土文學的論爭

1999年由國立傳統藝術中心和國立國光劇團主辦，王安祈策劃的「世紀回眸——台灣京劇五十年史照展」展場一景。

正始於此時），台灣的文化價值觀二十多年來始終尾隨於西方世界之後，直到此刻，才由追尋西方的腳步中迴旋轉身回看自身，一九七〇、八〇年代的文化風潮明顯地由對西方藝術的崇拜模擬轉而為對民族情懷的溯源尋根，有心人士紛紛為民族藝術在現代社會中重新尋找定位，傳統文化一時成為熱潮，「台灣的文藝復興在一九七〇～八〇年代」的說法，至今已為大家所接受。

然而，當傳統重新受到年輕人關注時，京劇的地位卻處於尷尬：「國劇」的正統地位太鮮明了，它是國粹、是中國文化復興的標竿，圈子裡的一群人藝術高超卻深不可測，當年輕人向內張望時，他們拋出了一堆術語，說出了教忠教孝，這樣「傳統中的傳統」使年輕人消受不了。

一九七〇年代「回看自身」的道路是歷經外交挫敗後的反思與回歸，這條反思回歸的路徑是「逆勢」造成的，年輕一代開始願意接納傳統，但是接納的方式絕對不是順理成章式的（不久之後崛起的小劇場即是以顛覆為主），其間必須經過一道「逆向反撲」的過程，這是文化風潮之大運勢，不是任何一個個人能造成或扭轉的。在早已深受西方審美習慣所影響的台灣，雖然亟欲重新開始認識民族藝術，卻還沒有達到把「傳統」原樣照搬的地步，其間勢必要經過轉折調融，於是，西方的表演技巧（如雲門舞集的現代舞）、象喻內涵（如蘭陵劇坊對傳統京劇《荷珠配》的新銓釋），乃至於西方劇場的秩序規律，這些要素和傳統相互結合，古老的藝術才可能登上大雅之堂為新生代觀眾所接受。西方美學在此不僅只是包裝，更是一種論述，是美學詮釋的論點，也可以是作品主題的轉化深化。雲門白蛇與蘭陵荷珠的受歡迎，傳統的基底之外，關鍵更在於「現代化的處理與詮釋」。

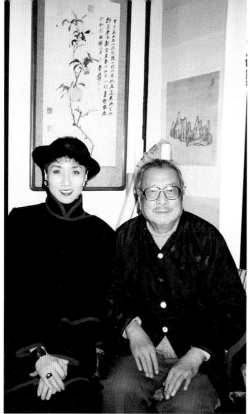

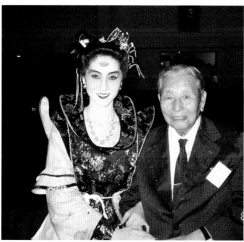

（左上至下）

與台大教授文學大師臺靜農先生合影，雅音多部新戲請到臺老師題字。

1985年十月故宮博物院六十週年慶，應邀表演公孫大娘舞劍器時與張群資政合影。

郭小莊與國際知名影星盧燕。

（右上至下）

世界三大男高音帕華洛帝於1990年來台時，郭小莊親往迎接（中為嚴長壽）。

與布袋戲大師李天祿（右一）和文建會主委陳奇祿先生合影。

年輕人穿著「雅音小集」字樣的T-Shirt。

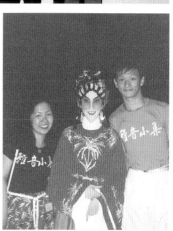

雅音小集採用了與文化運勢相符合的策略：創新改革，由逆反起家，其實骨子裡仍是對傳統藝術的提倡。「古老」與「前衛」似乎成了一體之兩面，當雅音以「傳統的現代化」為標幟振臂一呼時，很自然地激起了年輕人探根尋源的熱情。

當時年輕人穿著印有「雅音」字樣的T-Shirt走在路上時，展現的是最古雅也最新潮的風采，觀賞雅音、品評京劇，成了當時青年最能提昇氣質的時髦活動。在觀念的轉變開拓上，雅音對台灣戲劇界的影響是非常明顯的。

更進一步說，一九七○年代末至一九八○年代迴旋轉身回看自身的「眼波視線」，通過中國，逐漸集中在台灣這塊土地，這是台灣文化變遷的「第一度本土化」，不同於一九九○年代初的「第二度本土化」，當時的「本土」是相對於西方世界而言的本土，是對傳統的再認識，不限於台灣，卻以台灣為終極關懷。因此，由西方反折回頭的文化思潮裡隱含著兩股力量，一股是借用西方美學的詮釋重新確認傳統藝術的價值，另一股力量是對本土藝術本質精神的探索與提煉。台灣人民高度關心：台灣本身是否存在「本土美學」？本土藝術的價值是什麼？本土藝術的核心價值如何被有系統的建構？一九七○年代後期開始，本土美學不只被認同、被肯定，更在被形塑。

一九七○末至八○年代的文化思潮對雅音小集起步之初提供了莫大助力，反過來說，雅音小集、雲門舞集、蘭陵劇坊等藝文團體對於當時文化風氣之推動以及內涵之確立，也有著一定的貢獻，他們不僅見證了時代思潮，也開創了文化風氣，他們形塑了台灣的京劇美學、舞蹈美學、劇場美學，這是雅音、雲門等崛起於一九七○年代的藝術團體所體現的超越戲曲之外的文化意義。雅音小集的作品，從廣義文化角度來看，不僅是管窺七○、八○年代文化思潮的一條途徑，更

可提供新世紀藝術廣闊的視野與豐厚的內蘊。

【 就開創精神與社會風氣而言 】

「郭小莊精神」對社會風氣有積極提振作用，郭小莊小姐以前瞻的藝術眼光與披荊斬棘的勇氣，提出京劇創新理念，以民間個人力量，不畏艱難篳路藍縷的開創新戲曲景觀，藝術光芒由汗水與淚珠交織而成，過人的意志力與奮鬥不懈堅持理想的精神，足以成為青年學習典範，傑出藝術家努力成果對社會具有鮮明勵志作用。

十六個年頭始終站在文化潮流的開端，把文化做成時尚，貢獻有多大啊！

郭小莊如何做到的？

郭伯伯說：「智慧的腦，單純的心。」

繼承傳統的藝術家，需要耐得住寂寞的定力與不畏艱苦的恆久鍛鍊；開創新局與創大事業者，靠的是前瞻的眼光、寬闊的視野與恢弘的氣度：統籌全局的領導人更需要管理的才幹、規劃的洞見與勇銳的魄力。郭小莊是少見的能兼三類於一身者。鍛鍊無止境的生活，堅毅果敢的處事態度，造就她明慧的人格形象，而這形象，貫穿台上台下。

台上的郭小莊，憑藉一片深情化身為古代堅毅執著的女子，無論是穿越陰陽探尋真情的桂英，跨越性別創造命運的孟麗君，或是兼顧公義與私情的梁紅玉，以及憑著驚天動地的信念見證真理仍存於天地的竇娥，而郭小莊在現實世界的形象與戲裡塑造的人物總是重疊合映，戲劇即是人生，台上台下共同創造有情天地，也同步樹立女性典範。

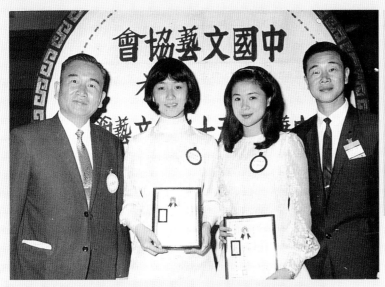

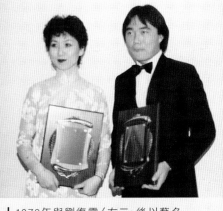

1970年與劉復雯（右二，後以藝名
「嘉凌」拍電影）同獲文藝獎。右
一為劉復雯之父著名京劇小生劉玉
麟，左一為郭小莊父親。（左上）

郭小莊與國際小提琴名家林昭亮同
在紐約獲傑出藝人獎。（右上）

1980年郭小莊文化大學畢業。

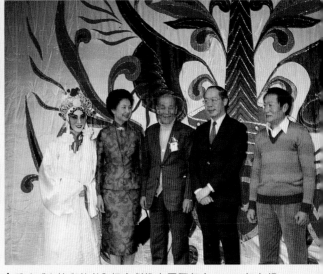

郭小莊（左二）1982年當選第九屆十大傑出女青年。（中為
行政院長孫運璿先生，右二為陳國慈律師，左三為林靜芸
醫師。）

雅音《白蛇與許仙》把京劇推上國際舞台，1984年在紐
約林肯中心演出，錢復大使（右二）與夫人田玲玲和琴師
朱少龍（右一）鼓王侯佑宗（中間）合影。背後為國畫大
師張大千設計的敦煌飛天圖大幕。

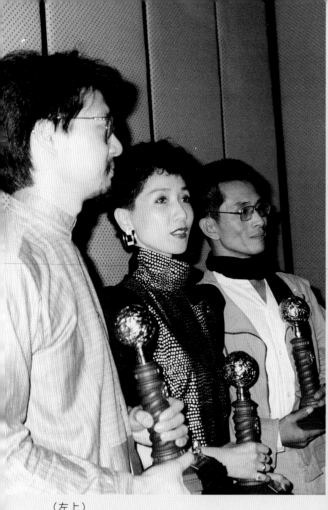

（左上）
郭小莊1986年榮獲台北東區扶輪社首屆主辦之傑出表演藝術獎民族藝術類獎。同時獲獎者尚有舞台戲劇類獎賴聲川（左）及舞蹈獎林懷民。

（右上至下）
1985年《韓夫人》唱片及錄音帶獲得金鼎獎。
1986年獲得國家文藝特別獎。
1986年榮獲傑出表演藝術獎民族藝術類獎，前排由左至右為賴聲川、林懷民、郭小莊、行政院長李煥、新聞局長宋楚瑜。

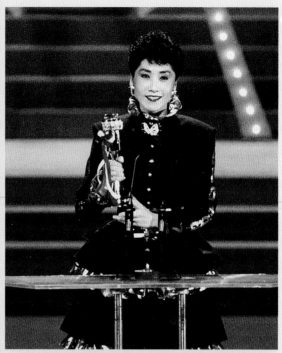

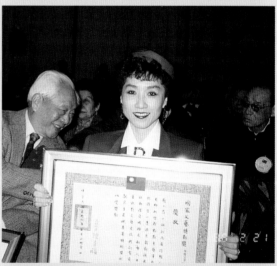

郭小莊（左一）1989年榮獲
行政院新聞局頒發國際傳播
獎章。同時獲獎者尚有布袋
戲大師李天祿（左二）、攝影
大師郎靜山（左三）。

河南大學的「郭小莊藝術陳
列室」。
2002年「郭小莊藝術研討
會」在河南大學舉辦。
郭巨川／攝影

再見

真是久違了，清麗如昔，
俞大綱紀念研討會上，
她流下了真情淚水。

二○○六年底文建會邱坤良主委籌辦俞大綱先生逝世三十年暨百歲冥誕紀念活動，包括研討會和紀念演出，戲碼當然是俞先生代表作《繡襦記》和《王魁負桂英》。大家不約而同的想起了小莊，林懷民先生在國立國光劇團演講的一句話說的最傳神精準：

「俞先生走了，留下了一個人：郭小莊。」

我試了試電話，她剛陪父親從國外回來，告訴我她從信仰裡獲得平安喜樂。我表達了邀請她主演國立國光劇團製作的《王魁負桂英》，她只思考了一下⋯

永遠忘不了俞老師，研討會一定參加，所有紀念活動義不容辭，而對於再度登台演出，我不想答應，過了三十年還是我在演桂英，豈不是太沒意思了？薪傳！要薪傳！俞老師的戲要有新一代接棒，這才是紀念。

俞先生紀念研討會在宜蘭「傳統藝術中心」舉行，她伴著老父一同參加，開幕時主席干秋桂老師請她致詞。她站上講台，站在俞老師巨幅照片下，看了一眼照片，頓時流下眼淚，眞誠的情感引發台下沒見過俞先生的年輕學生都紅了眼眶。

提起俞先生對她的影響，她說：

我十五、六歲還在小大鵬時期，因為嚮往學生生活，特地跑到淡江文理學院（現在的淡江大學）旁聽俞老師的課，俞老師發現大鵬的郭小莊來聽課非常高興，主動問我聽得懂聽不懂，還叫我到他家上課。一到俞老師家，看到滿屋子的書，就感覺這是我新生活的開始，我仿佛具體觸摸到「文化」，進入一個新的世界。但俞老師的第一句話卻讓我大受震撼，俞老師首先就問：「你演過金玉奴、孫玉姣、穆桂英、樊梨花……這麼多人物，如何掌握劇中人物性格？如何區別各人的個性？」我瞠目結舌答不上話來，這才發覺劇校學生從來沒有思索過這個層面，大家每天忙著練功吊嗓，忙著模仿老師的身段，至於人物性格、情緒抒發，連想都沒想過，只知道生氣的時候抖翎子，開心的時候耍手帕，只知道外部的肢體動作，從沒想過內心。俞老師這一問，我眞的呆住了…而也就是這一問，我開竅了。

俞先生這一問問出了劇校教育的癥結所在，而小莊從此的關注，由外轉向內，從肢體進入了人物內心。

2007年俞大綱紀念研討會在國立傳統藝術中心舉行，郭小莊與本書作者王安祈（左）合影。郭巨川／攝影

上課時間是每週三晚上七點到九點，週日戶外教學，下午三點俞先生伉儷和她在公園或郊外一邊散步一邊讀詩詞，晚上帶她到不同的餐廳吃飯，教她飲食禮儀規矩，告訴她每家餐廳擺設裝潢的特色，教她品嚐各地佳餚的不同風味，更要她分析每道食物的個性，「萬物都有性情」，作演員要隨時體會品味，敏銳度是這樣培養出來的，氣質也是這樣養成的。

俞先生教她讀唐詩，細細講解詩裡的人間情意，要她想出一齣戲裡的某一段情節和詩意相比較：要她用京劇京白、韻白唸誦，體會語言節奏和詞情的配合。

俞先生告訴她演員內在要豐厚，但生活要單純，不要太多活動甚至不要太多話，生活純淨，上台才能綻放內在。「台上一分鐘，台下十年功。『功』不只是唱念做打，是生活的態度。」

俞先生鼓勵她進修讀大學，文化大學四年學生生涯對她一生影響甚劇。

從小我們在京劇圈子裡長大，沒有接觸到外在社會，大學同窗同學是我和社會接觸的第一道窗口，從他們身上我開始認識現代人的生活、了解現代人的品味，和他們認識後我才驚覺京劇和現代的嚴重脫節，我才興起創新的念頭。

俞老師關心我的學習狀況，經常和父親討論我的生涯規劃，兩位老人家通電話可以一談談七個小時，這是我生命中最重要的兩位長者，俞老師開啓我藝術性靈，而影響整個人生的，是父親。

父親喜歡京劇，從小迷戲，「四大名旦」梅蘭芳、尚小雲、程硯秋、荀慧生，「南麒北馬」周信芳、馬連良，他都一看再看，「四小名旦」之一

的李世芳在青島墜機之前的最後一場戲他都在場，但父親不會唱，一句都不會唱，只能到照相館扮起戲裝拍劇照過乾癮，奶奶直罵他怎麼會迷成這樣？而父親覺得這是藝術，藝術就該被萬人崇拜億人迷。母親最了解父親，戰爭逃難時拖兒帶女一團慌亂，母親還小心翼翼把父親劇照帶在身邊，帶來台灣。來台灣後王振祖創辦的「復興劇校」招考，父親本想送大姊去學戲，但當時還有點猶豫，直到看到空軍總司令徐煥升將軍都把女兒送到復興（徐復玉後來轉入大鵬，改名為徐渝蘭，是我師姐），父親知道，「藝術」的觀念已經被當時的社會接受，便和母親商量，決定送我進小大鵬。

父親送我進劇校，但他從沒讓我一個人奮鬥，他一直陪著我。小大鵬時期住校，不見得每個週末都能回家，父親經常利用中午時間來看我，但每次來都看到我在睡覺，他很著急：

「怎麼中午還睡覺啊？」

「午休不就是要我們休息嗎？你看，同學都在睡。」

那時我們天不亮就要起床練早功，基本功、毯子功、把（靶）子功，練到中午每個人都累翻了，三口兩口吃完飯趴在桌上就見周公了，而父親卻告訴我：

「就是要趁別人不練功的時候『練私功』，台上的功夫才能超越別人。」

我還想偷懶，找了個藉口：

「可是，刀槍把子中午都被老師鎖起來了，我沒的練啊。」

隔了幾天，父親來了，送來了我的私房刀槍把子……

「有了自己的馬鞭刀槍，中午可以練私功了！」

我一時不知該說什麼，我只是找了個偷懶的藉口，父親竟認真的請人幫我定做了把子，我怎能再偷懶？於是，我不再有午休。

不過，實在很累，我一邊練一邊眼睛望向校門，希望父親快點來，快點看到我這麼聽話勤練。有兩天父親沒來，我想：「不是白練了嗎？」又恢復我已經放棄了好一陣子的午休，誰知，我才睡著，父親就來了……

「不是練給我看啊！功夫都在自己身上。」

小大鵬畢業搬回家，父親督促我絕不能放鬆，一定要抓緊時間跟著朱少龍老師吊嗓。

「你的做工身段還可以，嗓子要加強，一定要每天吊嗓。」

那時我們家住板橋，父親特別在台北找房子搬到新生南路，就在朱老師家正對面，朱老師什麼時候回家父親都掌握得準準的。同時，父親花了一筆錢改裝客廳，四面裝上鏡子，從此家庭變排練場，兄弟姊妹都不能再帶同學來家裡玩，不能打擾我吊嗓練功。親戚朋友問弟妹會不會覺得父母偏心，她們說：「不會啊，我們只知道姊姊很辛苦。」

十幾歲時我從京劇跨足到了電視電影，演過電視劇《彩鳳曲》《一代紅顏董小宛》《萬古流芳》等，拍丁善璽導演的《秋瑾》還得到「武俠皇后」獎項，得獎理由除了武功好之外，還因為「一身正氣」。但父親不希望我拍電影電視，「從小練唱唸做打吃了多少苦頭，要發揮在京劇舞台上。」我聽進去了，電影皇后只是少女時代偶爾飄出天際的一片彩雲，我的人生方向確定。

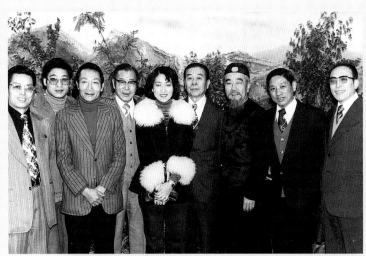

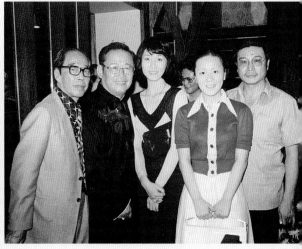

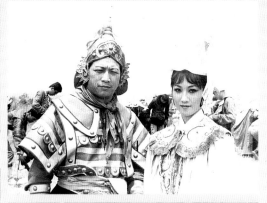

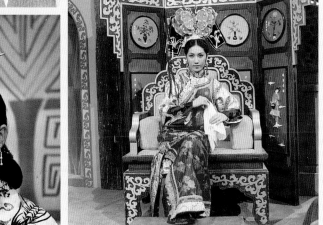

（左上至下）

郭小莊早期曾參與電視電影演出，右一李金棠，右二陳元正，右三為著名影星楊志卿，右四為復興劇校校長王振祖。

著名影星鄭佩佩到後台看望，與郭小莊父女合影，郭小莊正在化妝。

《萬古流芳》的德安公主。

（右上至下）

郭小莊（中）與著名影星葛香亭（左二）、郎雄（右一）、劉秀雯（右二）等合影。

郭小莊在電視劇演虞姬，左為張復民。

主演電視連續劇《一代紅顏董小宛》。

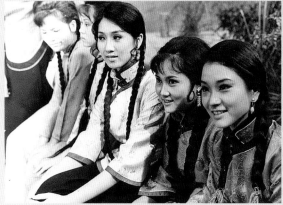

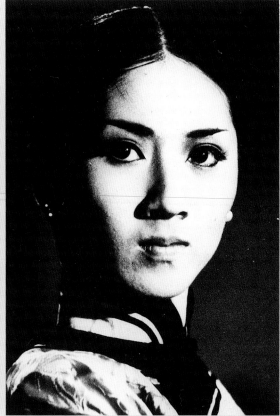

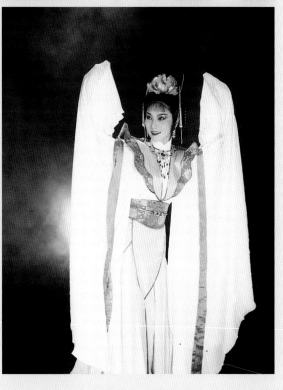

（左上至下）

┃ 郭小莊以「莊娥」之名參加電視劇演出，飾演
　陳圓圓，勾峰飾演吳三桂。

┃ 中視連續劇《彩鳳曲》，李潔如（右一）、葉雯
　（右二）、郭小莊（右三）分飾三姊妹。

┃ 郭小莊與王羽、張沖一同主演丁善璽導演武俠
　片《大盜》的電影海報。

（右上至下）

┃ 郭小莊主演電影《秋瑾》劇照。

┃ 郭小莊主演連續劇《荷花公主》。

光照雅音

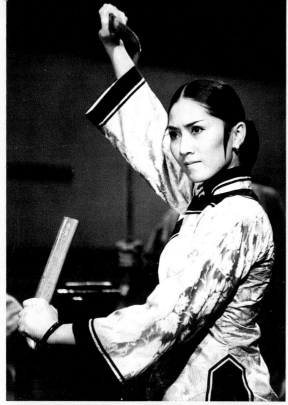

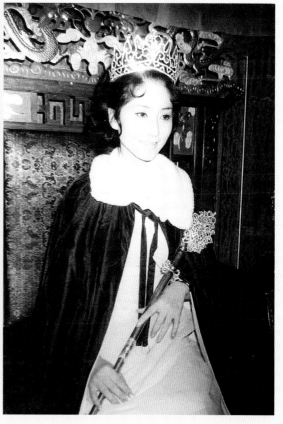

父親總在關鍵時刻爲我指引正確方向，默默幫我處理一切，剪報、照片、節目單都是父親在整理，甚至演出的錄影帶光碟都是父親自己拷貝燒錄。母親常說：「小莊啊，要是沒了爸爸，我看妳該怎麼辦喔！」誰知母親竟先走了。

二〇〇五年三月四日母親走的突然，一句話都沒有，那段日子我終日以淚洗面，身體更是每況愈下，我這才明白生命脆弱，也才認識自己軟弱，但感謝上帝的恩典很快圍繞著我，上帝的明光引導我。二〇〇六年我受洗爲基督徒，才明白原來上帝一直眷顧我，雖然我創辦雅音挫折不斷，不過我從沒有怨恨，只把挫折當磨練，感恩惜福使我快樂，樂觀進取是不變的人生觀，我始終以積極的態度迎向陽光，從不消極，這樣的心態得自於父母濃濃的愛和鼓勵，也源自於上帝的明光照耀！母親的驟然去世也讓我找到信仰，而在信仰中也讓我找到了眞正的平安和喜樂！

郭小莊於美國加州喜樂泉禱告教會受洗，由陳新潔牧師施洗。郭巨川／攝影

光照雅音

（由上至下）
全家福照片，映照的是濃郁的親情。母親八十大壽，郭小莊全家在加拿大乘坐「愛之船」。

這是一個重家教又溫馨的家庭，過年按傳統禮法，全體向長輩磕頭拜年。

郭小莊（右）與父母在國外旅遊拍攝留念。

（上至卜）
|母女裝。
|親愛的雙親。
|1970年，十九歲的郭小莊在母親陪伴
下，前往香港領武俠皇后獎。（左下）
|母親去世前一個月，由右至左為郭母、
郭父、郭小莊、郭小莊小弟。

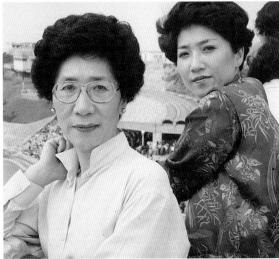

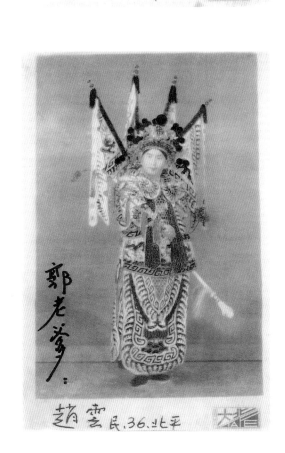

如果說我為京劇開創了新天地，首先要感謝父親，是他帶我走上藝術家的道路。父親決定了我的一生，我圓了父親的兩個夢，彌補他迷戲卻不會唱的遺憾，更落實了「唱戲是藝術」的觀念。同時，我也以汗水築成自己的夢，藝術實踐的美夢。

妳相信嗎？父親連我的小大鵬入學考試通知單都還保留得好好的！

當年父親牽著七歲半的我的手踏入京劇天地，今天我緊緊攙扶著九十歲的老父親一起參加河南大學的郭小莊藝術研討會，一起參加俞老師紀念研討會，一起看俞老師的戲，看我下一代的演員俞老師為我編的戲。

迷戲卻不會唱戲的郭小莊父親，扮戲拍照過過乾癮。照片上的字為郭父所寫。

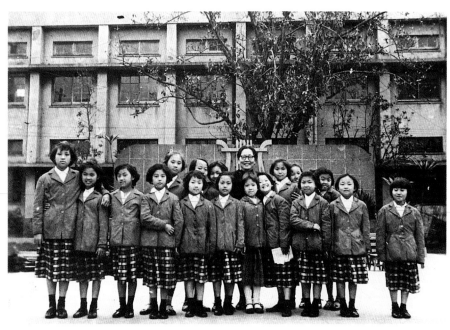

郭小莊（左五）初進
小大鵬。

1959年的小大鵬入學
考通知單，郭小莊父
親至今仍妥善保存。

九十歲的郭父還在為女兒
整理資料。（左頁）

香港太平山頂 1948年攝

一九四八年 攝於 香港

| 照片上的字為郭小莊父親親題。
| 郭小莊和九十歲的父親近照，郭澤恆攝於2008年3月2日。

看著現在的劇壇，郭小莊和郭伯伯同感欣慰，當初創新的舉措無一不石破天驚，而今日一切成爲理所當然，理所當然的劇團編制，理所當然的製作流程，理所當然的觀念，理所當然的作法，對郭小莊而言，這就是理想的實現。現在哪一部新戲沒有舞台設計燈光設計服裝設計？哪一部新戲沒有專業文宣海報DM？哪一部新戲只有編腔沒有作曲？哪一部新戲沒有導演？何止京劇？歌仔戲豫劇客家戲不都如此？今天這一切成爲必要必然，這就是雅音小集創造的新風氣，開創的新文化。

回想當年，篳路藍縷，披荊斬棘，而郭小莊絲毫無悔，再累、再辛苦都值得。理想已然實現，新局面已然開創，薪傳，是永續的前瞻，郭小莊把事業成就和理想實踐表達在這本書裡，同時由台視文化公司出版《紅娘》《王魁負桂英》《再生緣》《孔雀膽》《問天》《歸越情》六部戲的光碟，光照雅音，璀璨留影。

理想已然實現，郭小莊走下舞台，走入人群，另一個美麗人生正要開始。關心她的朋友，請給予祝福！

光照雅音

我摯愛的女兒

郭正川

我今年九十歲了，能看到並肯定並定位小莊京劇藝術的這本書問世，真是萬分欣慰與驕傲。小莊在京劇舞台上的成就，大家有目共睹，但是作為我的女兒，小莊的好，不能不教我打心底疼起。

十多年前，小莊興起了離開舞台的念頭，唯一的動機就是想陪侍已經年邁的雙親。

這些年來，從未進過廚房的她，跟著母親學習上市場買菜、下廚，還照著食譜學做各式新菜；聽說那裡有好吃的，不遠千里也要帶我們去品嚐，要不就親自去買回來，請我們享用；更用她細膩的心思巧手佈置家裡，置換傢具，也以父母需求為優先；寸步不離的陪伴我們二老，學習照顧父母生活起居，找回她曾經錯過的生活樂趣。

這些年來，小莊陪著我和她的母親到教會作禮拜，輪流探訪她海外、大陸的姊妹弟弟們及親朋好友，只要有我們二老出現的地方，必有小莊如影隨行，引來許多羨慕的眼光，也讓我們有備受驕寵的得意，尤其在她母親臥病期間，小莊更是衣不解帶親侍湯藥，難怪老伴一再說：有這個女兒，我的人生太滿足了！

三年前，老伴突然去世，小莊傷心之餘，更把全付心力放在我的身上。怕我摔倒，她幾乎整天不離我身邊；擔心我睡不好，總是看我入睡了才離開。甚至她應邀演講、訪談的公眾場合，也總是邀我一塊出席，就連三、五好友私下談心的時候，也有老爸參與的一份，行筆至此，我也忍不住還要說一句：感謝主，賜我如此貼心的好女兒！

小莊的乖巧貼心從小就展現無遺，大家都知道，小莊與京劇結緣，深受我熱愛傳統戲劇影響，她七歲半的時候，我問她：女兒，爸爸很喜歡京劇，現在大鵬劇校在招生，送妳去學戲，好不好？她毫不考慮的說：好啊！就這樣展開她的戲劇人生。

然而，京劇這條路是這麼的艱辛，小小年紀的她固然懵懂不知，就連已為人父的我，也是始料未及。同齡孩童賴在父母身邊撒嬌使性的時候，在劇校學習的她卻是有家歸不得；荳蔻年華的少女正待君子好逑，她卻是連看場電影都是奢求；風華正盛時的小莊，一肩扛起創新京劇的重責大任，那種席不暇暖的日子，任誰看了都不忍心，我也幾度質疑，為了一圓自己的京劇夢，讓女兒作了這樣的選擇，是不是太自私了？但是看著小莊這一路走來無怨無悔，還交出了漂亮的成績單。

七、八年前，國小五年級道德課本中的勤學故事，就是以小莊為典範；高中中國文化史的課本中，也以小莊作為戲劇領域中改革台灣京劇的代表，與繪畫上的張大千、徐悲鴻，表演藝術中的梅蘭芳等大師並列，我真的萬分驕傲欣慰。

小莊對自身舞台上的成就，始終非常謙虛，心心念念感激每一位曾經教導、幫助、支持她的師長、朋友及戲迷，回想起來，她一點一滴累積下來的成就，完全

歸功於自身的努力和堅持。我的孫子就讀小學五年級時，發現小莊姑姑竟是他道德課本中勤學故事的典範，對小莊崇拜的不得了，我想：等他高中時，再從高三文化史課本中讀到小莊姑姑是改革台灣京戲的代表時，不知要多麼驚喜了。

小莊的戲劇之路能夠更上層樓，戲劇大師俞大綱先生的教導是重要的關鍵，俞大師對小莊的關心愛護，較之生身之父的我不遑多讓，記得當時我和俞先生經常深夜電話長談，一談就是兩、三小時，有次竟長談七個小時之久，所談無非是對小莊生活作息的叮嚀，學習進展的規劃……，兩個父親叨叨唸唸的就是如何為京劇界造就一個承先啓後的「藝術家」。

俞大師除了教授小莊詩詞文學賞析外，也十分關注小莊的起居作息，他認為小莊要從一名京劇演員蛻化成一位藝術家，生活一定要規律、單純，直到今天，小莊沒讓大家失望，即使獨力創辦雅音小集、張羅新戲演出的龐大壓力下，她不抽菸、不喝酒、不打牌、不應酬、不清唱的「自律五不」，一直到現在數十年如一日。俞大師從生活中，把小莊當作女兒般的愛護教導，小莊也做到了「敬師如父」，俞老師過世後，對師母定省如常，克盡為人子女的本份，也因此催生了雅音小集。

除了潔身自愛外，小莊對知識學問的追求也從未停下腳步，民國六十五年，小莊是第一位因為在戲劇上有傑出表現而保送進入文化大學就讀的戲劇演員，也為後來優秀的演員開啓了進修之路。那時小莊已是一名當紅的多棲演員，整天忙得不可開交，仍然十分珍惜這難得的機會，開學前她請我放心，她一定會做一個不遲到、不早退的好學生，她真的做到了。為了完成學業，她不惜辭去劇團工作和其他演出邀約，做一個專職學生，從和年輕學子朝夕相處中，她深切了解到傳統

光照雅音

戲劇為何得不到年輕觀眾的喜愛，也深刻體會到俞大綱先生加諸在她身上的重責大任。

民國六十八年，小莊決定自組劇團，除了用以懷念她最敬愛的俞老師，更希望透過自己結合傳統與現代的思維，為京劇開創嶄新的風貌。小莊徵詢我的意見，我說：妳已不是二十年前的劇校小女孩了，爸爸相信妳的決定是經過深思熟慮，也相信妳有能力做到，去做吧！爸爸支持妳！這時我已經了解到，小莊已做好了成為一個傳統戲劇傳承者的準備，她的使命要去完成，她的舞台在等待她發光。

雅音小集成立後，演出不輟，有全新的劇本，有傳統劇本改編的新戲，著眼的就是在傳統戲劇的基石上，創新京劇的表現方式，從定戲碼、挑劇本、選角色，到編排、舞台設計，以及宣傳，完全是小莊一手打理，很多人都以為小莊背後一定有一個龐大的策劃執行團隊，怎麼也想不到這麼個瘦弱的年輕女孩，竟一肩扛起了振興京劇的重擔。事實上，每次演出一票難求的盛況，說明了雅音小集的演出是成功的，尤其是年輕觀眾進劇場看小莊的「新國劇」更蔚為風尚，也跌破許多劇界人士的眼鏡。

雅音小集草創之初，劇場工作人員私下給小莊取了個「女暴君」的綽號，一方面說明了小莊求好心切，不放過對每個細節的要求；另一方面，何嘗不是大家對小莊的要求心服口服的表現，尤其是草創階段，一切因陋就簡。有一天，小莊排了一整天的戲回來，她媽媽發現她一身瘀青，才知道排練室未及鋪設地毯，小莊為了帶動士氣，她以身作則，不停的在硬梆梆的水泥地上撲打翻滾的結果，她這種「拚命三郎」的作風，也充分證明了她對戲劇的執著，我也體會到了「我的女

兒嫁給京劇了！」

萬萬沒想到，我的女兒在主的帶領下，真正的回到我身邊了。舞在觀眾眼前的蘭花指，如今為我洗手作羹湯；宛轉清亮的嗓音，如今時時對我噓寒問暖；一顆創新國劇的熾熱心，如今只停駐在我一人身上；再套句老伴的話兒：我太滿足了！

我今年已九十歲了，難免想到總有離開她的一天，小莊的青春歲月盡付劇藝，婚姻也在心無旁鶩中蹉跎了，真有那麼一天，教我如何放心得下？她知道我為此憂心，微笑的告訴我：爸爸！別擔心，我有上帝照顧我，祂的愛是永恆的，祂永遠不會離開我的。真的，小莊自從母親過世後，有一年的時間，始終走不出喪母之痛，直到去年七月她正式受洗，成為虔誠的基督徒後，不但身體恢復健康，最重要的是對主渴慕，讓心中充滿了喜樂，我也真的放心了。

小莊是我摯愛的女兒，也是我的驕傲；我曾為我深愛的傳統戲劇，讓我摯愛的女兒付出她的童年及青春，以她堅忍的性格，成就了傳統戲劇史上嶄新的一頁，她也是京劇界的驕傲；而今她放下絢麗的舞台，在沉潛中返璞歸真，上帝會因她對每一人、每一項使命善良、努力的付出，永遠的愛她、帶領她。

因為有愛

離開舞台十幾年了，在這裡我要對一向愛護及支持雅音小集的朋友們說聲謝謝！對大家的熱情及關心，我一直銘感在心。

從進大鵬劇校到雅音小集最後一次演出，前後歷經了三十五個寒暑，是我生命中最珍貴的經歷，十多年來為什麼不再演出？是退出舞台了嗎？還是不再眷戀這塊曾經辛勤播種耕耘的園地了？是這些年來很多人心中的疑問，其實，致力京劇藝術的革新傳承，是我一生的努力的目標，並沒有因為不再演出而改變，畫下舞台休止符，為的是展開人生另一個美麗樂章。

因為俞大綱先生逝世三十周年紀念活動，催生了這本書，也勾起了我塵封許久的記憶，更欣見過去的點點滴滴早已在我腦海中結出甜美的果實。本書作者王安祈教授，對京劇的熱愛和學養，稱得上當今戲劇界「大師」之一，她執筆論雅音小集的戲，絕對是中肯而有深度的，也印證雅音小集和我個人在台灣京劇史上的定位，並沒有因為我離開舞台而被忽略，十多年的沉潛讓我了解到構築傳承京劇藝術的夢，在我心中依然是那麼堅定又清晰。我衷心感謝每一位支持我、教導我

郭小莊

的師長好友，尤其是我敬愛的父母親，沒有他們的全心栽培，就沒有今天的郭小莊和雅音小集。謹以此書獻給我最敬愛的父母親。

今年九十高齡的父親，談起傳統戲劇，熱忱不減當年。父親出身商人家庭，自幼愛戲與攝影，從不沾菸酒賭博，唯以哼唱家鄉地方戲曲——河南墜子及攝影自娛。民國二十四年父親投身軍旅，曾經在對日戰爭中受傷，及至抗戰勝利，轉業經商到北平，愛戲的他如魚得水，對京劇更是情有獨鍾，不錯過任何一位名角的演出，當時的四大名旦、四小名旦和南麒北馬，無論劇藝、軼聞他都如數家珍，有趣的是他至今一句也不會唱，卻興致勃勃的到照相館，穿上戲服、扮上戲粧，拍了好些張劇照，母親深知這些都是他的珍藏，由家鄉逃難到香港時，還千里迢迢帶了出來，由此可見父親對京劇的熱愛，以及涉獵之深，一如母親對父親的愛及了解。

我七歲半進大鵬劇校時，談不上對京劇的愛好或是抱負，完全是我個性順服，對父親的安排及期許欣然接受，小小心靈認為能討父母歡心，就是最開心的事了。父親知道我並不是天才型的學生，加上年齡又比同學小，在我學習過程中，由於家中自營小生意，時間安排較自由，父親只要得空就到學校探望我，為我請老師，督促我利用午休課餘練私功，直到我劇校畢業正式加入劇團演出，家中也轉營煤氣公司和果園，父親有更多的時間照顧我，還為了我吊嗓方便，舉家遷到台北市，與朱少龍老師為鄰，更將新居客廳四周牆壁鑲嵌鏡子，作為我私人的排練室。

如今回想起來，小小年紀住校學習和練功確實很辛苦，卻並無逃避、怨懟的念頭，我想最重要的是父親全心的支持，盡心盡力的為我提供所需，那怕是小到一

把練習用的刀劍，他都能及時「變」給我，更別說是為我安排最好的學習環境。

最令我難忘的是追隨俞大綱老師的那段日子，父親與俞老師經常為了我的學習，電話拿起來一談就是大半天。至於為我爭取以優秀京劇演員保送大學，長達兩年鍥而不舍的進出教育部，一直到最近幾年，他才告訴我，為了扭轉當時僵化的制度，只差沒有向部長下跪，終於為京劇演員打開了大學進修之門。

其實，父親引領我走進京劇世界，對我的期許絕不止於圓他一個京劇的夢，他並非出身梨園世家或科班，甚至連票友的邊都沾不上，卻能培養他的女兒踏上紅氍，在京劇舞台上綻放光芒，最重要的是他愛京劇，他深切的知道這是文化的精髓，是必須傳承的藝術，最記得他曾對我說過「藝術家是需要培養呵護的，藝術家不是用來消費、賺錢的」，正因為他前瞻性的見地，終能為我定下遠大明確的目標。

國畫大師張大千張伯伯，曾問了我一句至為重要的話：你要做個演員，還是做一個藝術家？演員被派定角色，是照著角色去演；而藝術家則是創造角色，追求的是創新表現。戲劇大師俞大綱俞老師也不斷教我透過生活體會文化之美、藝術之美。從這兩位大師對我的身教、言教中，我深知藝術家的傳承與培育，絕不是三年五載可以成就的，要從生活中一點一滴去灌溉、呵護。

經過了數十年的歷練，我也深切體會到要成為一個藝術家，除了對本身術業的專精外，最重要的是對藝術的熱情與執著，也就是所抱持的理想與使命感，這種特質從俞老師、張伯伯身上可以發現，從朱少龍及侯佑宗兩位老師身上可以明確的感受到，也深深的影響感動了我。

從事藝術工作者通常不拘小節，不受傳統、世俗所規範，朱老師、侯老師在當

時文武場面上都是頂尖的胡琴和鼓老，面對雅音小集結合傳統與現代的創新京劇

時，一遍又一遍的演練，細心琢磨每一聲腔鼓點，日以繼夜沒有不耐，充分展現了名師風範。朱老師日後在一次電視訪談中還提到，為了雅音小集，他連最大的嗜好——摸八圈，都忍痛割捨了，不過倒因此少輸了不少錢呢！或許這只是一句玩笑話，卻充分展現了藝術家為了追求理想中的境界，沒有什麼不能犧牲的。而藝術家也更能因此而惺惺相惜。

大家都記得雅音小集每次演出的劇目題字都是出自名家大師之手，像張大千張伯伯、臺靜農老師、歐豪年老師都為我留下了一件又一件的墨寶，就連本書封面的題字，都是歐豪年老師千里迢迢返台當天揮毫完成的，這些長輩們與其說是對我的愛護支持，其實更是對文化藝術傳承的使命感。

我的父親雖然不是藝術家，但是他有藝術家最珍貴力量——豐沛真摯的感情。他最津津樂道的就是年輕時不乏女孩主動示好，他卻對端莊得體的母親情有獨鍾，兵荒馬亂的年代隻身走南闖北，在台灣驚覺大陸情勢不妙，親自到香港幾經波折，將母親與年幼的大姊由家鄉接來台灣定居，並在隔年生下了我。母親常對我們姊妹說，女孩子在遇到對的對象時，心中會有一份直覺，就像一面鏡子一樣，看到對方的是信任和不悔，她得意的是當她頭髮白了以後，「相看兩不厭，白髮卻如新」在他們身上得到了印證。

我在家中排行老三，上有兩位姊姊（二姊留大陸），下有兩位妹妹、兩位弟弟，分別成長於物質並不充裕的民國三十至五十年代，年輕的父母撐持一家十分不易，但是給予我們的愛卻一點也沒有少，也由於父親認真負責、母親勤儉持家，讓我們衣食無虞，我們也從他們的言行身教中學習到良好的品德和正確的生

活態度。

聽母親說，父親家中在民初經營自行車行，爺爺略諳中醫，經常為貧苦鄉親施藥義診，奶奶跟爺爺同樣樂於助人，深信積善之家必能餘蔭子孫，父母親雖處身亂世，依舊承襲樂善好施的家風，大氣厚道一如往昔，如今子女相親友愛各有成就，自是最大的福份。這種悲憫、熱忱、大愛的人生觀，都是藝術家共同的特質，我有幸生長在這樣的家庭，自幼耳濡目染下，使我更樂於與大家分享我所擁有的。

創辦雅音小集後，年復一年推陳出新的演出，算算歷經了十五個年頭，父母親及家人的付出，是我最大的支柱，尤其是母親，平時照顧一大家子，還要特別為我調理飲食，演出前幾個月，為了補充每天排練大量消耗的體力，牛排、燕窩餐不少，煎烤燉煮絕不假手他人，為了夾燕窩的細毛，大拇指還得了肌腱炎，治療了許久才痊癒。

我為京劇忙碌奔波的日子中，父母在我身邊默默付出，讓我除了京劇，無需操煩身邊瑣事，幾度想停下腳步，略盡為人子女應盡的孝道，眼看著白髮、皺紋已悄悄的改變我父母的容顏，弟妹們各自展翅高飛後的落寞寫在他們臉上時，我認真考慮改變我的生活重心和步調，以接受一個又一個挑戰為樂的我，一度成為相當躊躇的抉擇。最後我想：他們用全部的愛成就了我，我不能有子欲養親不待的遺憾。

我十分慶幸選擇停下腳步，陪伴父母過著深居簡出的日子、享受最平凡和樂的家庭生活，即使陪媽媽上市場買菜，與菜販閒話家常的樂趣；照著食譜完成一道

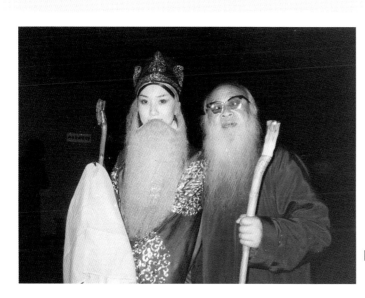

郭小莊反串員外，拐杖是張大千提供，與張大千攝於後臺。

道佳餚，與家人分享的幸福；這些看似平凡的居家生活，都讓我樂在其中而且感動不已。如果說舞台是人生的縮影，那麼浩瀚的人生舞台還有許多我未曾學習、體驗的事呢！不再演出的這些年，我深切的領悟到由絢爛歸於平淡，是多麼珍貴的人生經驗。

三年前，母親在無任何徵兆下離開了我們，讓我長達一年無法走出傷痛，惶惶不可終日，也驚覺到自己的軟弱無助，過去學戲時堅毅刻苦的精神，創辦雅音時的意氣風發，頓時煙消雲散，發現父母真是我這一生最大的依靠，雖然這份依靠終究有畫上句點的時候，卻如此沈痛。也就在我最沮喪徬徨的時候，我認識了上帝，找到了永恆的依靠，重新檢視我所擁有的竟是如此豐富。尤其還有高齡老父與我相伴，相互噓寒問暖，與我一同思念在上帝身邊的母親，我是蒙福的，我要惜福。

日前，在教會聚會中，與久違的大師姐徐露歡聚，徐姐就提到當時在大鵬劇團時，父親忙前忙後張羅我學習和演出的身影，令她至今仍印象鮮明，她說：當時真義煞了劇團中的師兄師姐們，都說小莊真有福氣。直到今天，父親為我蒐集、整理及珍藏的各類資料，堆滿了一屋子，全部的目錄、內容全在他腦子裡，那篇報導、那張照片、那次演出的節目單，他的搜尋引擎可比電腦還厲害呢！尤其是早期演出的珍貴鏡頭，全都出自父親之手，老人家真是把父親對女兒的愛，一點一滴全都灌注在那些泛黃的資料中了。

父親今年己九十高齡了，感謝上帝，老人家身體精神依然健旺，四年前還爲了整理我過去演出資料，買了電腦親自剪輯，沈浸於寶貝女兒演出的每一細節而樂此不疲，這份父親「愛的DVD」不久前由台視文化公司發行上市，名爲「光照雅

郭小莊（右）與乾姐姐洪錦麗合照。

光照雅音

音璀璨留影—開創台灣京劇新紀元」的光碟片，不僅印證了我創新京劇表演的理念，也肯定了雅音小集在台灣戲劇表演上的貢獻，並且留下了珍貴的紀錄，更是父親極大的安慰。

回顧我的戲劇生涯，有許多得天獨厚、值得感恩的環境和條件，像許多傳統京劇的前輩老師，毫不藏私的給予我們嚴格紮實的訓練；像俞大綱、張大千兩位大師對戲劇藝術深度的關切和參與；還有我最敬佩的乾姐姐——洪錦麗小姐，是一位成功的企業家，當年更是上海基督教所創辦的滬江大學的風雲人物，今日的傑出校友，她教導我在社會上最基本做人做事的智慧，讓我一生受用不盡，同時在我演出期間，她總是在百忙中親自燉送補品讓我補充體力。她常告訴我：好體力是演好戲的根本，頂尖的藝術不僅要有紮實的基礎，更要不斷的充實，才能贏得真正的、永久的尊重。

還有，我那些可愛的伙伴們——吳劍虹老師、楊傳英老師、曹復永、朱錦榮、齊復強、曲復敏等，分別在雅音小集的每一齣戲中充分的展露出他們精湛的演技，搏得無數觀眾熱烈的喝彩，也是雅音戲迷們念念不忘的。

本書作者王安祈教授大概一輩子也忘不了當她臨盆在即之時，我仍在她耳邊滔滔不絕的述說我對新劇本的新想法！至於深更半夜被我找安祈的電話吵醒，王媽媽和安祈的另一半——邵老師，更是習以為常，感謝他們體諒我為戲不分晝夜，不但包容我無禮騷擾，更不時的提供我許多寶貴的意見。

透過安祈敏銳的觀察和生動的描述，往事歷歷在目，雖然收穫的甜美早已掩蓋了耕耘的艱辛，但是關心我的家人、長輩及好友們，尤其是我的父親，看我這一路走來，總是忍不住問一句「妳是怎麼做到的？」的確，創作的路是艱辛寂寞

左一孫越叔叔，左二大師姐徐露，右二寇師母，右一基督之家主任牧師寇紹恩，中為郭小莊。

2007/12/31

的，雅音小集十五年，創作的每一齣新戲，一聲一腔，一舉手一投足，都是從無到有一琢磨孕育完成，每一細節的呈現，都需要我親力親為的與文武場、舞台燈光及服裝溝通，直到我確認足以傳達我的感覺並引起觀眾共鳴的境界，在勞心傷神的「磨」戲過程中，我更要確保自己身體狀態，絕不能在演出時發生任何狀況，凡此種種都是別人無法替代的，只有自己不停的在腦海中反覆演練、不停的與夥伴溝通、排練，現在想想自己當時那股勁，如果不是上帝早已撿選眷顧，給我智慧和力量，我哪能一肩扛起這重責大任！

如果說郭小莊嫁給了京劇，那麼雅音小集的每一齣戲，就如同是我的每一個子女，都是我付出了全部的愛和心血孕育出來的，今天我更欣慰看到我播下的種子，有著更寬廣的創作空間萌芽茁壯，有更多元、更豐富、更先進的元素充實創作的內涵，也看到更多的新秀藝術工作者在舞台上代代相傳。

聖經說：「順服蒙福 孝順得福」是那麼真實的顯明在我的生命中，當我還不認識上帝的時候，上帝的恩典與祝福，就一直與我同在，並興起無數的良師益友教導我、幫助我，開拓我的視野，建立我積極而正面的人生觀，使我創辦雅音時面對陰霾風雨坦然不懼，心中只有平安和喜樂。

敬愛的主耶穌阿爸父，感謝祢在母腹中就撿選了我，給我恩賜，也給我足夠的恩典、智慧和力量，更感謝祢與我同在，使我能開創台灣京劇新紀元，我把這一切榮耀歸給祢—我的神。阿們。

郭小莊與雅音小集的夥伴們，右起張義孝、吳劍虹、蔣如棠、朱媽媽、杜匡稷、朱少龍、齊復強（位置最高者）、朱錦榮（立於郭小莊後面），郭小莊右手邊是曹復永。

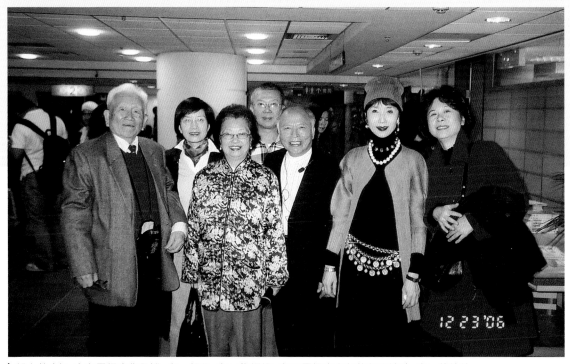

郭小莊（右二）在靈糧堂作見證，左一郭父，左二梅媽媽，左三靈糧堂主任牧師周神助，右一乾妹妹。

郭小莊戲劇大事紀

一九五一
出生於台北。

一九五五
◈ 考入大鵬戲劇學校（小大鵬）就讀，攻旦角。

一九五九
◈ 啟蒙老師為劉鳴寶。

一九六○
◈ 首次登台，實習演出《五花洞》。

一九六一～一九六五
◈ 在校實習演出《拾玉鐲》、《文章會》、《打花鼓》、《鴻鸞禧》、《小放牛》、《查頭關》等小花旦戲。

一九六六
◈ 大鵬劇校畢業，進入大鵬國劇隊。
◈ 六月大鵬公演《馬上緣》（飾樊梨花），由蘇盛軾、白玉薇老師指導。
◈ 師事俞大綱教授，研習詩詞戲劇。

一九六七
◈ 大鵬公演《棋盤山》（飾竇仙童），由蘇盛軾、白玉薇老師指導，演出精彩，脫穎而出。
◈ 大鵬公演全本《穆桂英》。
◈ 大鵬公演《穆柯寨》。

一九六八
◈ 大鵬公演《棋盤山》。
◈ 大鵬公演成名作《扈家莊》（飾「一丈青」扈三娘），由蘇盛軾老師親授。
◈ 大鵬公演《紅娘》，荀派名家馬述賢老師親授。

一九六九
◈ 大鵬公演頭二本《虹霓關》（飾東方氏）。
◈ 大鵬公演二本《大英節烈》（飾東方氏），前花旦，後改男裝，穿厚底、紮大靠、開打。
◈ 演出台視國劇《馬上緣》。
◈ 大鵬公演《金石盟》（前飾潘巧雲、後飾扈三娘）。
◈ 演出台視國劇《棋盤山》。
◈ 大鵬公演《白蛇傳》（飾前半白蛇）。
◈ 大鵬公演新編《金玉奴》。
◈ 大鵬公演《金陵關》（飾楊金花）。
◈ 演出中視國劇《紅娘》。
◈ 演出台視國劇《鴻鸞禧》。

一九七○
◈ 大鵬公演《蝴蝶盃》（前飾胡鳳蓮、後飾盧鳳英），由顧正秋老師指導。
◈ 榮獲中國文藝協會國劇戲曲表演獎章（文協首次頒發國劇獎章）。
◈ 大鵬公演《玉獅墜》，顧正秋老師親授。
◈ 參加少年國劇團赴日演出《金山寺》飾白蛇。
◈ 大鵬公演俞大綱教授新作《王魁負桂英》，成為代表作。

一九七一

大鵬公演《樊江關》（飾薛金蓮）、《王魁負桂英》、《得意緣》。

參加中視電視時裝連續劇《彩鳳曲》。

大鵬公演全本《穆桂英》，並首演《紅樓二尤》（前尤三姐、後尤二姐）。

首演中視國劇革新之作《人面桃花》。

大鵬公演俞大綱新作《楊八妹》。

一九七二

主演電影《秋瑾》，並獲第二屆「武俠皇后」。

演出中視國劇《紅樓二尤》。

大鵬公演全本《鐵弓緣》。

演出中視國劇《群英會》（反串周瑜）。

主演中視古裝連續劇「萬古流芳」（飾德安公主）。

大鵬公演俞大綱教授新作《兒女英豪》。

大鵬公演《王魁負桂英》、《七星廟》、《大登殿》（飾代戰公主）。

一九七三

主演中視國劇《梁紅玉》，角逐美國「電視艾美獎」。

參加中華國劇訪問團赴美巡迴演出，全美三十二個城市演出八十三場。

大鵬國劇隊歡迎張大千回國，演出郭小莊之《馬上緣》。

一九七四

大鵬公演《紅娘》。

大鵬公演《掃蕩群魔》、《人面桃花》、《楊八妹》。

主演動作電影《猛漢狂徒》、《雙龍出海》等片。

大鵬公演尚派名劇《青城十九俠》（飾呂靈姑），梁秀娟老師親授。

大鵬公演《鴻鸞禧》與荀派名劇《勘玉釧》（前飾俞素秋、後飾韓玉姐）。

隨國劇訪問團赴美巡迴演出，演出途中接獲張大千致贈手繪墨荷旗袍。

一九七五

主演中視歷史連續劇「一代紅顏」（飾董小宛）。

出席在雅加達舉行之第二十一屆亞洲電影展，會後隨團至新加坡及泰國參加慈善義演。

參加國劇聯合大公演《紅娘》，「大蚊蠟廟」（反串黃天霸）。

中視國劇《紅娘》在美播映。

大鵬公演《紅樓二尤》（前飾尤三姐、後飾尤二姐）。

一九七六

演出華視國劇《楊八妹》。

應邀參加香港第四屆藝術節，演出《樊江關》、《拾玉鐲》、《大登殿》。

大鵬公演《春香鬧學》、《王魁負桂英》、《金玉奴》。

中視「一代紅顏」連續劇在舊金山海華電視台播出。

出席在韓國舉行之第二十二屆亞洲電影展。

主演中視電視歷史連續劇「一代霸王」（飾虞

姬）。

獲教育部保送中國文化學院戲劇系。

大鵬公演《雙姣奇緣》（前飾孫玉姣、中飾宋巧姣、後飾劉媒婆）。

首演新戲《卓文君》。

在亞洲作曲聯盟大會在台舉行的音樂會中演出《思凡》。

一九七七

演出台視國劇《卓文君》。

五月二日俞大綱教授病逝。

七月一日發表聲明辭離大鵬國劇隊。

演出台視國劇《紅樓二尤》。

應雲門舞集之邀於國父紀念館演出《王魁負桂英》，紀念俞大綱教授。

演出台視國劇《十八扯》。

一九七八

宣布放棄影視，獻身振興國劇。

應香港藝術中心之邀演出《活捉》。

演出台視國劇《花田錯》、《思凡》、《紅樓二尤》。

參加雲門舞集主辦之俞大綱教授逝世週年紀念演出《王魁負桂英》。

聯演《雙姣奇緣》（前飾孫玉姣、後飾劉媒婆）。

演出台視國劇《王魁負桂英》。

演出台視國劇《仁者無敵》。

台南區運會張大千畫展與郭小莊戲展會面。

巡迴各大專院校講演「國劇之傳統與現代」系列專題。

應邀赴美，於紐約林肯藝術中心演出《拾玉鐲》。

一九七九

三月二十八日正式宣布成立「雅音小集」，以國劇之革新與傳統之再生為職志。

與梁秀娟老師合演《小放牛》。

雅音小集於國父紀念館演出創新國劇《白蛇與許仙》及崑曲《思凡‧下山》。

參加在新加坡舉行之第二十五屆亞洲電影展，演出《天女散花》。

於台北舉行的亞洲傳統音樂演奏會上演出《天女散花》。

「我愛台北」義演《拾玉鐲》、《活捉》。

一九八〇

雅音小集年度新戲《感天動地竇娥冤》演前遭到「關切」，同意修改結局為喜劇而獲准於國父紀念館演出。

於國父紀念館演出傳統戲《花木蘭》。

演出台視國劇《紅樓二尤》。

聯演《斷橋》（飾白蛇）。

雅音小集在高雄、台南、台中、苗栗、基隆巡迴演出《王魁負桂英》。

文化大學畢業，留任講師。

文化大學畢業公演《王魁負桂英》。

一九八一

雅音小集於國父紀念館演出年度新戲《梁山伯與祝英台》與《楊八妹》。

應《聯合報》三十週年社慶之邀，於國父紀念館演出《白蛇與許仙》。

台北市藝術季演出《白蛇與許仙》。

巡迴台中、台南、高雄演出《王魁負桂英》。

一九八二

鷹選為全國第九屆十大傑出女青年。

獲教育部頒發社會教育獎章。

獲亞洲文化基金會之推薦及獎學金，赴紐約茱麗亞音樂學院研習一年。

一九八三

美華藝術中心推薦獲選為一九八二年度「亞洲傑出藝人獎」，於一九八三年元月二日在紐約林肯藝術中心頒獎。並獲一九八四年「亞洲最傑出藝術獎」。

一九八四

四月張大千逝世，專程返台奔喪致哀。

七月結束在美國進修返國。

接受西德電視台訪問，介紹國劇藝術及東方文化的「傳統與現代」。

雅音小集在紐約林肯藝術中心及華府演出《白蛇與許仙》，台視同時播映該劇。

《土耳其傳達報》及土耳其通訊社駐美事處主任Mr. Necdet Berkand來台訪問各界婦女領袖及郭小莊。

與陸光合作演出《紅娘》兩場。

接受美國山卓卡特公司「世界女性」節目特別訪問。

雅音小集於國父紀念館演出年度新戲《韓夫人》以及傳統戲《紅娘》。

應台北市藝術季邀請，演出《感天動地竇娥冤》（恢復原作之悲劇結局）。

榮獲亞洲最傑出藝術獎。

一九八五

演出華視國劇《紅樓二尤》上集（飾尤三姐）。

雅音小集於社教館演出程派名劇《鎖麟囊》，由程派名票穎若館主指導。

赴高雄演出《拾玉鐲》、《活捉》。

成立「郭小莊文化事業公司」，發行國劇錄音帶與錄影帶。

舉辦國劇大家唱比賽有獎活動。

演出台視國劇《王魁負桂英》，進入加國電視展決選。

在日本東京舉行的第三十屆亞太影展中表演《小放牛》。

中視國劇播映《韓夫人》。

雅音小集於國父紀念館演出年度新戲《劉蘭芝與焦仲卿》以及傳統戲《尤三姐》。

赴高雄、台南、台中三地各演一場《劉蘭芝與焦仲卿》。

故宮博物院六十週年慶，應邀表演《公孫大娘舞劍器》。

一九八六

華視春節特別節目黃梅調《仙凡奇緣》參加加拿大班夫影展入圍。

榮獲國家文藝獎特別貢獻獎。

榮獲台北市東區扶輪社主辦之首屆傑出表演藝術獎（民族藝術類）。獲獎者尚有「雲門舞

集」（舞蹈類）及「表演工作坊」（舞台戲劇類）。

受聘陸光國劇隊顧問。

參加陸光公演荀派名劇《勘玉釧》兩場（前飾俞素秋、後飾韓玉姐）。

紀念文大創辦人張其昀先生義演《思凡》、《大溪皇庄》。

雅音小集年度新戲《再生緣》於國父紀念館公演四天。

赴復興崗、台中、台南、高雄、新竹清華大學各演一場《再生緣》。

國劇名伶聯合公演，雅音小集演出《新得意緣》。

雅音小集製作《劉蘭芝與焦仲卿》唱片，再度榮獲優良唱片「金鼎獎」。

一九八七

推廣國劇大家唱有獎活動。

台視春節特別節目電視國劇演出《新得意緣》。

華視電視國劇播映《新得意緣》。

紀念恩師俞大綱逝世十週年於社教館演出《王魁負桂英三場》。

國劇聯演《紅娘》。

雅音小集文化公司製作《再生緣》唱片，第三次榮獲優良唱片「金鼎獎」。

郭小莊著《天涯相依》一書於久大文化公司出版。

一九八八

雅音小集年度新戲《孔雀膽》於台北社教館演出七場。

雅音小集赴義大利貝沙洛、羅馬奧林匹克劇院演出《拾玉鐲》、《古城會》、《竇娥冤》。

雅音小集應香港第十二屆藝術節邀請，在大會堂演出《王魁負桂英》、《紅娘》各兩場，座無虛席。每場均加售站票，創香港大會堂賣座紀錄。適大陸名伶梅葆玖、葉少蘭等抵港公演，此為兩岸京劇首次相遇。

應文建會之邀訪義回國公演《荷珠配》。

參加香港東華三院慈善籌款活動義演《遊龍戲

教育部聘為強化國立復興劇校附設實驗國劇團指導委員。

郭小莊文化公司發行《王魁負桂英》、《再生緣》、《孔雀膽》、《紅娘》、《勘玉釧》五部戲錄影帶。

一九八九

赴美參加舊金山美華文藝季與李金棠合演《梅龍鎮》。

雅音小集在國家劇院演出年度新戲《紅綾恨》五場。

榮獲行政院新聞局頒發國際傳播獎章，同時獲獎者尚有攝影大師郎靜山、國畫大師黃君璧及布袋戲大師李天祿。

雅音小集赴美西五大城市公演，於洛杉磯、舊金山、西雅圖、夏威夷各演一場《孔雀膽》，休士頓因場地關係演出《荷珠配》。

一九九○

台北戲劇季演出《棋盤山》。

紀念徽班進京兩百年，應邀赴香港與大陸名角景榮慶合演《霸王別姬》。

雅音小集年度新戲「問天」在台北社教館演出五場。

一九九一

應邀赴建國中學戲說國劇，在青年學子間引發熱烈迴響。

雅音小集年度新戲《瀟湘秋夜雨》於國家劇院演出五場。

感念大鵬栽培，返校演出《勘玉釧》。

聯合報四十週年社慶，演出《戲鳳》。

一九九二

雅音小集應台北市傳統藝術季之邀請公演《感動天地竇娥冤》三場。

一九九三

日本亞細亞航空公司來台錄製「郭小莊及雅音小集」專輯（空中電影院國寶級傳統藝術系列）。

雅音小集年度新戲《歸越情》在國家劇院公演五場。

一九九四

《再生緣》於國家劇院再度公演三場。德國電視台特地前來捕捉郭小莊舞台上下丰采。

一九九五

上海東方電視台專訪郭小莊並拍攝雅音小集《歸越情》製作過程，全劇在上海東方電視台春節特別節目中完整播出。

與吳宗憲攜手主持中視跨世紀「青春·少年·家」社教節目。

一九九八

雅音小集《紅綾恨》、《問天》、《瀟湘秋夜雨》、《歸越情》四部新戲錄影帶由台視文化公司出版發行。

柳天依教授著《郭小莊雅音繚繞》一書由台視文化公司出版發行。

二〇〇一

赴河南大學參加「郭小莊戲劇資料室」揭幕儀式。

二〇〇七

返台參加於宜蘭傳統藝術中心舉辦之俞大綱教授逝世三十年暨百歲冥誕學術研討會。

雅音小集新戲創作表

劇名	編劇	導演	音樂	舞台燈光	主要演員	首演時間	首演地點	備註
白蛇與許仙	楊向時	郭小莊	朱少龍	聶光炎	郭小莊	一九七九	國父紀念館	本檔演出另有崑劇思凡下山演出一場
感天動地竇娥冤（修編）	孟瑤	郭小莊	侯佑宗	聶光炎	曲復敏、吳劍虹	一九八〇 共演兩場	國父紀念館	本檔演出另有傳統戲花木蘭一場。本劇於一九八四、一九九二年兩度推出
梁祝	孟瑤	郭小莊	朱少龍、侯佑宗、王正平	聶光炎、島川徹	郭小莊、曹復永	一九八一 共演三場	國父紀念館	本檔演出另有楊八妹一場。本劇錄音帶獲金鼎獎
韓夫人	孟瑤	郭小莊	朱少龍、侯佑宗、王正平	佐藤壽晃	郭小莊	一九八四 共演四場	國父紀念館	本檔演出另有傳統戲紅娘一場
劉蘭芝與焦仲卿	楊向時、王安祈	郭小莊	朱少龍、侯佑宗、董榕森、劉松輝	聶光炎	郭小莊、曹復永、吳劍虹	一九八五 共演三場	國父紀念館	本檔演出另有傳統戲尤三姐一場。本劇錄音帶獲金鼎獎

劇名	編劇	導演	演職員	年代	演出地點	場次	備註
再生緣	王安祈	郭小莊	朱少龍、黃永洪、郭小莊、劉松輝、孫麗虹	一九八六	國父紀念館	共演四場	本劇於一九九四於國家劇院再度推出三場。本劇錄音帶獲金鼎獎，劇本獲金鼎獎作詞獎
孔雀膽	王安祈	郭小莊	劉大鵬、李賢輝、曹復永、劉松輝、林清涼、朱陸豪	一九八八	社教館、今城市舞台	共演七場	本劇於一九八九年十月赴美西巡迴演出六場
紅綾恨	王安祈	郭小莊	朱少龍、李賢輝、郭小莊、劉大鵬、馬天宗、曹復永、歐陽志剛、朱陸豪	一九八九	國家劇院	共演五場	
問天	王安祈根據王仁杰梨園戲移植修編為京劇	郭小莊	朱少龍、登琨豔、郭小莊、劉大鵬、林清涼、曹復永、李廣伯、蔣如棠	一九九〇	社教館	共演五場	
瀟湘秋夜雨	王安祈	郭小莊	朱少龍、劉培能、郭小莊、劉大鵬、王世信、曹復永、李廣伯、吳劍虹、蔣如棠、楊傳英	一九九一	國家劇院	共演五場	
歸越情	羅懷臻	郭小莊	朱少龍、劉培能、郭小莊、劉大鵬、劉權富、曹復永、續正泰、謝景莘、蔣如棠、曲復敏	一九九三	國家劇院	共演五場	

延伸閱讀

《寥音閣劇作》，俞大綱著，河洛出版社，一九七八。

《俞大綱全集》，幼獅文化出版，一九八七。

《天涯相依》，郭小莊，久大文化出版，一九八七。

《國劇新編——王安祈劇本集》（包括雅音小集新編戲劇劇本），王安祈著，文建會出版，一九九一。

《曲話戲作——王安祈劇作劇論集》（包括雅音小集新編戲劇劇本），王安祈著，新竹市文化中心出版，一九九三。

《郭小莊雅音繚繞》，柳天依著，台視文化出版，一九九八。

《台灣京劇五十年》，王安祈著，傳統藝術中心出版，二〇〇二。

《當代戲曲》，王安祈著，三民書局出版，二〇〇二。

光照雅音

郭小莊開創台灣京劇新紀元

作者／王安祈

主編／廖薇真

資料整理／林建華

封面題字／歐豪年

美術設計／楊啟巽工作室

照片提供／郭巨川、郭小莊

編輯顧問／李茶

副總編輯／徐僑珮

發行人／涂玉雲

出版／相映文化

100台北市信義路二段213號11樓

電話：（02）2356-0933　傳真：（02）2351-9179

發行／英屬蓋曼群島商家庭傳媒股份有限公司城邦分公司

104台北市中山區民生東路2段141號2樓

讀者服務專線：（02）2500-7718／2500-7719

客服服務時間：週一至週五 上午09:30～12:00／下午13:30～17:00

24小時傳真專線：（02）2500-1990／2500-1991

讀者服務信箱：service@readingclub.com.tw

劃撥帳號：19863813

戶名：書虫股份有限公司

城邦讀書花園
www.cite.com.tw

香港發行所／城邦（香港）出版集團有限公司

香港灣仔軒尼詩道 235 號 3 樓

電話：（852）2508-6231　傳真：（852）2578-9337

馬新發行所／城邦（馬新）出版集團

Cite (M) Sdn. Bhd. (458372U)

11, Jalan 30D / 146, Desa Tasik, Sungai Besi,

57000 Kuala Lumpur, Malaysia.

電話：（603）9056-3833　傳真：（603）9056-2833

印刷／成陽印刷股份有限公司

初版：2008年4月

精裝售價：990元

ISBN 978-986-7461-69-8（精裝）

國家圖書館出版品預行編目資料

光照雅音 郭小莊開創台灣京劇新紀元 ╱ 王安祈 著；─初版─臺北市：相映文化出版：家庭傳媒城邦分公司發行，
2008.04 304面；19X26 公分 ISBN 978-986-7461-69-8（精裝） ISBN 978-986-7461-70-4（平裝） 1.郭小莊
2.臺灣傳記 3.京劇 982.9 97003156